U0110263

mastering
composition

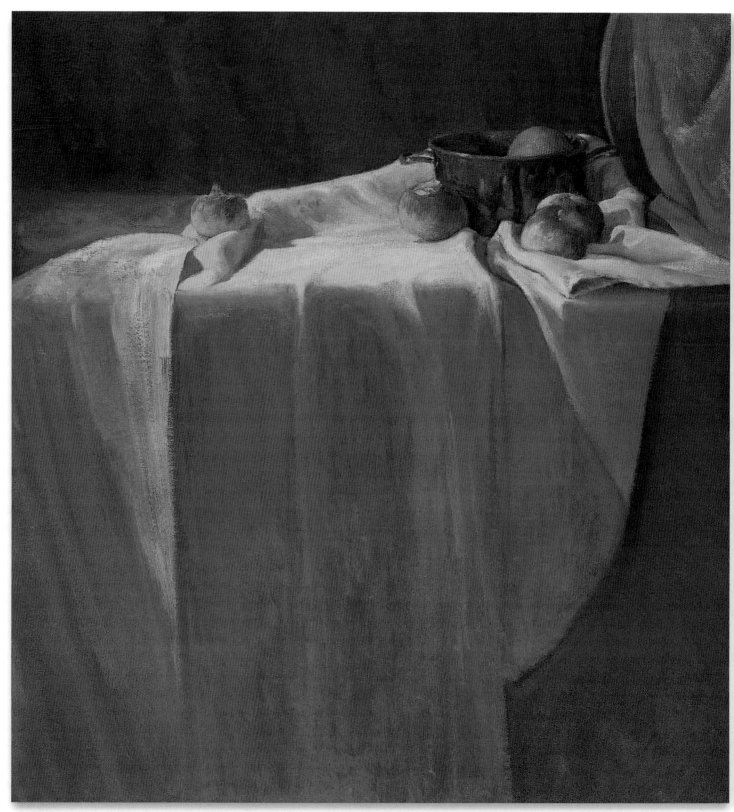

黑暗的布匹
油畫（油畫布）
81 公分 x 76 公分

構圖的藝術

[美] 伊恩·羅伯茨 著　孫惠卿　劉宏波 譯

吳仁評 校審

新一代圖書有限公司

作者簡介

　　伊恩·羅伯茨從事繪畫超過了40年。當時，年僅11歲的他，就隨著已是加拿大知名風景畫家的父親踏上了繪畫之旅。

　　伊恩·羅伯茨就讀過加拿大多倫多新藝術學校以及安大略藝術學院，此外，他還在義大利的佛羅倫斯學習過人像畫的繪製。

　　在法國，羅伯茨曾在普羅旺斯教授戶外派繪畫（Plein Air Painting）。在美國，他也曾在自己家附近的學校工作室中定期開課，講授構圖方面的知識，工作室名字為 Saint-Luc，意思是畫家的守護神。伊恩的畫作在美國、加拿大以及荷蘭都有過展出。他是拉古納外光畫派（註：指在戶外對著實景作畫，追求對光色的描繪，即早期的印象派）畫家協會的代表人物之一。羅伯茨所著的書還有《創造寫實繪畫：16 個加強你藝術想像力的原理》，此外還製作了兩部教學影片《構圖的藝術》和《外光派繪畫》。他現在居住在加拿大安大略省喬治亞灣。

鳴謝

　　我想要感謝那些在北光出版社工作的人們：傑米‧馬克爾 (Jamie Markle) 和珍妮佛‧萊波雷 (Jennifer Michael)，他們給予我建議和信任來堅持這個理念，同時也感謝負責統籌一切的本書的編輯蒙納‧邁克爾 (Mona Michael)、凱莉‧梅瑟利 (Kelly Messerly)，特別是瑪麗‧波茲拉夫 (Mary Burzalaff)。

　　過去的幾年中, 我遇到並且結交了一些非常出色的藝術家。在關於繪畫的對話過程中，其中一些藝術家對我的啟發讓我形成了許多關於繪畫過程中的深刻見解。對本書有特別貢獻的有：湯姆‧達羅 (Tom Darro)、丹‧平卡姆 (Dan Pinkham)、馬克‧丹利 (Mark Daily) 和丹‧麥考 (Dan McCaw)。謝謝大家。

　　另外一個對我很重要的學習經驗，是在工作室教學時的收穫。我感謝學生們提出的一些難題，迫使我不得不反覆思考，並且把這些難題納入本書的研究中。

　　感謝布萊尼懷河當代藝術館館長瑪莉‧藍達 (Mary Landa) 的幫助，以及安德魯‧惠氏 (Andrew Wyeth) 的許可，同意我們在本書中引用他的畫作。繪畫構圖結構的理念源自查理斯‧布洛 (Charles Bouleau) 在他書中提到的羅吉爾‧凡‧德爾‧維登 (Rogier Van der Weyden)，以及弗朗西斯科‧德‧戈雅 (Franciso de Goya)，這本書叫《畫家的秘密幾何學》(The Painter's Secret Geometry)，現在已經絕版。

　　那些對照用的畫作，要感謝四位當地藝術家朋友的友情捐贈。

　　如果沒有強‧吉列 (Jon Gillette) 幫我那些數位化的圖像做處理，我將束手無策。

　　最後，我想感謝蘿拉‧希基 (Laura Hickey)，她一如以往地支持、鼓勵，並幫助我完成了整個企劃。

獻辭

　　我謹以此書獻給生活中所有富有創造力的人們，是你們使得本書有了深刻的意義和魅力。

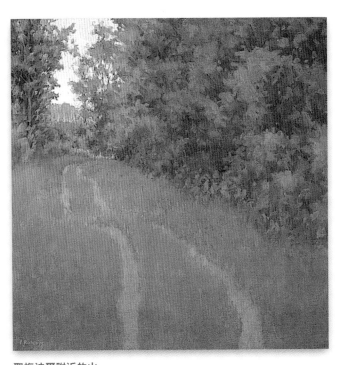

聖梅迪爾附近的山
油畫（油畫布）61 公分 x 61 公分

目錄

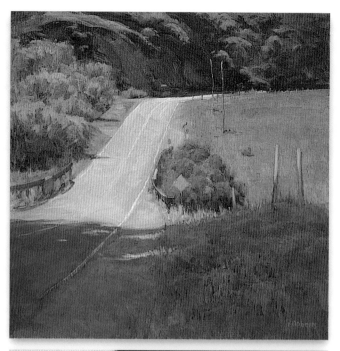

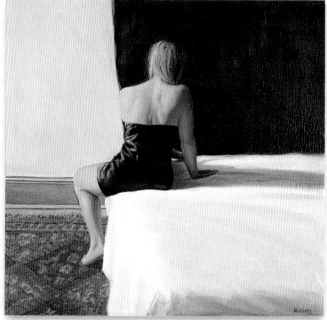

引言

當我還只是 11 歲大的孩童時，我陪同父親和他的幾個藝術家朋友，踏上了他們一年一度去往麻塞諸塞州卡普安的旅途。我不但被他們允許同行，還被允許可以畫自己的畫，不過只是在小小的 20 公分 × 25 公分的油畫板上。那次旅行對我來說最記憶深刻，而且常常想起每天結束時藝術家們相互討論、評論的情景。

那時，我們會把畫作靠在石頭上或者用捕龍蝦器撐起來。我記得當時他們討論的不是關於畫作的主題，而是並非實物的內容。評論常常是"我喜歡你的做法，讓我們的目光從左邊所有的物體被吸引到右邊那一小點顏色上"，或者是"我認為為了突出底部那一小塊東西，你在那塊區域使用大片的深灰色塊的方法起作用了"，又或者是"整個背景過於複雜，以至於我被牢牢吸引在那塊地方，不能讓注意力回到畫面中"。

那就是他們思考繪畫創作的方式，我認為那也是所有嫻熟的具象派的畫家思考繪畫創作的方法。不管怎樣，這就是我所學到的怎麼去思考的方法，並且我認為也是我如何來寫這本書的方式。

多年以後，當我開始教戶外風景繪畫講習班的時候，我仍舊會組團去普羅旺斯、托斯卡尼、緬因州和塔奧斯等地，或者去一些相當有寫生潛力的風景地。我發現最有趣的是，特別是在歐洲，繪畫的"物件"，柏樹、薰衣草田、山邊高處宏偉的古老村莊，這些景色是那麼地迷人。一開始，每個人都畫得像明信片一樣，他們畫的是"普羅旺斯"，我無法告訴你在畫上看到了多少街上的鐵製路燈。

在繪畫旅行起初的一天或者兩天，我們每到一個新地點進行繪畫時，所有人都會迫不及待地跳下貨車、架起畫架就開始作畫，他們都擅長在畫布上使用刷子。但是作為老師，我會讓學生們盡可能地慢下來，並且思考繪畫主體"背後"的東西，先想想物體形狀，它們在畫面上的排列，以及畫面上呈現出的視覺律動，這也就是本書中考慮的問題。這本書原本也許會叫《形狀、形狀、形狀》，配以副

托梅斯 1 號公路
油畫（油畫布）（61 公分 x 61 公分）

琳恩
油畫（油畫布）（61 公分 x 61 公分）

岸邊的傍晚
油畫（油畫布）（23 公分 x 30 公分）

以點覆蓋到面，由面分解至點，點面結合、相輔相成，這就是一種相互影響的迴圈狀態。

肯恩·威爾柏 (Ken Wilber)

標題"和它們在畫面上的排列，相互作用以及律動"。顯然我認為這樣為書命名有點笨。

寫這本書的時候，我不得不更加深入思考這個我思索多年的問題。我將這些問題分類，並且創建一些練習，這樣你就可以更加直接又方便地瞭解我的想法。我所不能預料的是我到底學了多少，這些知識點會影響我原來的理解到何種程度，並體現多少在我個人的畫作中。

繪畫的精妙之處在於它可以伴你終生，並能讓你不斷獲得更多的啟示和想法，從而引領你的方向。希望這本書能提供給你一些額外的知識啟發。當然這也能幫助你創作出更加成功的畫作以及更加統一的畫風，這樣你就會興奮地鼓勵自己畫更多的畫。同時，會使你更有洞察力且有突破性的進展，也會更有靈感，畫出更好的畫作，會使你……好吧，你應該瞭解我想說的。在一生中按你特有的想像力追求你想要的靈感，或許你能做得比那更好！

製作規則

本書所有呈現的畫作都是油畫布上或者油畫板上繪製的油畫。所有的風景畫，61 公分 x 61 公分或者尺寸小一些的都是外光畫派的，也就是室外露天繪畫的，純自然的。比這尺寸大的畫，都是按照小一些的油畫草圖或者照片參考繪製而成。所有的靜物都是從日常生活中取得的。除了畫作《在咖啡館》（第 49 頁）、《琳恩》（第 6 頁）、《海莉》（第 97 頁），其他所有畫上的人物都是真實存在的。

演示的步驟看上去可能有一點誤導，事實上在第一步起稿打輪廓就要花上半個小時到一個小時，呈現在演示中可能就是三個步驟的操作；精煉整個起稿草圖有可能花上數小時。

何謂構圖？

所有的藝術形式都需要構成或者結構。設想一下當一位音樂家正在彈著巴哈的賦格曲，他所遵從的是一種非常詳盡的排列組合和聲學規則。對於一位作家，所遵循的那就是語法和句法。而對於一位畫家，就是遵循在畫面上看得到的動態的明暗對比變化。不管你相不相信這些動態變化所起的作用，無論它們是否可見，它們都會決定你所畫的每一幅畫作成功與否；學習並掌握這種律動，就是要學會畫面的構圖。

真正偉大的構圖是個謎。倫勃朗 (Rembrandt) 是怎麼畫出《夜巡》的？委拉斯凱茲 (Willem van Ruytenburch) 又是怎麼畫出《宮娥》的？他們是怎麼想的？其實我也不知道，並且這本書也不會談到他們那種構圖。但是有一點是肯定的：印象深刻而又吸引人的構圖不是在你結束繪畫時最後一筆落下的時候才會形成的。令人印象深刻的構圖肯定是在進行繪畫之前的思索階段就已經形成的。正如那句話 "好的開始是成功的一半"。

當你被畫廊裡展示中的一幅畫深深吸引，這幅畫為什麼會吸引你？細節、光線或者是優美的畫風？通常你在遠處是看不到畫面上的這些東西的。是不是繪畫方式，油畫或者水彩？同樣的，你也不是很肯定。是不是畫面的主題呢？甚至這個也不是抓住你注意力的原因之一。你很有可能根本沒有注意這幅畫旁邊類似的畫，你也許只是被畫面上排列的簡單的色彩變化而吸引。那就是你穿過房間被深深吸引的東西：大塊的色塊和對比度。你也許會走近一些，仔細端詳尋找更多吸引你的地方，也許不會。但假如畫面的整體感覺不明確，你就不大會想走上前去再看看仔細。一幅畫作的成功與否，取決於整體的抽象化的色彩關係。

我在這裡很謹慎地使用抽象一詞。當你在聆聽莫札特的交響樂的時候，不是為了聽到鳥叫聲、風聲和樹葉的沙沙聲，當你沒有聽見這些聲音的時候也不會感到迷惑。音樂是抽象的，主體物是整個曲子的結構和內在聯繫，繪畫也是一樣的。有時當一些實際的畫作被冠以 "抽象" 的時候，其實就免去了到底要把這些非寫實繪畫叫做什麼的困擾。所有的繪畫都是抽象化的，即使是如照片般逼真的寫實繪畫。因為這個過程是將眼前的 3D 空間，抽象化成一系列在 2D 平面上的明暗變化。這些抽象化的明暗變化與畫面的關係越是吸引人，畫作越是吸引人。

學習掌握構圖，也就是學習如何抽象化地看待事物。抽象化的一個定義就是 "跳脫出物件"；你之所以選擇這些繪畫物件是因為它們讓你感到興奮。不過，你必須跳脫出舟船與馬匹、花朵與笑臉這些實物的物件，從光影、明暗、色彩、形狀的角度來考慮所要繪畫的對象。假如你只是根據繪畫主體而進行繪畫，那你繪畫的重點太狹隘、也太膚淺。如果你考慮的是色塊變化，那直到畫面主要佈局以及光影律動成型之前，你就根本不用考慮繪畫主體。諷刺的是，當你將注意力集中在色塊上—色塊的顏色以及它們是如何成為整體的，繪畫的主體也就會自然而然地浮現。

假如只把注意力停留在繪畫物件本身，那麼學習繪畫的過程會有可能令人沮喪。不管你花多少時間，經過多少次反覆練習，再多的畫也是徒勞。然而，如果你把注意力放在色塊和畫面韻律上，你就能 "看懂" 你的畫作，看得到你畫布上的顯而易見的律動，你可以根據需求進行有意識並且有效的調整。

通過大體形以及畫面的律動來解讀構圖，不單單是思維想法，這是一種對視覺感受的把握。這需要通過一定數量的練習以及經驗的累積才能學會，不是一朝一夕透過耍小聰明就能掌握的，這是支撐具象派畫作的基礎，這種方法也能大大增強你的繪畫技巧。

正如音樂是聲音的詩，繪畫也是景象的詩。而主題本身是不會影響音符和色彩的和諧關係的。

詹姆斯‧惠斯勒（James Whistler）

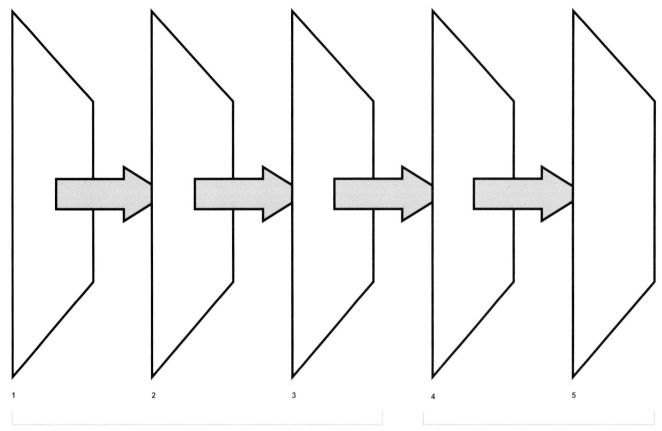

必須在畫前就對畫作有藝術性的思考。

這些通常是缺乏經驗的畫家所專注的地方。
結果就造成他們的畫作缺乏清晰的藝術感和構思。

繪製畫作的基本步驟：

1. 繪製畫面的動感： 任何畫作的每個部分和範圍，垂直或者水準，有其各自特殊的動態並且受到你畫上去的每一道筆劃的影響。構圖中，畫面的邊界是四條最重要的線，它們定義了你根據最基本的視覺感受，也界定了繪畫範圍。

2. 繪製畫面的架構： 基礎的結構方向線或者流動感將主要構圖的動感聯繫到畫面中。

3. 繪製畫面的抽象大形： 畫面的基本組成。每個圖形都跟其他圖形相互作用。解決其相互關係是畫面上主要的戰場，這也是畫作成功與否的關鍵所在。

4. 繪製繪畫的主要對象： 瓶子、山脈、海邊的孩童等。

5. 繪製畫面的細節： 高光等，像熟鐵街燈和幾乎所有其他東西，用筆刷點上去的那些元素。

　　大多數的學生是從第四步開始繪畫的，就是直接緊盯繪畫主體。目前你需要做的是，對你想畫的東西產生興趣。建構一幅畫作意味著仔細觀察物件並聯繫第一步、第二步和第三步；這樣做也許不會花很久時間，也許有時候你很走運，你想要的都顯而易見。然而，對於一個經驗豐富的畫家而言，儘管某個想法很有趣或者有吸引力，他還是會捨棄，因為那對於構圖不具有什麼作用。繪畫物件可不會自己構圖，構圖是排列畫面上的抽象明暗體塊所產生的。

　　　　請記住，一幅畫面，在成為戰馬、裸女或者一個場面之前，只是顏色在一個基本的表面上根據一定順序的組合而已。

莫里斯・鄧尼斯（Maurice Denis）

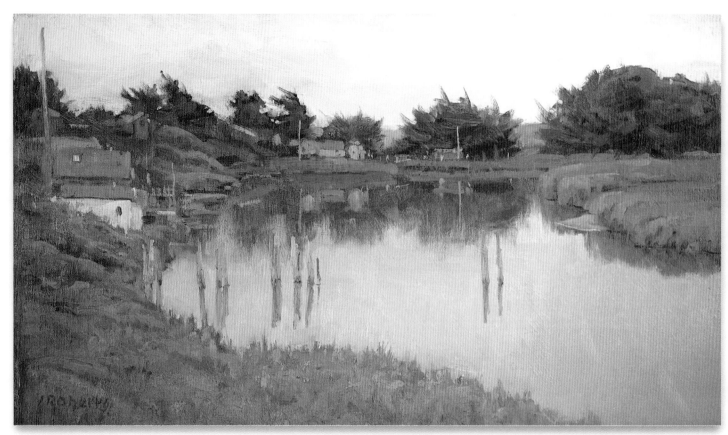

鮭魚灣
油畫（油畫布）33 公分 x 61 公分

　　構圖對繪畫創作有著舉足輕重的作用。全世界許多最偉大的畫作，都涵蓋一系列切合多數主題的極佳構圖。然而，在繪畫藝術的所有元素構成中，構圖卻正好是最容易被觀眾們忽視的一個組成部分，即便當構圖在畫面中已經產生決定作用的時候，人們也常常無法發現其中的奧妙所在。

約翰‧康納德（John Canaday）

如何運用本書

假如你能回憶起剛學開車的時候，特別是在操作排擋的時候，要在瞬間記起所有操作有多困難，頓時你會不知所措，你會感到一切如一團亂麻。然而，通過不斷練習，駕駛會變得更加簡單和平穩。現在的你可能已經可以邊講手機邊開車，又或者邊開車邊吃著薯條（當然，我可不鼓勵這麼開車）。日復一日，駕駛汽車的技能融入意識，逐漸成為你的第二種天性。

學習繪畫的過程會有類似的經驗。一開始，有許多的事情需要考慮，你會感到不知所措，筆還在動，但大腦已經停止思考了。

假如你的畫作需要按一貫的畫風繪製，你必須以相同的方式處理許多繪畫技巧。不過不必擔心，這些技巧的數量是有限的，它們可以逐步融入你的體內並被掌握。此後，當你進行繪畫時，你會看到你新掌握的技巧是怎麼跟其他技巧一一融合的；不久後你就會將這些技巧融為一體。你需要用這些技巧來更有說服力地表現畫風，繪畫技巧和繪畫語言是聯結在一起的。

這樣這本書才算是最大程度地幫助了你，我建議你朝著本身的藝術方向進行學習，不要受其他優秀的藝術作品的局限。正如我們是藝術家，我們經常需要進行反思和再評價。對這本書的學習會給你機會深入瞭解繪畫的本質，而不僅僅是被作品好壞與否的表像所束縛。

這本書不僅有智慧的想法，還有大師級繪畫所需要的各種繪畫技巧，並提供了具有實際效用的練習。做那些你最喜歡的練習。你也可以系統地循序漸進地進行繪畫，不過你最終會發現哪個練習最吸引你，並使你獲益最多。

當你在進行一幅新畫作的繪製之時，可以從大量的明暗關係和色塊角度來著手創作，通過主要的大形進行把握。假如你一時不能做出一幅吸引人的視覺安排，可以重新考慮一下或者開始另外一幅畫的創作。不要在一幅大形都不能吸引你的構圖上浪費時間加細節。

另外在學習的過程中要保持警惕。就像是一個網球運動員需要將視線集中在球上，繪畫也同樣。慢下來，讓自己變得耐心來籌畫你的畫作。

我特別鼓勵你堅持的練習是"一天一幅構圖"繪畫（詳見書的第 62 頁）。這是一個很有效的做法，將會幫助你進步，並發展成為具象派的藝術家。你可以隨時隨地用最少的工具進行繪畫。每天進行練習，這樣進步就會慢慢產生。練習會在大腦中產生神經通路，讓你的訓練過程更加簡單、更加輕鬆。通過時間的推移，當你繪畫的時候，你不知不覺地會產生許多靈感。練習還會引領你將直覺靈感轉化成對畫面以及色塊的思考。持續一年每天一幅構圖，你會提升到不一樣的藝術家境界，你會創作更多以構思為主而非被繪畫主體束縛的構圖。

你從來不會質疑音樂家為了具備專業才能，會每天花上至少一兩個小時進行練習。不知道大家是從哪裡來的想法：畫家不需要練習，才能是與生俱來的，你如果有天賦，就不用練。這不準確，為了繪畫得更加好，你必須多練習。

這本書有計劃地將繪畫的秘訣都收錄在本書的每個章節中，這樣你就可以更加有效、更受啟發地進行練習。

熟練之路

未意識到能力缺乏

意識到能力缺乏

有意識地運用能力

能力內化為本能

佚名

長期不懈地向著堅定的方向努力奮鬥的能力，就是才能。

詹姆斯·惠斯勒

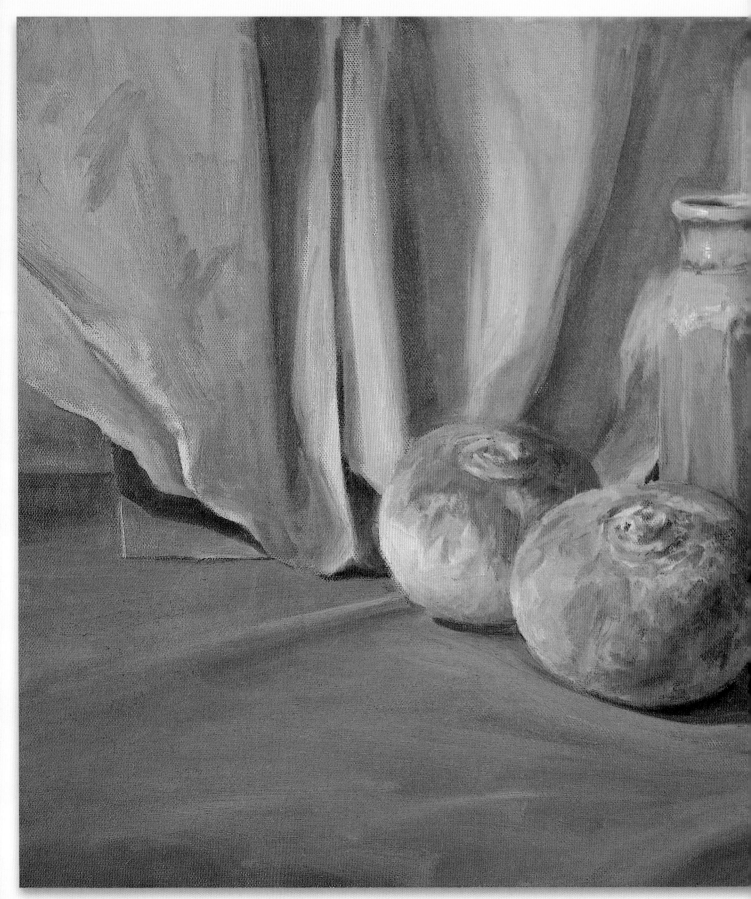

蕪菁塊根與藍瓶
油畫（油畫布）41 公分 x 51 公分

畫面的架構

各種圖形圖像組成了畫面。然而，這些圖形需要進行排列組合，才能使得畫面產生一種連貫的韻律感。這種連貫的韻律感，稱之為畫面的架構，它是畫作的脊樑。

正如畫平面有動感一樣，畫面架構所呈現的動感是在畫平面時首先要考慮的因素，也可能是最重要、最能體現動感的地方。在畫面上，畫面本身的架構最能體現繪畫主題所要表現的動感和結構關係。在大多數情況下，當你正在尋覓繪畫主體的時候，畫面的架構會先跳脫出來。之後，畫面的架構能幫助你確定主要形體間的關係，並且表現出你想要怎樣在畫面中引領觀眾目光。

學習大師作品

當我們提到繪畫大師的時候，不會聯想到你我這樣的現代人。在一定程度上我們會聯想到被神化了的、讓人充滿敬畏的大師。但是從根本上說，他們所做的，正是我們努力想要去做的事，也許他們只是在他們的藝術作品中放進了一些獨特的作法、工藝和想法。

儘管如此，仔細研究他們的繪畫作品還是有必要的。那些繪畫大師都熟練掌握構圖，畫面上的動感是需要計畫和籌備的。正因為這些準備工作，他們的處理方式是更人性化和更可取的。他們不是偶然為之，在他們開始著手繪畫之前，已經放進了許多的思考在作品的構圖中。

就算有了這些準備工作，他們還是會發現有些部分沒起作用，形象需要稍做調整。不管怎樣，就算我們只能從大師身上學會一點，那就讓我們記住這一點：不要倉促地起稿，慢一些，在拿起畫筆之前規劃一下構圖。

效法以前的偉大藝術家，他們在繪畫之前就胸有成竹，知道自己要表達什麼。

這三幅畫，分別由藝術家彼得保羅・魯本斯、羅吉爾・凡・德爾維登和法蘭西斯科・戈雅所作。你可以看到這些藝術家們：

1. 製造一個架構，可以"支撐起"作品畫面上的眾多人物。
2. 畫面的架構基於畫面各部分的比例關係。

好消息是，你有可能會繪製的大部分畫作都不會像他們的作品那麼巨大或者複雜，所以你可能也就不需要這樣精心搭建架構。

關鍵是，繪畫大師真的都使用架構。他們花了許多時間來規劃構圖，然後再進行繪製。在大多數的畫面中，畫面的架構在很大程度上都是隱藏的，但是仍舊可以清楚地看到它的影響。既然這種繪畫技巧對於繪畫大師相當有幫助，那麼對我們當然同樣有效。

彼得・保羅・魯本斯 (Peter Paul Rubens) (1577—1640)。《維納斯和阿多尼斯》(Venus and Adonis) (1635)。油畫(油畫布) 197 公分 x 243 公分。大都會藝術博物館・哈里・佩恩・賓漢 (Harry Payne Bingham) 所贈，1937(37.162)，美國紐約州紐約市大都會藝術博物館版權所有，1983 年攝製。

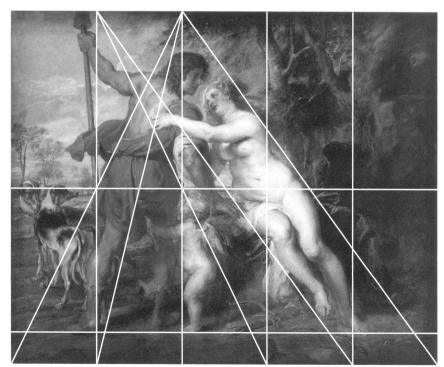

大都會藝術博物館許可複製

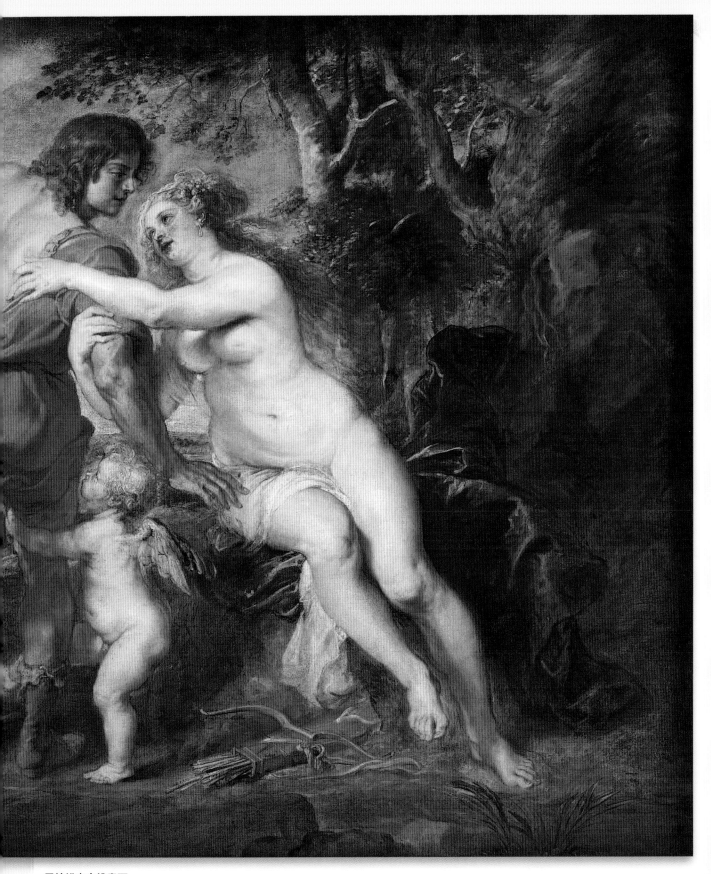

用結構來安排畫面

　　我們沒有記錄顯示魯本斯在繪畫上使用的確切畫面結構。是不是這個結構（看上去很像），又或者不一樣，並不重要，關鍵是作品中確實表現出了非常明顯的結構。魯本斯顯而易見地將畫布垂直分成了 5 等份。從頂部的這些點向下朝底邊劃線，不難看出這些結構線，也就是架構，他在畫面上把筆下人物都容納其中。

　　注意右邊起的第二條垂直線。這條線從頂部的樹開始，在維納斯的身上消失，然後在維納斯膝蓋下面的布料上出現。你可以畫一條結構線，但是沒有必要在畫面上一直連續下去。

　　在畫布二分之一處的那條水平線上，你會發現三種不同弧度、但都非常顯眼的曲線都起始於此，分別是從狗鼻子至其背部，沿著狗鼻子向右延伸會與丘比特（小天使胖娃娃）的後腦勺和維納斯臀部的曲線起點相遇。

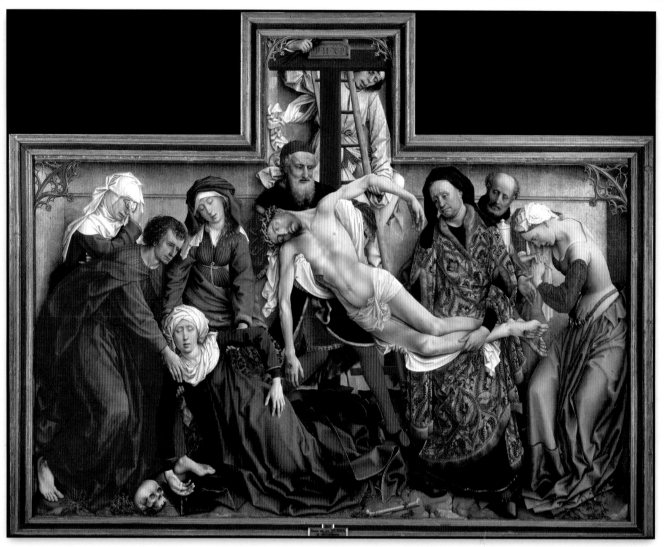

羅吉爾・凡・德爾・維登 (1399—1464)。《解救聖體》
(Deposition From the Cross) (1440)。 油畫（油畫布），
220 公分 x 262 公分。西班牙馬德里普拉多博物館版
權所有。

結構和流動性

　　站在這幅畫面之前是一堂寶貴的課，關
於繪畫能達到什麼樣的高度，畫面的結構形
式是經過精心製作的並且精確周密。不過凡
德爾・維登安排得如此巧妙流暢，不會讓人
感到是故意為之的。

　　畫面頂部的小矩形落到下方更大的矩形
上。線段 AB 和線段 CD 與下方較大矩形的頂
部邊緣，相交於點 E 和點 F。經過這些點畫下
的垂直線，正好處於構圖中兩個圓圈的中間。
這兩個圓圈相交於點 G，以點 G 為圓心能找
到第三個圓。以矩形的中心為圓心，就能找
到第四個圓。

　　你也許在思考，他肯定是一個數學家。但
再看看上面這幅原來的畫，你可以感覺到畫
面上這樣的一個架構。儘管有這樣的一個結
構，人物看起來還是那麼自然、柔和。這個
架構是在畫面的最底層創建的，所以不會破
壞畫面，也沒有分散注意力。

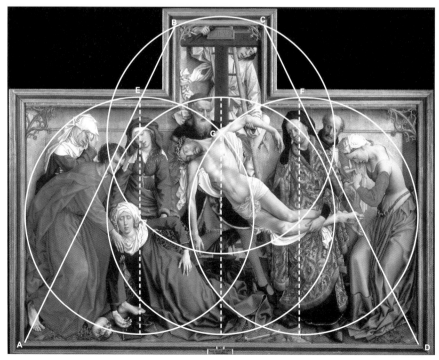

馬德里普拉多博物館許可複製

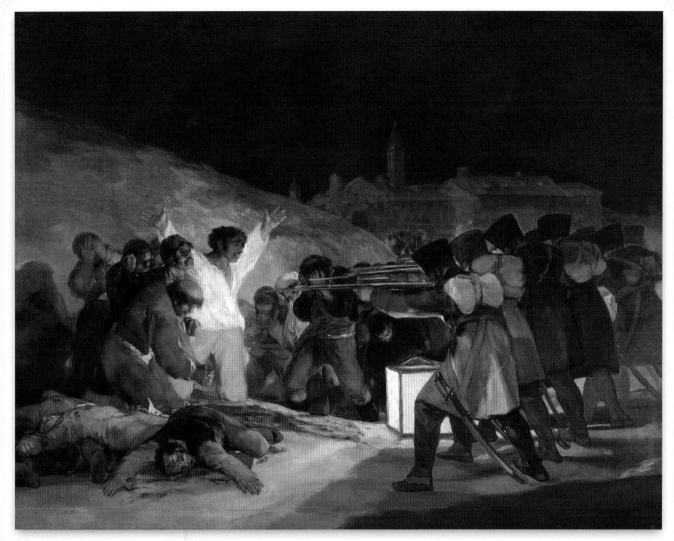

法蘭西斯科‧戈雅 (1746—1828)。《五月三日的槍決》 (Executions of the Third of May)1808 (1814)。油畫（油畫布），266 公分 x 345 公分。西班牙馬德里普拉多博物館版權所有。

製造戲劇衝突

　　這幅畫相當具有衝擊力，特別是親自站在這幅畫前面的時候。這幅畫很大，戈雅用了均衡比例的矩形來架構畫面，這在過去是一種風尚，一直可以追溯到早期的文藝覆興畫家。垂直線 A 和垂直線 B 的長度，垂直線 A 到右邊的距離，垂直線 B 到左邊的距離，正好都是畫布的高度。點 C 和點 D 按照高寬比切於頂邊之上。（有意思，難道他也是一個數學家？）再注意一下，結構線 D 正好定出了右邊的塔，消失後、再次出現在燈籠的左邊線上。

　　畫面以水平方向被分成三等份。三條等分線，最上面的那條線是右邊牆的開始線，形成了遠處的小鎮的輪廓。三條等分線底部那條線與沿著影子到右下方的線，和到左上的線相交。等分線中的對角線，在畫布上創建出了強有力的結構。另一方面，這並不是呆板的 "我不能動的" 結構。讓戈雅有信心能設計戲劇性場面和動態，這些就是強有力的支撐。

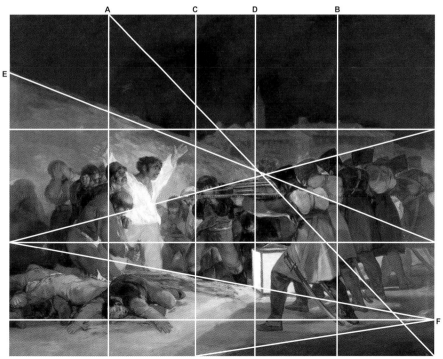

馬德里普拉多博物館許可複製

17

四種最重要的構圖線

當你要在畫紙或者畫布上開始下筆的時候，必須考慮在你構圖中最重要的四條線條，也就是畫面中的四條邊界。把這些線稱為最重要的線，似乎有些誇大其詞，當你在看著一個靜物，看著絕妙的外形、投影和光線，抑制不住地想要把它畫下來。

稍微等一分鐘。讓我們來考慮一下這一點：每個矩形都有高度和寬度的比例，每種比例都影響畫面中所有物體所產生的動感。在你的構圖中，這些吸引人的形狀是怎麼按你選擇的比例來運用到畫布之上的？

這個問題是基礎，你繪畫的成功建立在此之上。

有了邊界，就有了畫面；一旦有了畫面，你就有了製造動感的天地。

你也許會認為這是不言而喻的。然而，根據我的經驗，情況隨時會發生變化。特別是我教學生畫縮略草圖，整理好比例關係，規劃完構圖並且鼓勵他或她開始繪畫。之後我離開一個小時再回來，就發現本來幾乎是正方的繪畫已經被學生壓縮進尺寸 30 公分 × 41 公分的畫布。你在開始繪畫時需要考慮很多事，就算先構圖再開始繪畫，畫面也會被無意識的變化所改變。

創作更好的繪畫不僅要提高繪畫技巧。而是在將世界孤立到一個矩形裡；你在看的，不管是風景、靜物還是人物，要被翻譯成一連串與那個矩形緊密聯繫、相互作用的圖形。選擇這些圖形並學著排列組合，可以影響觀眾的視線進入這矩形中，這是作為藝術家的主要挑戰，而不是擔心怎麼畫出瓶子上的光影。首先，你必須決定要如何將你發現的〝在外面〞世界裡的東西變換成畫面上動態的優美的構圖。

最常見的比例

1:1 全開

1:2 25 公分 x 51 公分，30 公分 x 61 公分

2:3 51 公分 x 76 公分，61 公分 x 91 公分

3:4 23 公分 x 30 公分，30 公分 x 41 公分，46 公分 x 61 公分

4:5 20 公分 x 25 公分，41 公分 x 51 公分，61 公分 x 76 公分

5:6 25 公分 x 30 公分，51 公分 x 61 公分

大多數這些尺寸的水彩畫板，和用來固定畫布的框，都可以在商店買到。我過去常常只根據我設想的最完美的構圖比例來找畫框，結果我就是買了太多那些永遠不會賣出的畫而訂製的畫框，例如一些罕見的尺寸 42 公分 x 49 公分；所以現在我堅持使用商用標準尺寸。

八種常見的畫面架構

在這一章的具象派畫作中，八種常見的畫面架構出現了一次又一次。我列舉了一些實例表明這個觀點，除此之外你還可以看到這些架構如何在場景背後支撐起整個構圖。

你不需要教條化地去使用畫面架構，你可以結合兩種畫面架構在一幅構圖中。在本章結尾的範例（詳見 37~41 頁）就是一個很好的例子，結合了 S 字形架構和十字形架構。我見過很多學生，剛知道這個概念時，苦於決定構圖到底是要 S 字形還是 L 字形，被界定的類型約束了手腳。如果可以的話，使用 W 字形或者倒的 P 字形都是可以的。

使用架構的關鍵點，是要創造一個畫面結構來確定構圖上的主要體塊都排列到位，能吸引視線進入畫面。你要的是一個有畫面支撐作用的架構、一種強而有力的結構，不是為了引人注意；就像是雕塑的金屬骨架一樣；你看不到雕塑的金屬骨架，但是它的作用會顯現在雕塑的姿勢和線條上。

你需要在構圖中讓架構自然地出現。用你所看到的大形來幫助你繪畫；畫面的架構不是孤立存在的，它是由你眼前畫面的大形所確定的。

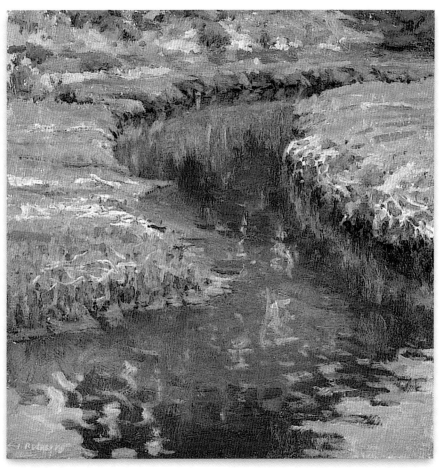

托梅爾斯河口
油畫（油畫布）30 公分 x 30 公分

1. S 字形

很多時候你都可以在風景畫中找到這種畫面架構，因為大自然中有太多的曲線存在。如果 S 字形超出了畫面的邊界，就像這幅畫中右下方的那樣，要注意畫面上可見的動感不會引領觀眾的視線到畫面之外。繪畫大師會在畫面中若隱若現地使用同樣的方法。在一些不需要引起注意的地方，你可以將畫面的架構弱化一些。這幅畫中，比起前部的架構曲線，右上方的線條更加難以發現，這樣我們也不會被線條引到畫面之外。

農場一景
油畫（油畫布）23 公分 x 30 公分

2. L 字形

　　談到 L 字形的架構，你可以發現，畫面中的視覺中心會出現在靠近 L 字形交叉點的其中一條邊上。L 字的兩條邊越向畫面邊緣延伸，看起來越不引人注意。你可以將 L 字形擺成四種不同的位置，上下或者左右。

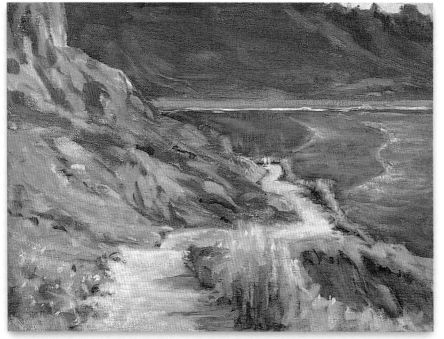

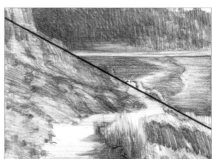

佛得角的拍案浪花
油畫（油畫布）23 公分 x 30 公分

3. 對角斜線形

　　對於這種架構你要慎重，因為斜線會聚集更加多的動感，特別是從左上到右下。那是因為對角線是矩形中動感最強烈的。所以架構要在靠近畫面兩頭的地方弱化一些，就像我在這裡處理的一樣，你可以常常找到一些不錯的水平線和垂直線用來打破這種動感。

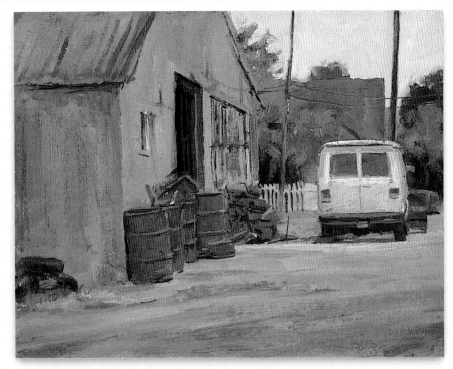

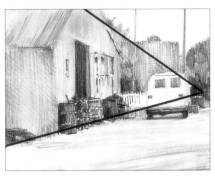

史蒂夫的 焊接工廠
油畫（油畫布）28 公分 x 36 公分

4. 三角形形

　　透視變化的線可以構成一些三角形。大多數時候，畫面中的視覺中心會在三角形的一角。如果這個角不在你的構圖中，你也許會問為什麼還要用三角形架構，這種架構在畫面上有什麼用？此外還要注意，你會希望那種動感不要太強烈，這樣視線就不會被結構線引領到畫面的視覺中心之外，或者直接超出畫面。

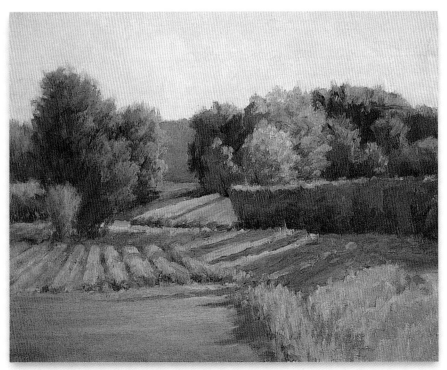

格里尼翁的黃昏
油畫（油畫布）30 公分 x 38 公分

5. 放射線條形

　　在一點透視的構圖中，放射線形的例子很常見，畫面中所有的東西都會集中到一點上。這種架構的問題是，你會把注意力都集中到消失點上，因而無暇轉移到畫面的其他地方。想讓人更多感受你在畫面上的創作，可以使用放射線條引領視線入畫。反之，稀疏的線條（就像前景的田地）會將視線慢慢引向下方。

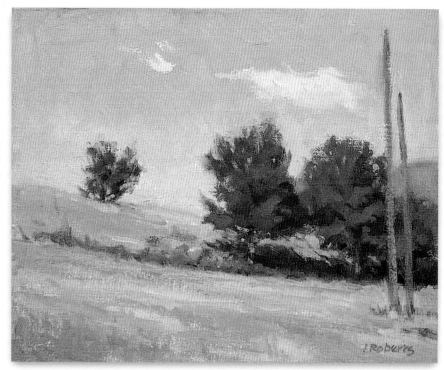

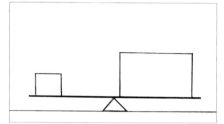

奧勒利的午後
油畫（油畫布）20 公分 x 25 公分

科勒坡的第一縷陽光
油畫（油畫布）122 公分 x 183 公分

6. 支點形

　　支點形的概念很有趣。事實上，所有的畫作都是種平衡，大小、明暗、冷暖、簡繁，繪畫的問題就在於處理平衡。

　　作為一種畫面架構，支點形將主要畫面體塊做到相互平衡，特別是較小的與較大的相比，就像這裡的這些畫一樣，創造出一種動感的平衡。如果兩種體塊在尺寸上太接近，它們會創造出一種靜態的平衡，但是也少了許多吸引力。嘗試用支點形做一種構圖，然後看看你可以將那種平衡的動感加大到什麼程度。

夏末的溪流
油畫（油畫布）20 公分 x 25 公分

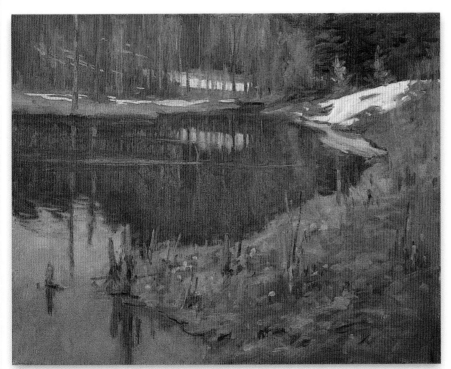

山谷裡的最後一場雪
油畫（油畫布）41 公分 x 51 公分

7. O 字形

　　有兩種 O 字形的畫面架構。一種是將 O 字形當成是畫面中心區中心的框框，就像是《夏末的溪流》（上方）。前景巨大的乾草包略微擋住視線，不讓我們太快地朝著視覺中心跳躍過去；我們的視線會向遠處拉、又可以退回到近處。有時你不想讓畫面的視覺中心過於突出，或許可以做一個"視覺陷阱"，讓視線困在其中。

　　在第二幅 O 字形架構中，視線被引領到畫面周圍，視覺中心在 O 字形的某個點上（如右上的《山谷裡的最後一場雪》），而結構上的動感讓視線在畫面不同的部分遊移。

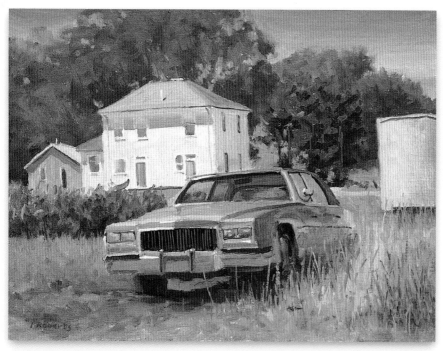

理查的凱迪拉克車
油畫（油畫布） 30 公分 x 41 公分

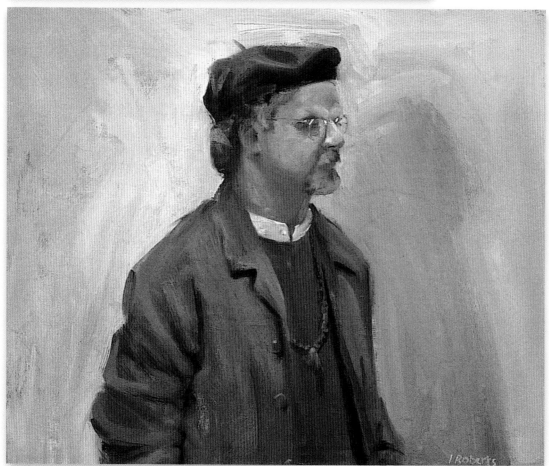

8. 畫像形

　　每當你被一些事物吸引而想進行繪畫，比如一個人、一條船、一個花瓶，把這當畫像來思考。你需要意識到空間的存在，或者相對的輪廓外形，在周圍會對畫像產生作用。你仍需要從畫面架構來考慮，當然畫面中的視覺中心都落在畫像這些事物上。用人物來舉例，那就是臉部，除非你想用投影或者將人物拉遠開來弱化面部。例如肖像畫《詩人》（上方）中，你沿著身體向上看到臉部，也是對比最強烈的區域。

詩人
油畫（油畫布） 41 公分 x 51 公分

水平線和垂直線

當你使用水平線和垂直線來創建構圖時，你會立即為整個畫面增加吸引力。你還可以從整個構圖的角度來開始考慮，水平線和垂直線通常能架起畫面的視覺中心。

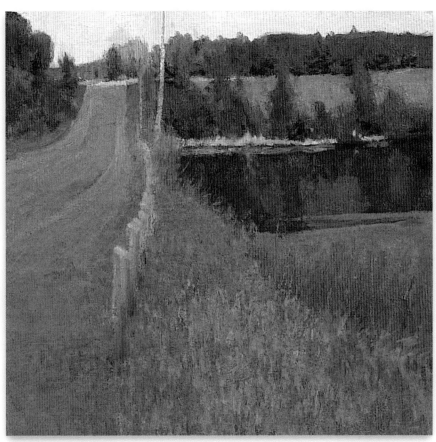

通向比爾場地的路
油畫（油畫布）30 公分 x 30 公分

加垂直線來平衡地平線

在風景畫中，地平線常常是水準的。你需要找垂直線來平衡畫面。例如電線桿，能構成強烈的垂直線。我常常聽到別人說：「我不喜歡電線桿。」但是，假如我看到更好的垂直物體能將我的構圖固定，不管是木頭、金屬還是塑膠，我會毫不猶豫地使用在畫面中。

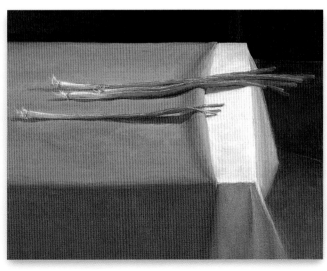

綠與紅
油畫（油畫布）41 公分 x 51 公分

用簡單的處理來製造吸引人的畫面

這幅架構基本是水平線跟垂直線。注意一小部分的綠色和一大片其補色的對比，試著將構圖簡化到只剩一些對比，一個簡單但是戲劇化的構思會產生巨大的力量。

十字形架構

　　十字形是另一種水平線和垂直線的
不同運用。下面這些例子有效地展示了
許多十字形架構的概念：你可以馬上看
到這種架構是如何提升畫面構圖的。

諸多形式的十字形架構

　　這些圖解展示了十字形架構的無盡變化
和適應性。這些圖解也不是說任何時候在十
字裡都要是重點強調的。這只是展示十字形
架構的多功能性，來幫助你考慮抽象體塊跟
畫面可以怎樣地相互作用。

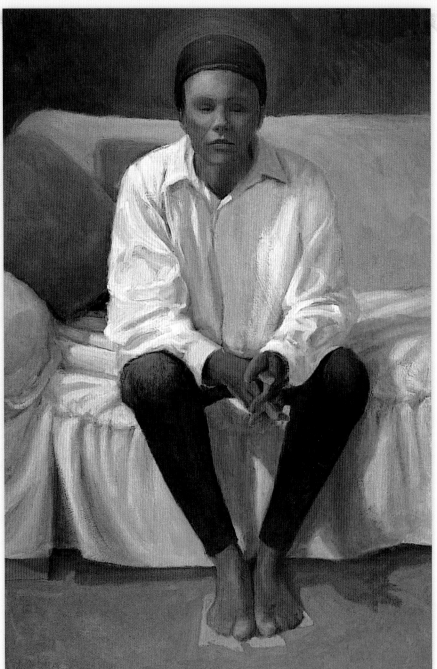

讓視線來完成畫面的結構

　　注意十字的兩條軸，並不一定要碰到畫面的邊緣。像這樣的人
物有一種垂直的力量，頭和腳跟畫布頂部和底部已經很靠近了，然
後你的視線完成了這個形。你會感到她就是安穩地處在地面上，沒
有旋轉畫面的趨勢。

<div align="right">

弗傑尼亞
油畫（油畫布）
91 公分 x 61 公分

</div>

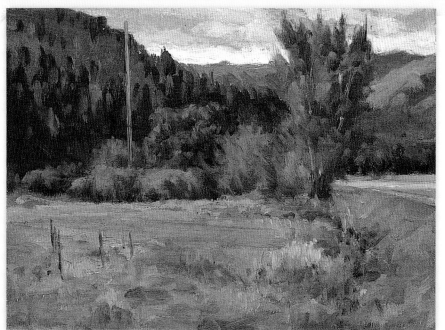

佔用整個畫面

　　找到畫面構圖中頂部和底部垂直的物體，以及橫貫畫面的水準向物體，讓它們相互作用並且佔據整個畫面；你就自然而然地會想到要做出十字形的畫面架構。

科羅拉多的傍晚
油畫（油畫布）23 公分 x 30 公分

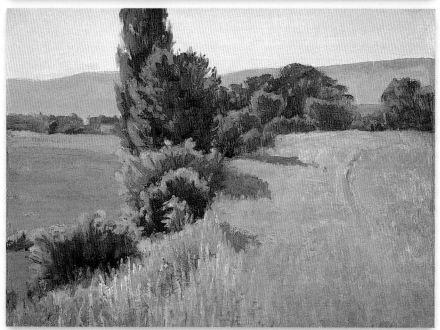

普羅旺斯的秋天
油畫（油畫布）30 公分 x 41 公分

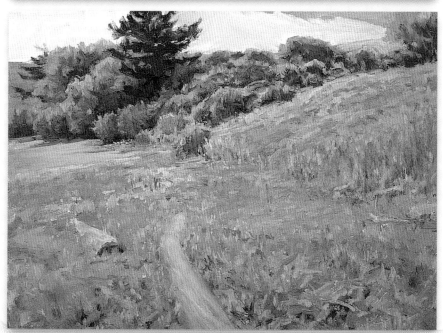

狂風臨近托梅爾斯灣
油畫（油畫布）30 公分 x 41 公分

十二種構圖的基本原理

假如你上過任何平面設計課程，你應該會記得那些練習。這些練習的主要目的是：讓你學習到在畫面上落筆的那一刻會發生什麼，事物會在矩形的空間中產生哪些變化。你創造的是動感，製造的是畫面的張力。這些練習還教會你在畫面的邊緣創造更多的張力，然後打破邊界的束縛。

"設計" 矩形

用粗馬克筆試著畫一些圖解。感受不同的形狀如何影響、或改變矩形中的動態結構。你的注意力怎樣被這些外形吸引？你會很快地感受到體塊所"設計"出的矩形。

在上面左邊的例子中，你可以看到矩形右邊的垂直線與左邊的圓之間產生的畫面張力；嘗試使用一個巨大的體塊來給較小的體塊當陪襯，或者深色的色塊給淺色的當陪襯。

注意中間的那個例子，想要將視線停留在矩形中其實很難，你會不自主地將視線向下降。視覺上，你會突破到畫面之外。

最右邊的那個例子展示了一個簡單的構思，這也就是第 22 頁上那幅畫的基本框架。支點型構架將兩種不同強度、不同大小的體塊構成一種平衡。

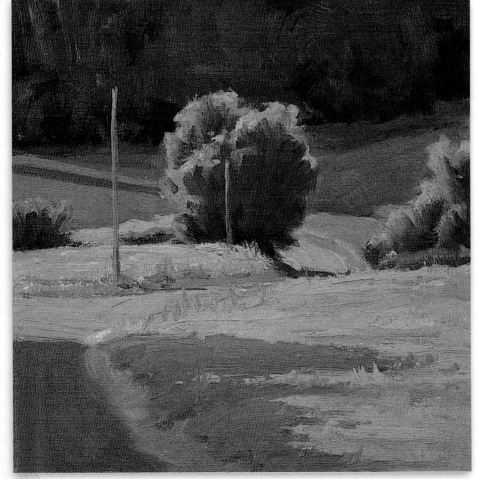

打破規則

你當然也會聽説，永遠不要把視覺中心放在畫面正中央。這是一個正確的準則，因為在一般情況下，視線就是停留在那兒的。這裡我有意將主要體塊放在中間，然後讓畫面前面和後面的道路充滿動感；如同這個例子，有時為了打破最基本的原則，得做些調整。當然，隨著時間的推移，在繪畫的時候，加入一些下面會提到的想法，這些原理會慢慢融入你的畫風之中。

通向瑪納斯的路
油畫（油畫布）30 公分 x 30 公分

1. 剪裁畫面來製造戲劇衝突

假如你去一些地方性的藝術展,你總是能看到一些靜物畫。一個插滿花的花瓶或者一個小倉庫,物體在畫布上被放置得井然有序,與其他物體和畫面上的體塊沒有任何聯繫,缺乏衝擊力和動感。 然而,認真剪裁充滿戲劇衝突的畫面,為畫面帶來不只是陌生感和難以理解的感受,更多的是一種對畫面的新思考。

2. 找出明暗變化的體塊

學習從明暗體塊的角度來創建吸引人的構圖,大概是最早、也是最重要的一步。看這裡的兩幅風景畫例子,在大自然中涵蓋的訊息是多不勝數的。簡化並瞇著眼觀察大體塊,不然你會被所有的這些細節分散注意力,而看不到物體的主要部分。左邊的例子太專注於複雜的細節;右邊的這幅,則是將細節整體化。如果當你要仔細審視潛在的構圖時,不能只看一些細化的明暗變化,要跳過這些、觀察其他的物體。

3. 用節奏來分割畫面

　　大家都知道這個觀點。但在畫面中，事物可以在畫面中間終止，
或者成簡潔的一排，又或者大小一致。

　　如果你發現畫作中出現這些情況，那你在構思構圖時，就要停一
下，然後更加注意節奏感和多樣化。不巧的是，當你在繪畫的時候，
有可能因為太過於投入排列畫面上的事物，而一次又一次回頭檢查這
一點。

4. 讓體塊持有吸引力

　　要特別小心所畫對象的外形。將所有的物體都當成單個形體去塑造，找到特定的角度和大
小關係，好將事物畫得栩栩如生，這是最基本的準則；當你在繪畫的時候，即使沒有注意，也
必須瞭解，事物都有其特定的變化。

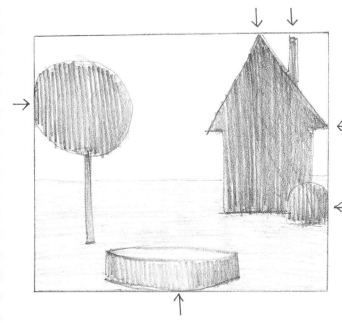

5. 避免畫面的邊界分散注意力

一個物體要是正好在畫面邊界上，會將觀眾的注意力吸引過去。這樣會給你一種跳脫出畫面的感覺。這會讓構圖看上去像是未經規劃。

6. 用部分交疊來增加畫面的景深

在具象派的畫作中，我們會在繪畫時增加景深；沒有其他任何方法比部分交疊更直觀地製造景深了。部分交疊：使某個物體在另一個物體之後，在空間上很明顯會退後去。

如果沒有部分交疊，你也許會發現很多物體在畫面中懸空，這個問題對於靜物畫中的蘋果和風景畫的灌木叢是一樣的；部分交疊的方法可以立即解決這個問題。

在左面的例子中，注意道路和杉樹怎麼創造出明顯的距離感？樹木是另外一種物體，它們位於哪裡呢？有一些你能夠說得出來，其他的就模稜兩可了。

右邊的例子中，部分交疊讓每個物體都很清晰，這也與樹木產生的投影有關。注意畫面上漸變的運用，將觀眾的視線提升到畫面中。

你也不需要將畫面中所有的東西都交疊起來。這是個澄清距離感的好工具，也正是因為如此，所以很實用。

7. 注意角落

　　在你的構圖裡想要將注意力吸引到角落，使觀眾對於這些百看不厭；對角線最具動感，是因為它們是與矩形的水平與垂直邊最對立的。因此，向角落發展的強烈對比可以吸引視線，如果沒有足夠的空間，甚至會超出畫面。

　　如果你將主要的設計元素都放在畫面的角落上，那麼你就做不了什麼了，因為你需要考慮其他的因素。假如從內向角落逐漸減少對比度，這樣視線就會被吸引進畫面。

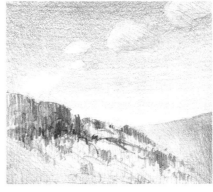

根據重點進行調整

　　這些例子展現出你可以用弱化對比來改變視覺方向，而不需要改變物體的大致形狀。在左邊的例子中，觀眾的視線會在右邊的頂部和底部被引領出畫面，然後再也回不到畫面中。在右邊的例子中，觀眾的視線就可以被引領到畫面中的視覺中心，並且在畫面中停留。

　　我們可以建立一條線來將視線抓進畫面，線條和重點的調整是一種基礎的構圖手段，我們會在第三和第四章重新探討這點（詳見87~89頁和99~106頁）。

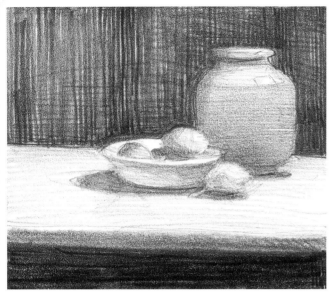

8. 創造一個入口

通過畫面底部的通道，將觀眾引領進畫面；入口的概念不需要做得很明顯，不過還是必須要有的。不要用一個柵欄或者一棟建築、又或者桌子的邊緣擋住畫面上的入口；因為這樣在視線進入畫面之前，就會被這些東西擋住。

在左上的例子中，你可以感到這些靜物是怎麼被孤立的，我們很難穿過畫面底部黑色的區域。事實上，我們根本不能把視線移到這片區域之上；在底下的那個例子中，視線可以很容易地朝著這些相同的物體移動，因為整個畫面是一體的。

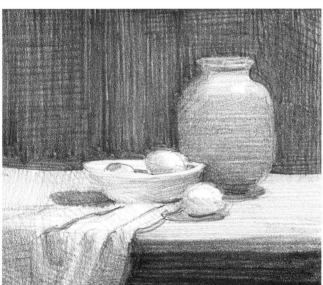

9. 組織畫面上的體塊

你可以控制靜物上的元素，但是大自然不總是給我們一個優美組織的構圖。關於風景畫，你必須要處理次序。持續找尋，直到一些體塊的排列真正吸引你的注意了，然後做一些必要的調整；例如，雲彩、明暗的樣式、水面倒影以及其他風景畫上需要簡化的部分。

上面的畫是一個誇大的例子，也許是你在大自然中會看到的圖案，沒有重點、戲劇衝突和方向感。注意前景的灌木叢將構圖的入口擋住了；在下圖中，所有的雲彩此刻都被精心安排，引領觀眾從右上方至下左邊向中間移動視線，然後又水平移向右邊。灌木叢將觀眾視線從左邊引領到風景之中，然後在右邊消失。

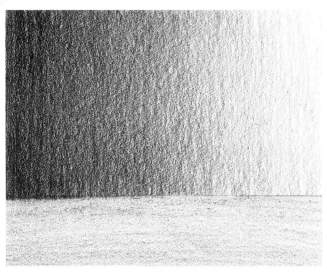 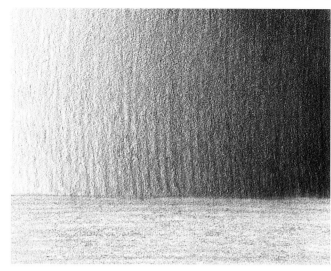

10. 用漸變來合理安排畫面體塊

　　我認為沒有其他任何繪畫手法，能像漸變那樣在畫作中被多樣化運用，並可用來處理畫面的平衡和複雜的畫面體塊的視覺動感。你可以在步驟 1、4、6 和 7 中看到這些方法的運用。看上面的圖示，你的視線會被吸引到明亮的那邊。視線會從左邊的這幅移向右邊，在右邊的例子中將視線移向左邊。我的經驗就是漸變常常能起到這種作用，將視線從黑暗的地方引領到明亮的地方。

　　當你要反覆繪畫的一些體塊並不是位於畫面的視覺中心時，如果你發現怎麼都畫不好，嘗試將整個畫面用一個簡單的顏色漸變來將視線吸引到畫面的視覺中心。

11. 使用直線

　　顯然我並不是說要用直線來畫一個圓圈，但是長長的起伏的道路、雲彩與布料，這些都會讓主體有一種被孤立的、懸浮於畫面之上的感覺。仔細看，你可以看到大多數的曲線都是改變方向的直線。找出這些線條在方向上改變的原因，比如說是因為路上的起伏，這種結構變化會在空間上表現得很完整。

蕪菁塊根與藍瓶
油畫（油畫布）41 公分 x 51 公分

夏天灑在池塘上的陽光
油畫（油畫布）30 公分 x 41 公分

厄文土地
油畫（油畫布）30 公分 x 41 公分

綠色的房子
油畫（油畫布）30 公分 x 41 公分

12. 思考前景、中景和遠景

　　直線透視（物體會向著消失點傾斜變形的透視變化），空氣透視（當遠處的物體退遠的時候顏色會偏藍和減淡），基於物體的前後交疊是三種主要製造景深的手段。繪畫物件可能是個前後景深 46 公分的靜物，或者一小段景深 6 公尺的風景，一個向後景深 60 公尺，或是 1.6 公里的……或者其他的。你會發現就前景、中景、遠景來考慮的話，要製造景深是較容易的。通常情況下，你在中景創建較強的顏色強度，前景作為中景的引導，與遠景相作用構建出一個空間來畫中景。不是所有的畫作都具有這三種空間。但是，當你在規劃構圖作品時，有效地運用這些空間，可以幫助你設計出一種朝向畫作深處進入的視覺動感。

強化輪廓的速寫

畫面的架構是構圖的基礎結構。意識到場景背後畫面架構的存在，是很重要的。在整本書中，我們整合了幾個需要關聯在一起的概念。例如，畫面架構上的線條，要與正好沿著畫面架構上消失的邊緣共同存在。

使用被我稱作"強化輪廓"的草圖，能清楚地展現畫面架構跟其他畫面體塊在畫面中是怎麼起作用的。強化輪廓的草圖上所看到的，只是畫面中邊緣對比的程度。這些草圖展示了引人注意的線條或線條的方向，以及你希望吸引觀眾的元素。這些是由畫面中構圖的主要線條，加上用來創造吸引力與動感效果的一些次級線條。

練習：

選擇六、七幅你由衷喜歡的繪畫作品，聲望極高的繪畫大師所作的具象派的繪畫作品最適合。將一張摹寫紙放在畫上，小心地將所有你要臨摹的邊緣都畫出來。畫完之後，看一看這些邊緣是怎麼對你產生吸引力的，又或者不吸引你。一位畫家對於邊緣的控制，是他是否具備大師級繪畫水準的最好表現。

控制並且微妙處理邊緣

上面的這兩幅繪畫是我們在第 20 頁和第 23 頁上看到的 L 字形畫面架構，和 O 字形畫面架構的強調輪廓草圖。儘管畫面上的所有邊緣都出現在草圖上了，它們也是或輕或重，按著我們看著畫面時的注意力做了處理。如果所有的邊緣都是一樣粗細的話，圖上會用邊緣豐富的顏色深淺變化來展現。我們會在這本書中討論如何控制和微妙處理邊緣，你若能體會，這個是很明顯的一個概念。沒有什麼能像畫面上的筆觸一樣，能體現學生繪畫時對於邊緣的困惑和思考的不充分了。總之，掌握邊緣的繪製能大大提昇你的繪畫技巧。

發展一套完整的繪畫流程

在本書示範中，我會提供一套完整的工作流程，讓你明白如何打造一個完整的構圖。然後，用一套有系統的方法完成構圖，最終完成繪畫。按照這流程一步一步做，你會更充分地掌控畫面。當你領悟到如何在繪畫中構建引人注目的構圖時，你必然會發展出一套適合的繪畫流程。

我的工作流程是這樣的。在找到一個喜歡的靜物擺設，完成縮略圖之後，你將會：

1. 簡單地勾畫出大形，用同一種顏色畫出每個色塊。

2. 進行第二次繪製，用中間色調繪製出每個大形及反光區，畫上顏色和邊緣，將視線吸引到畫面中的視覺中心。

3. 繼續調整每個色塊，直到畫面成為一個整體。

4. 最後，加上高光和細節，只在最後面才這樣做。

很多人會過早加入細節和高光。使用這套繪畫流程，畫面就算沒有細節，也可以保持住；因為色塊的結構撐起了整個畫面。

繪畫材料

繪圖表面：

油畫布，51 公分 x 51 公分

畫筆筆刷：

4 號、8 號和 10 號豬鬃榛形毛筆，6 號尖頭貂毛或者合成纖維筆

調色顏料：

鈦 白 (Titanium White)、淡 鎘 黃 (Cadmium Yellow Light)、深 鎘 黃 (Cadmium Yellow Deep)、 土 黃 (Yellow Ochre)、 鎘 橙 (Cadmium Orange)、淡鎘紅 (Cadmium Red Light)、深茜紅 (Alizarin Crimson)、喹吖啶酮紫 (Quinacridone Violet)、二氧化紫 (Dioxazine Purple)、群青 (Ultramarine Blue)、酞青藍 (Phthalo Blue)、酞青綠 (Phthalo Green)、鉻綠 (Chrome Oxide Green)

其他材料：

光滑的繪圖紙、B 或者 2B 鉛筆、可塑素描橡皮、松香水

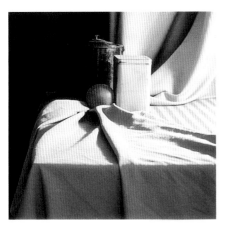

靜物的擺設

佈置靜物時，務必慎重考慮架構，因為畫面結構緊密銜接在此架構之上。使用簡單的物體，不要太多；給靜物打光，並且考慮光源照射形成的影子，它是構圖中不可缺少的部分；從塊面和虛掉的邊線角度來考量。假如使用布料，我建議不要使用帶花紋的或者有裝飾品的佈置。

畫面的架構定義畫面的結構

畫面的架構（左邊這幅）包含了基本的畫面結構。線條垂直，沿著背景中亮面布料的邊界向前延展橫穿桌面的折疊布料，然後向下降到畫面底邊。左上到右下的擺動，呈現出 S 字形的畫面架構。

考慮縮略草圖中的明暗區塊

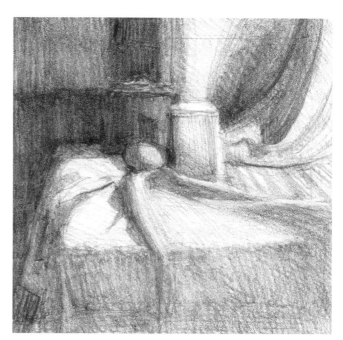

　　試著佈置有影子的靜物，讓你從明暗區塊的角度來考慮——大塊的明亮和黑暗的形狀。當你繪製縮略圖時，要畫明暗大形，而不是具體物體。

　　在左上角的區塊：一大片深色的形狀有一片略帶高光的深色布料，一個罐子，以及這個罐子向左映在布料上的影子，然後一直延伸到畫面左邊底部；並且注意畫面的底部和圖畫的右邊。

　　同樣的，花些時間來安排你要畫的布料。弄平不需要的褶皺，留下可以輕鬆看懂的結構。如果你只是將布料用一些老方法垂墜下來，並且希望在繪畫過程中另作解決，這樣的話你會一直在繪畫的過程中被它困擾。相信我，假如你已經佈置好一組靜物，多用一點點時間、反覆調整堆積出布褶，如果你還是不確定是否喜歡，就把它拿到一邊，重新開始弄一次，再思考一次。在決定這個擺設之前，我就佈置了三次。

1 確定比例與單色大體塊

　　為了確定畫布的構圖，先確認縮略圖的比例與畫布一樣。（詳見第 18 頁來獲得更多有關比例的資訊）使用土黃色，用 4 號豬鬃榛形毛筆和足夠的溶解劑，將畫面畫得足夠薄，使之後可以再畫顏料上去。土黃色暫時不會被其他顏色弄髒，所以你可以擦拭任何你想要的地方。注意殘留在畫布上的淡黃色，擦拭掉然後畫到其他地方去，不要倉促。在預定的地方畫出每條線，不要只是跟著線條到結束的地方，你可以自己做主進行繪製。

　　看看你的靜物，選擇二到三種色塊，在明度上接近、而且純度上較低的，從那裡開始繪製。請記住，在白色的畫布上，你畫上去的第一種顏色，跟這顏色周圍填滿其他顏色之後相比，看起來顏色會深一些。

　　使用 10 號豬鬃榛形毛筆來勾畫整個草圖：使用酞青綠和深茜紅混合來畫布料的深色部分和罐子的邊緣。以此作為基本色，加上淡鎘紅提亮一下深色布料的亮部，混合群青和土黃來畫桌布的影子。

2 一個形狀又一個形狀地填滿

選擇緊挨著已上色區域旁的下一個色塊進行繪製；提筆在另一個已上色的區塊，畫出另一種顏色。那樣就可以對比實際看到的顏色關係。你可以嘗試並且調整這個顏色，不要等全部上好顏色之後，才自問這些顏色合適嗎？也許一種顏色會試好幾次、直到滿意為止。當你處理畫面時，有可能也會發現你需要回頭調整早先畫的顏色，這一切都是為了讓色彩關係更得當。

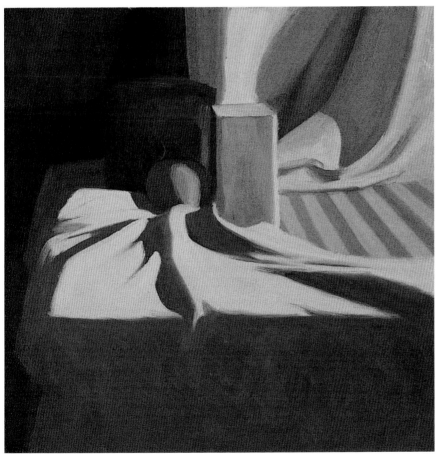

3 精煉明亮和黑暗的區域

盡可能簡單又準確地找出一個接一個的顏色。不使用調和色和過渡色。

如果你有的是一個強烈、溫暖的光源，確定在物體明部和暗部有很好的暖色和冷色的偏轉，不只是明度的偏轉；這通常比你想像的要強烈許多。在桌面橫越的綠色布料中，使用的顏色是淡鎘黃、土黃、一小點鎘橙、群青和鈦白。

找出暗部的顏色，橙色的影子是由淡鎘紅、群青和二氧化紫混成的，黑暗的顏色不代表是枯燥乏味的。

這樣上色後，你會有一種很好的感覺，因為你明白畫面是怎麼進展的。將這步驟跟最後完成的畫面相比，畫面的架構展示了畫面的結構，將所有色塊在畫面中做整合，這樣就有了可以繼續下去的良好基礎。

進行到這裡，上色已花了 40~50 分鐘；現在可以開始"到處"繪畫，進一步調整畫面了。

4 在布料加上中間色和反光

在第一次勾畫草圖的時候，只用兩種明暗變化來畫每個物體：明亮的區域和影子。現在，第二次進行繪製，可以在亮面加一些中間色，在影子的部分加一些反光。布料的折疊朝向光源處會是最亮的，那就是高光區。光線不只以一個角度掃過桌面，所以光線不一定很強烈，會有中間色。使用明度暗一度（根據十等分灰度表）的方式來畫中間色，藉由添加一些群青，混合一些土黃，來提亮高光區。

暗部也同樣描繪一下。在桌布前和影子裡畫上些反光，加一點土黃在你第一步驟時調出的投影顏色中，這些顏色會比深色的影子亮一到二度。運用這四種明度，已經可以做很多事了，兩種用在亮部，兩種用在暗部。

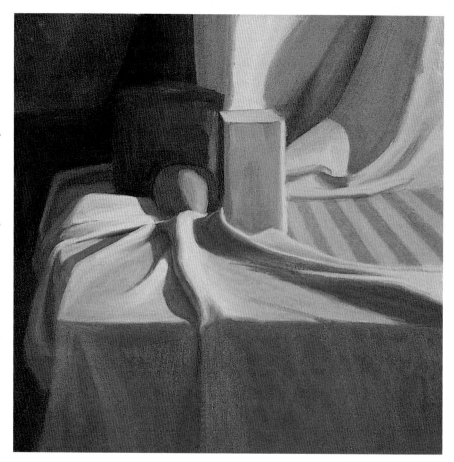

5 調整純度和邊緣來強調畫面

開始使用 4 號豬鬃榛形毛筆來調整顏色的純度和邊緣，將視線吸引到視覺中心。右邊的布料褶皺向左邊橫穿畫面時，用一些鎘橙加強布折的顏色純度，這些色塊會將觀眾目光引回到畫面中。

要注意藍色罐頭盒右邊的那些筆觸，不要每一筆都正好結束在另外一個形狀的邊緣。用俐落的垂直筆觸勾畫，清理一下藍色罐頭盒附近的畫面。

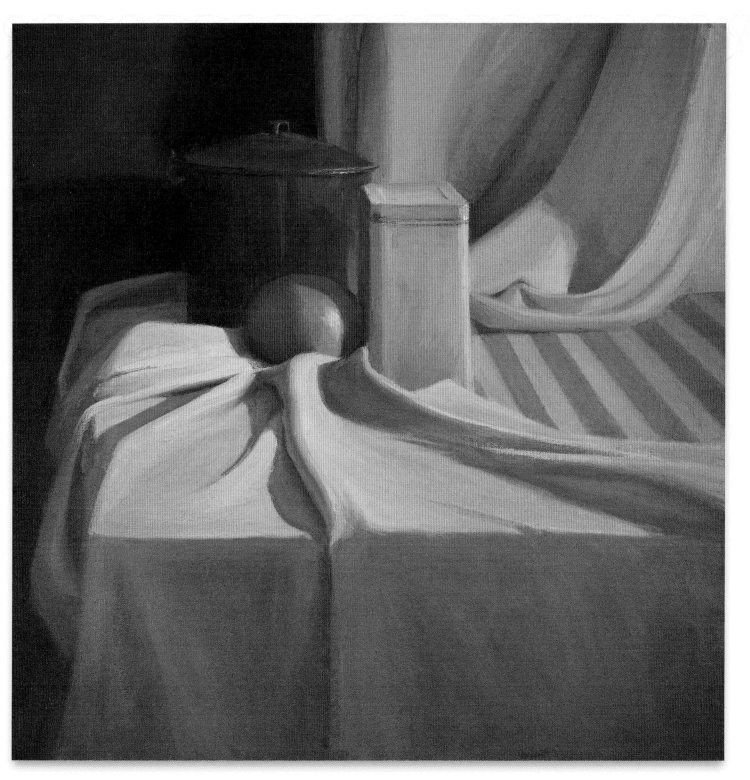

6 把所有物體都拉到一個畫面中

此時你要花更多時間觀察，而不是繪畫本身。仔細檢查每個色塊、邊緣和顏色過渡，確保你的視線會被吸引到畫面的視覺中心。在此同時，畫面架構要從視覺中心向外創造動感，轉向其餘的畫面，然後再回歸視覺中心。從畫面的直觀感受來研究你的畫面，哪裡容易讓視線分散注意力？什麼會抓住畫面上的注意力，擾亂你腦中本來的想法？不妨在鏡子中看一下這幅畫，或把畫上下顛倒，盡可能用一種新的眼光來看這幅畫。

當你感到滿意時，這幅畫基本上就完成了。大的圖形定義出了畫面，顏色的混合產生了吸引力，這些都在畫面的架構上。這幅畫在第 92 頁的兩張照片中，展示了細節添加前後的變化；很顯然是畫面的結構掌控著畫面，而不是細節。

橙色和藍色的靜物
油畫（油畫布）51 公分 x 51 公分

41

早春的山谷
油畫（油畫布）41 公分 x 51 公分

抽象化體塊
裁剪與取景

你會注意到本章標題有兩個概念：抽象化體塊、剪裁與取景，兩個一起相互作用。如何將對一幅繪畫的想法放進畫面中，當中有很多事情要做。無論是從抽象化體塊還是只是從繪畫物件本身來進行繪畫，都有一段過程。

　　法國詩人保羅・瓦列・觀察體會到："去看，就是去忘記眼中事物的名稱。"這是一個對繪畫思想的完美表達。某些事情已經發生了轉變，也許是左腦向右腦的轉變，但是那種轉變對於建立一貫強烈的構圖確實很重要。直到那種轉變完成，你開始從畫面上的抽象體塊來思考，在某種意義上而言，就是以畫作的整體來處理細部的觀察。

　　一開始，從體塊的角度來思考，會有一點令人困惑。樹是一個體塊，在它旁邊的也是一個體塊，還有旁邊的旁邊……，這些樹的陰影投在地上，也是一個體塊：與深色水面的交界處，也是個體塊。如果瞇著眼睛看，你會發現，實際上很難看出這些體塊明度上的區別，它們的邊界也就消失了：此時看到的是抽象的明暗色塊。瞇眼看，會將整幅構圖轉換成三到四個大的明暗體塊，就像是畫面有了各部分的比例關係，這樣主要的體塊就出現跟整個畫面的比例。理論上，在開始繪畫之前，選擇並且安排這些主要的體塊，是使畫面合理而又吸引人的關鍵。

以明暗體塊創造興趣點和戲劇性

出色構圖的關鍵在於：從抽象體塊與它們跟畫面的關係來觀察正在畫的東西。當然，你也需要一個畫面架構，並且需要微妙調整過的顏色等等，這些都是必需的。但是，如果缺少抽象化的明暗體塊，畫作看起來就會像演出沒有主要演員、沒有戲劇主題的一齣戲。

你也許會說："我不想創作一幅繁雜的繪畫。"戲劇性不一定要很繁雜，也可以很簡約。假如畫面中沒有戲劇性，會使人想打瞌睡的。在繪畫中，戲劇性也是令人深刻印象的代名詞。

構思存在於你在畫面中所安排的抽象化明暗體塊：不管你是從生活中還是根據照片來繪畫，都要瞇起眼睛看這些體塊，否則會因細節而分心。瞇起眼睛看，就可以看到明亮和黑暗的形狀。

審視一個場景時，試著看這些大形與矩形畫面之間的關係。用鉛筆或者筆刷，將這些抽象體塊詮釋成畫面上明亮和黑暗的矩形。

把注意力主要放在幾個明暗體塊的構思，以及它們之間各種不同的大小和動感上，就能顯著提昇繪畫作品。也許你能掌握每種技巧，但是缺少畫面的構思，這樣很難畫出迷人的畫作。學著觀察和安排明暗色塊，你的畫作會有很大的飛躍。掌握這個概念，成功的機率會飆升。

請記住

明暗體塊在畫面中產生的作用，比其他任何部位都重要；它們就是觀眾穿過繪畫展廳會無意間看到的畫面部分。

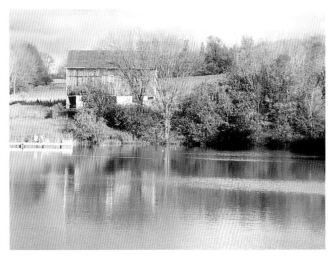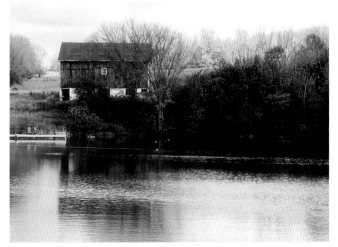

戲劇性始於令人印象深刻的構思

讓我們看一看這兩幅同一物件的照片。左邊的是一幅愜意的鄉間場景，但是沒有經過構思，沒有戲劇性，沒有簡化明暗體塊。事實上，這裡並沒有主要的明暗體塊，只有許多小的色塊。跟右邊的照片相比較，你會馬上看到這幅畫可以被詮釋成大膽、概括的風景，或者你可以用許多細節來進行繪製。各種繪畫方式都會有主要的明暗體塊；同時瞇眼看這兩幅畫，左圖沒有什麼能著手開始繪畫的地方，有的只是一些雜亂的小色塊；右邊的這一幅強烈而又簡約，你如果想創作一幅明暗對比強烈的冷暖色溫轉換的圖像，右邊的照片會有很多有趣和戲劇性衝突可供發揮。

從明暗變化的角度來思考

　　這裡有與前頁相同的圖像，多色調轉成三種灰白黑。透過這一步操作，右邊的這一幅顯而易見地更加有戲劇性；左邊的那幅圖像大部分是中等灰度的，畫面體塊不是清晰可見的。在右圖中，你可以馬上看到這三種明暗體塊，定義出畫面的基礎和戲劇性。我們常常看到一個十等分的灰度表，設想只用三種、或者最多四種灰度構建你的構圖。

　　你也許會回應："好，這很簡單。如果是像這樣明顯的例子的話。"但那只是一種情況，你要學著從明暗體塊角度來觀察或者創造明顯的對比，這也就是為什麼準備工作那麼有必要。不要急著開始畫，直到你發現能將一些抽象體塊做出這樣的詮釋為止，再下筆。

練習：

用三種灰度馬克筆
來簡化畫面

　　在接下來的畫面中，使用三種灰色馬克筆，試著規劃出三個或者四個主要的明暗體塊，看看這樣做會怎樣改變你思考抽象體塊的方式。用灰色馬克筆來表現一個範圍的明暗變化，1是黑色，那可以用1、3和5（我的5已經和灰度表的7很接近）。筆頭要粗的，用起來要很笨拙，這就是要點。如果你的馬克筆是兩頭的，一頭粗一頭細，不要用細的那一頭；這樣你就不得不思考繪畫簡單的體塊和形狀，而非考慮細節。你當然會在一開始發現用筆很笨拙，在膠膜紙上試一下，怎麼塗都會溢出一些。但你不是要繪製一個很好看的圖畫，你使用馬克筆是為了體驗構圖可以簡化成三個或者四個明暗體塊，而且把注意力集中在簡化這些體塊的繪製上。

45

考慮抽象體塊，而非物體

從抽象的體塊而非物體本身角度來思考，這個概念很難解釋。在上繪畫培訓班的時候，我常常向學生們重複這個概念。不變的是，在數天之後，有些學生會說：「噢，我明白了。你為什麼之前不告訴我們這個？」這個概念，直到被簡單地點明之前，只是偶爾的靈光乍現。這是一個視角的轉變、是另一種思維方式，這是個強調和聚焦點的問題。

當然，每幅具象派畫作都有一個繪畫物件，但是假如讓主體物比大的明暗體塊在畫面中表現得更搶眼，你會少了很多戲劇性，並且細節過於繁雜。當你從體塊角度來思考，就可以看到大的明部暗部體塊，並將其看成是畫面中真正的表現物件，從而在你們面前的物體就會比以前帶來更多創作靈感。

我真的要畫這些嗎？

光線來自各個方向，暗部只有極小一部分，沒有整體的明暗構思。咖啡壺的把手有種獨立的深色。畫面很平，也沒有什麼靈感存在。

嗯……還沒有完成

背景中兩個較深的形狀展示了一些構思，這樣右邊就有了一個包含咖啡壺把手在內的明暗體塊，但是光線過於一致性。

這有了一些抽象體塊

在左邊單個光源的照射下，我們有了體塊。注意所有的東西都被右邊的深色體塊映襯得很有層次，杯子的暗部與倒影形成了一個體塊。

體塊、體塊、體塊

三種明度馬克筆的練習，可以讓思考變得簡單；或許你可以很快明白你不過是被一些小體塊弄得沮喪，試著用這個方法來規劃下一幅作品。當你用大的戲劇性的明亮和黑暗的體塊來建立一幅畫面時，你可以看到你繪畫時可以多麼大膽、多麼有自信。

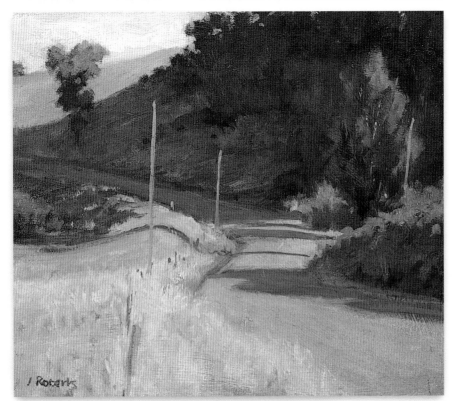

早一些確定主要的明暗體塊

對於外光畫派風景畫，在一開始就得著手處理，以決定畫面的主要明暗體塊。光影一直在改變，但你卻不能隨之不斷改變畫面。當陰影範圍開始變化，你需要參照明部和暗部交界地方的色彩，並且加快速度繪畫。但是如果你一開始就花一點時間打造一個很好的構思，你會發現你能畫得更快、更大膽。

托梅爾斯海灣附近的公路
油畫（木板）
24 公分 x 28 公分

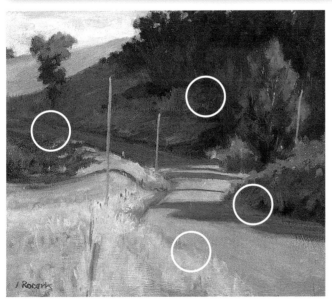

用明亮和黑暗的體塊來構思

在黑白畫中，可以很容易看到畫面上強調的明暗體塊和抽象化體塊，每個圈的明暗變化幅度都是一樣的。下次你在傍晚陽光下看一個場景的時候，瞇起眼睛找出大的陰影區與明暗體塊，把它們當成是繪畫主體，那些並不是樹木和田野，而是在這上面的陰影。

三種灰色馬克筆繪畫練習

排除所有的細節和色彩來看構圖，可以被表示成三種明暗體塊。

較好的構思＝較好的繪畫

約翰·卡爾森（John Carlson）恰如其份地表述了與繪畫物體相關的問題，其中對於構思概念也有他自己的看法：

"眼睛是貪婪的，總有看不盡的各色事物與多種組合。"

"如果你沒有一絲構想就接觸大自然，她會殘酷無情地擋住你的去路。"

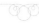

找尋主要的抽象體塊

如果你看著早期最好的黑白照片，你可以感受到作者們完全理解明暗抽象體塊概念，那些都是他們著手處理的。他們在拍攝照片前要做很多決定，因為之後在暗房裡能對照片做的處理不多了。看看愛德華‧斯泰肯（Edward Steichen）、詹姆斯‧克雷格‧安南（James Craig Annan）、保羅‧史崔（Paul Strand）、亨利‧卡地亞‧布列松（Henri Cartier-Bresson）和愛德華‧韋斯頓（Edward Weston）的攝影作品。他們將攝影作為一個藝術形式，而不只是一個影像資料的紀錄。因為黑白照片的表現力是有限的，他們真的需要增強構思中的抽象性和戲劇性。

你可以從這些照片上學到三種重要的知識：

1. 思考一下圖形上的力與美，這將會影響你如何取景。
2. 從明暗體塊的角度來思考這些圖形。
3. 在繪畫之前完成這些圖形的構思。

這也不是說你只看簡單的圖形而不關注細節。只是當你瞇起眼睛，可以暫時降低它們的重要性，這樣它們就不會分散注意力。接著，當確定構圖上的主要大形之後，你就可以來繪製細節。接下來就可以選擇哪些元素需要整合，哪些需要避免。因此細節會與抽象體塊相融合而不是相互衝突。

看一看這幾頁的三幅畫，注意它們是怎麼轉換的。每幅畫的黑白版本就強調了這一點；如果你曾研究過去的著名畫作，你也會看到那些畫也是一樣，透過抽象化的明暗體塊來表現的。

作為練習，試著只用黑白來繪製幾幅畫，使你可以確定一些有意思的明暗色塊。試著關注這個概念，直到它成為你的本能。

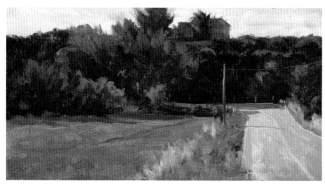

瞇起眼睛看主要的體塊

這幅畫是在天色已晚時，在 30 分鐘內迅速完成的。我將注意力放在描繪與畫面相關的圖形上，沒有時間繪製細節。當你用這種方式來思考，你可以感受到畫面上哪些是相關的、是需要涵蓋在內的，此外還有什麼會使畫面變得複雜、會讓你失望。

普羅旺斯的傍晚
油畫（木板）
20 公分 x 38 公分

關鍵是你的視線、你的敏銳度和你創造的體塊的力度。

亨利‧卡地亞 - 布列松

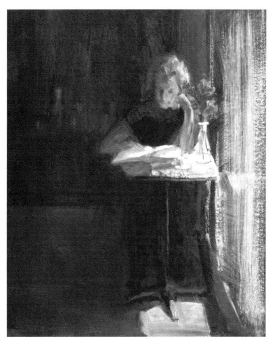

把注意力集中在構思，而不是細節上

　　這是一幅很吸引人的不對稱佈局。這種獨特，不同於一般的擷取式的構圖，使得畫面相當
具有吸引力。你能看出繪畫本身很鬆散，然而畫面的佈局卻撐起了整個畫面。

在咖啡館
油畫（油畫布）
51 公分 x 51 公分

用光線來製造戲劇衝突

　　這幅畫的優點在於明暗色塊的銜接。如果畫面更均勻，那就會不怎麼吸引人；反向的 L 字
形架構，引領視線到失去光澤的銀罐和蕪菁甘藍的視覺中心。

深色的銀罐子
油畫（油畫布）
81 公分 x 76 公分

取景框的使用

找出抽象體塊最簡單的方式是使用取景框。取景框是一個簡單的設備，讓你能夠隔離或"裁剪"一個場景到矩形範圍裡。你可以前後左右上下來調節取景框，找出最戲劇化和吸引人的構圖。使用這個來找大的、簡單的圖形與小的圖形作對比，明亮圖形與黑暗圖形作對比。當你確定好這些形狀和明暗體塊，就可以開始處理怎麼將 3D 空間呈現在 2D 平面之上。

你也可以調整高寬比例。你的構圖在正方的、水平或者垂直向的畫面中，看起來效果會更好嗎？使用取景框可以讓你很快玩出很多花樣。

一些取景框可以將矩形的範圍分成三等份。你可以將主要的明暗體塊沿著這些線來擺放。它們建構出可見的滿意分佈，幫你快速而又準確地繪畫。沒有三等分線的幫助，我們不免會讓東西都朝著中間常規平穩的地方擺放。你在左邊看到的精彩的深色圖形，佔據了畫面左邊三分之一的一半，可不知怎麼的最後卻佔據了整幅畫面的四分之一，而不是原來的六分之一，這樣構圖的整個動感就不見了。

如果你沒有這些工具

當你環顧四周找一些東西來畫，你會發現一種構圖的感覺，對於圖形，最簡單的方式是用你的手指來當取景框。

各種取景框

商店賣的和自己做的取景框有很多種。我想三種類型是最有用的。我喜歡左邊硬質塑膠做成的取景框（滑動中間的那片隔板，創建各種不同的高度和寬度）。

中間的那個是自己做的。我喜歡正方形構成，所以我用了 3:4（9:12、12:16）的矩形做了方形。我把兩個卡片粘在一起，將準確分割成三等份的線劃在上面，方形的大小是 6 公分。

第三個取景框（在 http://www.colorwheelco.com/viewcatcher 上找得到）有三個比例矩形，1:2、3:4 和 4:5，都分成九宮格三等份。上面還有紅色塑膠片，這對確定明暗體塊很有用。有時當學生們第一次使用取景框的時候，他們會覺得畫面上能裝進畫框的圖像很有限。不需要多少練習，你就可以意識到調整取景框和你眼睛的距離，你可以控制哪些能包含在畫面內，哪些在畫面外。

九宮格和黃金比例

九宮格跟黃金分割線很類似（一種線段分割，較短部分跟較長部分的比例，與較長部分和整條線段的比例一樣），這也就是為什麼藝術家們會有意無意地使用九宮格，好讓畫面看起來很不錯。例如，254 公厘的油畫布，三等分是 85 公厘，黃金分割是在 93 公厘。不是很精確，但是很接近。打個比方，很多樹木擺放的時候，會恰好與這兩種分割線都重疊。九宮格是種慣例，已經用了很久，因為這做法一直很實用。但這不是準則，只是為了幫你發現構圖的更多可能性。

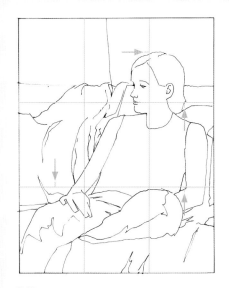

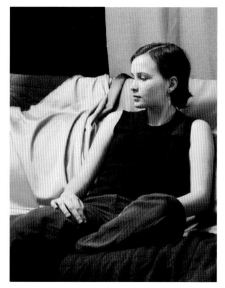 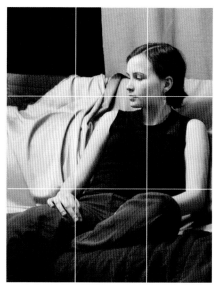

畫一個 13 公分 x 10 公分的矩形，遮住右邊有格線的照片，盡可能準確地把左邊的人物臨摹下來。接著畫另外一個矩形，各個方向都分成三等分，用帶網格的照片來重新繪畫這個人物。你會發現當有格線的時候，你可以更容易地安排確切的比例和分佈。

格線

　　如果你發現一個喜歡的構圖，在取景框中不是九宮格的，你也沒有很多參考點可將繪畫放進矩形框中。事實上你擁有的是四條矩形的邊，在九宮格的輔助下，你就有了 36 個參考點：那是由格線下九個矩形邊線所構成的。你可以看到幾個人物關鍵元素擺放在它們各自的方框裡。你可以為所有的主要元素做一些參考點，這樣比例和邊界可以在開始繪畫前就顯現出來。

讓畫面結構化

　　繪畫任何一個物體和場景時，先從水平或垂直畫一下，先注意它們的比例再開始繪畫。確定好這些之後，你可以更輕而易舉地找到其他更大的角度。如果你以這種方式來進行繪畫，而不是從人物或者物體的"邊界線"開始的話，你會完成更多成功的繪畫。通過練習，你的大腦會習慣"看"那些垂直和水平的格線；這使你能將物體排列起來，看出比例和判斷距離。

　　這幅畫是從巴羅克的繪畫課程中臨摹下來的。許多藝術學院和學校今天都在使用這些課程。查理斯·巴羅克 (Charles Bargue) 在 19 世紀 60 年代與讓·萊昂·熱羅姆 (Jean-Leon Gerome) 一起創立這套課程。如果你對人物寫實繪畫有興趣，這套課程值得學習。你可以像這樣臨摹一些繪畫和一些相當出色的人物習作。吉羅德·米·阿克曼 (Gerald M. Ackerman) 將所有的課程教材都放進《查理斯·巴羅克和讓·萊昂·熱羅姆合作：繪畫課程》(Charles Bargue With the Collaboration of Jean-Leon Gerome: Drawing Course) 一書中。

選用較好的照片著手繪畫

有一次，一位設計師朋友跟我說，你的畫只能畫得像參考照片一樣好。然而在具有足夠經驗之後，不管參考物有多好，你都有能力自己創作一幅成功的畫作。不過，在你能創作出特別吸引人的畫作之前，將這個概念當成真理：參考較好的照片來開始繪畫。

拍出很不錯的照片

一次又一次地，當我的學生們困惑於畫面為何那麼糾結時，我會請他們把參考照片給我看。原因就很明顯了：參考用的照片非但沒有助益，反而產生了很多問題。不要認為藝術會以某種方式神奇地創造出來，又或者認為：身為藝術家，就有能力將平淡無奇的照片變得耳目一新。你需要的是非常出色的參考素材！

在拍攝照片時，心中要有一些想法：

1. 進行拍攝時，思考一下這些抽象化大形怎麼裝入取景框，這些可不會在照片沖洗時自動產生。準備一台裝有較好變焦鏡頭的照相機，這樣就可以在拍攝之前做許多畫面取景和裁剪。

2. 照片遠在肉眼能感受到的明度範圍之外。在一個強烈的光照物體下，亮部會過度曝光，同樣的，深色會在黑暗中消失不見。你可以從光照角度拍攝，將一個物體包含在畫面中，然後從物體兩邊進行拍攝。過度曝光的照片會向你展示暗部的資訊；曝光不足的照片會向你展示亮部的資訊。沖洗時，告訴沖印店按照你的要求進行，假如你沒有要求的話，機器會自動調整畫面，於是所有的照片看起來會是一樣的。

3. 照片無法涵蓋大自然豐富細微的顏色範圍。幻燈片呈現的顏色效果比印刷品要好得多，儘管這樣，仍不能汲取大自然中豐富的顏色。

4. 照片的透視變形會表現在垂直尺寸上的縮短（如果拍攝過山脈就會瞭解）。你觀察日常生活越多，經驗就越

得到較好的參考照片

這兩幅都是不錯的參考照片。你也許會說，如果你有這樣的照片，繪畫就會容易多了。不過這只是一個觀點，你需要有一些優秀的參考素材來構成畫面，幫助你繪製成功的繪畫。怎樣才能得到滿意的參考照片呢？大量拍攝照片。對於風景畫，我的成功機率是：在 36 張裡有那麼一張是堪用的，比起人物照片來說少了一些。畫靜物畫時，我不使用照片。假如拍攝了兩到三卷膠捲，而且沒有一張能用，那你不得不再去拍一次。假如你將你在希臘假期中的照片拿回來，然後發現照片都不好，那就不要試圖參考其中任何一張照片了；如果一意孤行，你所收穫的將只是沮喪和更多的失望。

多，例如怎樣彌補顏色資訊的缺失，以及克服扭曲變形等狀況。

如果你有許多 Adobe Photoshop 和數位相機的使用經驗，你就能調整或消除一些畫面上的問題。但是不要用數位設備修改太多，我認為更多的處理還是讓藝術家在繪畫中完成比較好。

用比例來進行繪製

當你打算使用一張照片，請先確認畫布跟照片有相同的高寬比。向攝影器材店買一個等比放大儀或者就按照下面的公式處理：

a= 照片的垂直尺寸

b= 照片的水準尺寸

c= 繪畫的垂直尺寸

d= 繪畫的水準尺寸

求 a：c × b ÷ d = a

求 b：a × d ÷ c = b

求 c：a × d ÷ b = c

求 d：c × b ÷ a = d

裁剪

你可以使用兩片 L 字形的卡片，相互切出內部為 13 公分 x18 公分的框，用來裁剪和框起你的照片。多嘗試幾次，不要拘泥於第一次的想法；一旦拿定了主意，就把照片放在卡紙上，用膠帶裁剪出想要繪製的比例。

找出滿意的構圖

有時候，構圖的想法浮現腦海時已經是成形了的；其他時候，你不得不先從草圖開始創建構圖。在這些情況下，你還是要運用一些巧思來完成畫面。

在構圖的初期要抱著開放的心態。開始時含糊一些，這樣邊界也就不用界定，這樣的處理能形成很好的構圖，為不尋常和不可預期保留餘地。小小的移動會瞬間製造出很大的不同，所以不要太快決定。當找到一個值得深入發展的物體，畫張黑白草圖來做預估判斷。假如你在一些想法上的探索沒有什麼靈感的話，不妨先跳過去、試試其他的。

在提起筆繪畫前，不要認為這些實驗是沒有必要的繁瑣工作；這可是畫面中處理的關鍵，是與描繪本身同樣吸引人的部分。

剪裁參考照片

若干靜物可產生很多可能性，以強調重點和裁剪畫面。繪畫的時候要從生活中汲取靈感，這就要注意物件的擺設，需要用取景框來界定最終的剪裁。

不用確定邊界

注意這幅草圖邊界的改變。左邊已經伸展，超過原本的邊界；右邊剪裁了一些，底部也延展了一些。邊界是不固定的，此時，任何變化都是可能的。

嘗試不一樣的設計

這幅草圖嘗試了一種強烈的垂直構圖。這幅構圖的底部要落在哪裡？哪裡要裁剪掉？都還不能確定。試著用手遮住這幅圖，看看你要在哪裡做出裁剪。

最後一次裁剪

　　這是最終的縮圖。要注意的是左邊部分已經被裁剪，同時右邊又擴展了。在繪畫之前，你要盡可能多地解決構圖問題；一旦開始進行繪畫，會有許多其他的事情需要考慮，你很有可能直到畫完、都沒有注意到構圖中出現的嚴重缺點。大多數情況下，一旦你犯了錯、並且想努力挽回畫面，然而已經很難回頭做一些基本架構上的改變了。

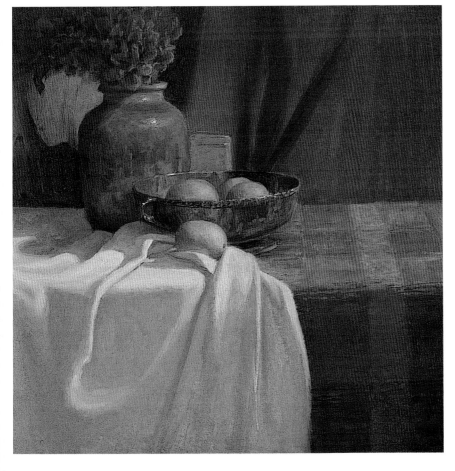

完成繪畫

　　儘管這幅畫中畫面的色彩濃度相當高，你仍舊可以看到抽象的大體色塊，並且加以界定。

　　陰影、虛掉的邊線、弱化的顏色對比，能讓你看到畫作中各種不同的部分，接著還會引領你回到畫面上的視覺中心──水果和銀碗。

紅色、藍色，以及失去光澤的銀器
油畫（油畫布）
51 公分 x 51 公分

不要害怕過多的構圖分析會
抹煞掉創作靈感。

約翰‧卡爾森

未經裁剪的照片

　　儘管我看到右邊比較吸引人，但相機還是在一個固定比例之下進行拍攝。所以即使你有一個清楚的構圖想法，也許仍會有許多多餘的材料在參考照片的一邊或者另外一邊，那麼你也就不得不裁剪畫面了。

佈局的理念顯而易見

　　你可以看到，大的佈局將視線立刻引向黃色的樹；左邊圖中的前景區域容易分散注意力，所以需要簡化一下。

　　黑白畫面中，抽象化的大體形更加容易看得清。像這樣的一個構圖概念，你可以畫得粗略一些，甚至十分粗略都無妨。

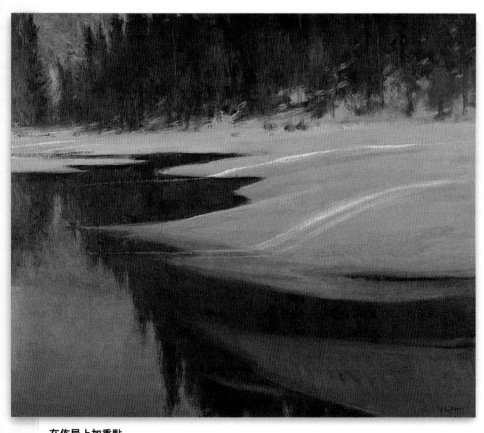

特拉基河的傍晚
油畫（油畫布）102 公分 x 122 公分

在佈局上加重點

　　左下方角落的資訊是如何簡化處理的？降低明度對比，這樣它就不會跟上面的明亮區域相衝突。我加了一些綠色的塊面在右邊水面，否則反光水面的深色區域看起來會很空。這個塊面是為了把視線移回畫面，朝著小片明亮的樹移動。為了加強照片中的設計想法，每個元素都調整過。

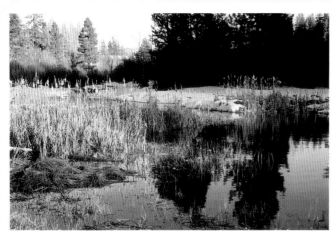

未經裁剪的照片

這個場景的光線很漂亮，但是照片的左邊太複雜了；右邊就少了些雜亂，而且有一些高對比的大色塊。

大塊簡單的色塊

現在有三或四塊明暗色塊佔據了整個構圖，你可以看到畫面設計的痕跡。

簡化與強調

溫暖的傍晚陽光在畫面中顯得令人愉快，特別是跟藍色的水和白色的雪作對比的時候。儘管如此，構圖首要的是由抽象化的明暗色塊聚集而成的，也就是或明或暗的圖形。

金色的倒影

油畫（油畫布） 91 公分 x 81 公分

改變視角

如果請十個人畫同樣的東西，你會看到十幅不一樣的畫作。在繪畫培訓班的教學過程中，我常常會看到這樣的情況；因為人們會從不同的角度觀察，無論從字面意思還是象徵意義上而言，都是如此。要從一個更寬廣的角度來觀察，簡單的做法是略微向左或向右移動，不過在畫面中對於構圖、強調、誇張或者省略部分所作的一點點改變，也許就能帶來整體的顯著變化。

每個人都有自己看待事物的特定方式。打破常規，從一個新的角度觀察，對於藝術的處理很重要。看待一些熟悉的物體時，要有像第一眼見到的新鮮感，生動而且有趣，那才是在繪畫之前看待事物應有的方式。

在風景畫的繪製中，最好的方式是以一個全新的角度與風景相處一段時間。只是四處走走，不急著找一個物件來繪畫。也許你在某一天做好了繪畫的準備，定好在 10 月份的一個多雲的下午四點，從一個特定的角度進行繪畫。這是兩種情況。

當你找一些要畫的標的時，先停下來，讓思維冷靜，觀察細微的差別，找出周圍多樣化的東西，和你能夠捕捉到並且畫下來的機會；然後體會你的感受，直到被某些事物引起注意。用心尋找繪畫物件，而不是用眼睛；你也許會找到兩三個可以繪畫的物件，用一個取景框獨立觀察這些物體，做些主要大形的縮略圖，判斷一下哪一個是最吸引人、最富戲劇性的圖形？哪一個最讓你感到興奮？你看著哪個圖形時，會聯想到繪畫時將用的顏色和筆觸？

如果你停下來，讓風景來告訴你，你不太可能會用一個刻板的思維來過濾一個場景；你需要的是一個新鮮的視角來汲取靈感。

你也可以做一些靜物畫練習。在各種繪畫方式中，靜物是最能讓人沉思的

找些迷人的地方

我看到這個玻璃杯裡的蘇格蘭威士忌和冰塊時，就愛上光線通過它的方式。我知道這個能被繪製成一幅很好的繪畫作品。

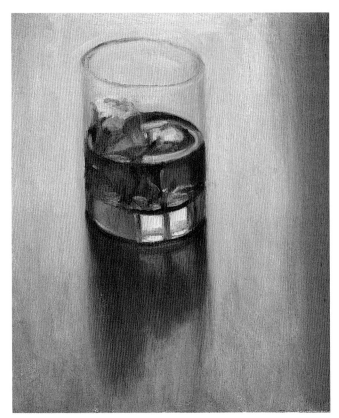

進一步深入研究

如果你發現一個迷人的物體，多進行幾次繪畫是一個很好的練習。試著重新佈置一下，每次從一個新的光源下來觀察。慢下來，試試各種可能的表現方式。

具象派繪畫。你有太多可以改變的地方，既然你不是在太陽直射下繪畫，在繪畫中陽光照射是不會變的，佈置一組靜物，研究一下；將佈局打亂，再試另外一組。就像是在風景中四處走動、更換角度一樣。很有可能你將一些物體佈置好之後，又過於依賴原本的佈局，只做一些細微的調整；應該把所有的佈局全部打散，再佈置出一個新的佈局。我告訴學生要用各種不同的物體、背景物和光源，佈置出一組不同的靜物。當你發現一些組合還可以的話，先畫幅速寫，今後還可以在多次佈局之後，仍舊使用這個佈局。

同樣的處理可應用在模特兒擺姿勢上。留意光線是怎麼強調和輔助所產生的投影。通常可以嘗試好幾個姿勢，固定一個姿勢畫上 30 分鐘；然後在休息時，模特兒可以擺另一個自然又吸引人的姿勢。如果新的姿勢讓你很感興趣，把各種形式的速寫捕捉下來。

如果發現一個模特兒、靜物或者風景讓你產生靈感，必須要從不同的視角來進行思考。試著改變光源、繪畫時間、季節、角度等因素，你可以藉此深入探究畫面中吸引人的圖形。通常在新的光源下觀察、多次檢查，可以發現新的趣味。凱文‧D. 麥克弗森 (Kevin D. Macpherson) 的書《池塘的倒影：視覺日記》(Reflections on a Pond: A Visual Journal) 包含了 365 幅他在家中以幾乎相同的角度所看到的景象畫作。這也確實證明了，從同一個物體上究竟可以提煉出多少視覺形態，以及在不同季節和時間中，自己最喜歡的景點。任何時候都可以花一些時間找到觀察繪畫物體的新角度，在畫布上進行繪畫之前，這是相當重要的。最後要說的是，這也是你可以創造出迷人畫面的唯一途徑，是畫面吸引人的基本要件。

嘗試一個不同的視角

每次畫相同的物體時，可以試著變換慣常的角度，進行更多的練習。你看著物體，試著用更多不同的體塊來進行表述；你會開始注意到新的顏色、邊緣和形狀的關係等等……之前你沒有看到的細節。

之後你看待物體會完全不同

你可以繪畫一樣東西，集中注意力，安排畫面，反覆思考，當你突然發現可以從不同的角度來看整件東西的時候，就會產生新的觀察方式。

臨摹喜愛的畫作

通常當我們看著藝術作品時，我們不會花時間探索藝術家是怎麼完成作品的。可是，如果我們喜歡一幅繪畫，深入的探索和分析是有必要的。你也許會說："我只是想簡單地感受一下畫面，我不想分析它。"但是，分析你喜歡的繪畫可以提高自身的繪畫水準。

藝術家用的是跟你一樣的工具、一樣的顏色範圍（繪畫大師們用的顏色會更好一些）、一樣的明度範圍、一樣的筆刷和畫布。然而，歷史上的繪畫大師從這些材料中汲取了許多經驗，這值得做些探索來看他們是怎麼做到的。

沒有什麼能比臨摹一幅繪畫更能集中注意力，又能夠找出畫家們真正下過的功夫。臨摹時，你會探索明暗對比資訊、邊緣和明暗體塊排列出的節奏。你也可以看到藝術家們是怎麼在他們想要的地方創造吸引人的重點，你也可以發現繪畫是怎麼構成的。

偉大藝術品的臨摹本，在過去常常是藝術家們主要的學習工具。美術館的最初功能，像羅浮宮，是為了給藝術家們機會臨摹收藏的繪畫，後來才開放成公共畫廊的。至今仍可以看到一些人在參觀羅浮宮、大都會美術館和普拉多美術館時也在臨摹繪畫。

為了學習構圖，你可以用鉛筆在紙上臨摹，學著簡化大量資訊。選擇一幅確實打動你的繪畫，著手臨摹歷史上的繪畫大師們的作品。用硫酸紙覆在藝術作品上，使用九宮格線將輪廓線移動到有類似參考線的紙上。你不需要把這些畫得很大，這裡的例子大約是13公分×10公分，避免過於複雜的畫（例如有十幾個人物的）。

花些時間進行以上這些練習，然後試著發現藝術家們所畫的是什麼。繪畫大師們會教你許多關於圖形、明暗體塊和邊緣的知識。你不只是嘗試去創作一幅偉大的臨摹作品而已，臨摹只是為了探索畫面構成。

戴著珍珠項鏈的婦女 (Woman With a Pearl Necklace)

簡·維梅爾 (Jan Vermeer) 充充分分掌握了構圖、圖形和邊緣的繪畫技巧，這在他所有的作品中都很常見。不管他的繪畫物件多麼複雜，他似乎都能用簡單的色塊來有效詮釋。

費爾菲爾德·波特 (Fairfield Porter) 的肖像畫

原本的繪畫用了一些明暗變化來闡述，簡單的色塊和簡單的繪畫樣式表達出許多這個模特兒的資訊。

盡可能善用每一次參觀美術館的機會

我們會為了不同的原因去參觀美術館。旅行時，我們也許會以同樣的方式來參觀美術館，想看看那兒是不是有一些吸引我們的地方。不過，你也可以把參觀一個很好的美術館當成是藝術學習的方式，讓我推薦一下參觀美術館的方法。

你需要確認兩件事。第一，我們的眼睛和大腦只能處理大約兩個小時的藝術觀賞。幾個小時後，你會開始思考吃午飯、下午茶或者呼吸新鮮空氣，而不是繪畫。另外一件事情是，不管美術館有多好，都會看到許多二流或者三流的繪畫作品。不要因為藝術家的名字而動搖這個想法：最好的畫家也有失誤的時候。如果你不仔細的話，你會花兩個小時在一個不值得欣賞的畫作上。還有，不要浪費時間聽廣播講解，那些只是為了點出傳記資訊，對藝術造詣沒有任何作用。

所以，如果到紐約、華盛頓或者英國的國家美術館參觀，就照我說的：花兩個小時，觀看美術館所有的繪畫收藏。一間又一間地參觀，注意那些真正抓住你注意力的畫作，不要考慮誰畫了這些，什麼時候畫了這些畫。不要擔心其他人會動搖你的選擇，或者是否真的聽過這個藝術家。不要花太多時間在一幅繪畫上，花些時間琢磨一下三到四幅你真正喜歡的畫，然後再去吃中飯之類的，放鬆一下。

到了當天稍晚的時候，或者第二天，再回頭專注於你之前選擇的畫作；不要把時間花在其他事物上。這時候可以開始臨摹了，用一個帶有格線的取景框，在紙上畫出網格。你不是要畫一幅其他人會看的圖畫，這是你的個人圖畫，用來幫助你觀察分析藝術家使用的形

代達羅斯和伊卡洛斯

安東尼・凡・德克的這幅畫收藏在安大略省藝術館。當我在那裡的時候，常常去參觀這幅畫。注意我所做的，沒有要把繪畫完成。我感興趣的是畫面的塊面、邊緣、明暗變化，以及我的視線是怎麼被吸引到畫面中的。

狀、體塊是怎麼結合，以及邊緣的清晰度、畫面的架構、視覺中心、明暗漸變和顏色細微差別。繪畫時，你會意識到一些以前從來不曾注意的元素。

當你這樣做的時候，也許會被畫面弄得暈頭轉向。如果你感到作品不如原畫一樣好時，不要喪失信心，堅持探索藝術家是如何建構畫面構圖。你也許會沉浸於一幅繪畫中，花上一個小時或者更多時間在這上面。你也許

會發現已取得需要記錄的觀點和建議，當你有了足夠的資訊後，再轉而分析下一幅畫面。兩個小時之後，你會驚訝地發現你的分析力正慢慢變強。當你完成這些分析，你就擁有了多幅重要個人畫作的第一手繪經驗。

一天一幅構圖

早前，我提到過創建物體要從色塊和體塊的角度來進行轉換思考。遵循那個觀點，你會發現你的構圖會有所變化。這正是我的心得之一。

沒有其他方式像一天一幅構圖的練習那樣能帶來明顯的突破。就跟鋼琴指法練習一樣，幾乎沒有老師會告訴你如何練習指法，只有死記硬背地苦練，也就是不帶思考的機械化重複符每天專注的基礎練習，才能全面地磨練出藝術技巧。

通過這個練習，可以紮實地鍛煉出優秀的構圖的能力。當我在法國普羅旺斯教授繪畫課程時，第一天早上就向參與者們解釋過縮略圖對於構圖產生的決定性作用。他們會在接下來的八到十天中學到很多，甚至全在做同一件事：用鉛筆繪製縮略圖，好發展以構思為主的構圖作品。在這個階段，我當然不會指望有人可以完全做到，但他們來普羅旺斯就是為了學習繪畫，而我認為這樣的練習是真理。

基本的設想是：每天在一幅 10 公分 × 13 公分左右的紙上用鉛筆構圖。你用不著到室外找一些過於精緻的景象進行繪畫，選一些身邊的小東西即可。本頁的例子是在我家的後門廊畫的，關鍵在於動手練習，並且每天堅持。在每幅構圖上重點式地強調形狀的精準度、抽象明暗體塊的排列、以及體塊間的邊緣處理。從塊面的角度，與物體的輪廓線來思考；要運用體塊使整個畫面產生吸引力。

最重要的是讓所繪製的東西充滿靈性。如果每天畫一幅構圖，只因為"這是被要求的"，你會發現這只是一個每天的困擾。可是如果仔細想想，你會發現這是一個掌握取景、架構、明暗變化、抽象體塊、強調邊緣等等技巧的有效方式。

相對於油畫而言，感覺上素描只是安靜的個人交流；油畫似乎要更大一些，

11 公分 x 11 公分

物體起主導作用的畫面
　　左邊的繪畫不是一天一幅的構圖，這是一幅單個物體的繪畫，觀眾決不會是因為畫面上的比例和抽象體塊關係而去注意它。如果像右邊這樣的圖畫，才是包含這些元素、一個更成功的構圖。請注意一下圖中明暗變化的範圍如何呈現。

更加公眾化一些，會讓人產生焦慮和畏懼感。有了素描，你可以一個人靜下來探索。另外，因為繪畫材料的花費和時間比起油畫要少得多，你可以自由地嘗試。在油畫中，使用的是更昂貴的繪畫材料，所以我們會感到心情緊繃。但在一天一幅構圖的繪畫練習中，使用的是鉛筆在速寫本上的繪畫，你大可以嘗試更多個人化的東西。

你也許會發現這個練習一開始很緩慢，看一下接下來幾頁中的繪畫小技巧，當素描技巧變得更加熟練，並且能注重用圖形和明暗變化的構圖概念時，你會發現，想要表達一個想法，會變得更簡單、更快捷。熟練掌握各種技巧，包括一開始似乎難以學會、讓人沮喪的那些技巧。沒有其他練習比這個做法更能幫助你快速掌握構圖、下筆繪畫的了。每

天練習一下，技巧一定會在一年內有很大的躍進。

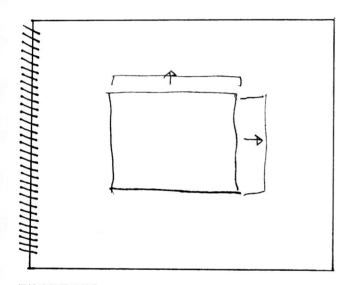

10 公分 x 15 公分

保持邊界靈活變化

在一天一幅縮略圖和構圖的練習中，要在頁面的中間進行繪製，這樣你就有剩下的空間來調整，或朝各個方向上延伸。不要將紙張的原始大小當成構圖作品的邊界；如果那樣做的話，也就是讓紙張來構建你構圖中最重要的四道線條，這樣會從一開始就限制了可能性；還有，那樣你就不能畫一幅 15 公分 x 20 公分、23 公分 x 30 公分或者更大一些的圖了。

10 公分 x 10 公分

素描小竅門

素描是一個很實用的技能。熟練地畫出一幅油畫構想縮略圖的能力，可使你很快地觀察出那個想法能否落實到畫面中。如果發現你畫得很糾結，那你自然就要避免這樣畫下去。然而，在具象派的繪畫作品中，你很難避免這種情況發生，因為素描是一種最基礎的繪畫手段。從根本上說，油畫就是用筆刷繪製的素描。

好消息是，素描可以被分成幾個基本的繪畫技巧，可以獨立學習和掌握：掌握這些技巧，可以影響你所有素描和油畫的能力。

平塗出明暗

兩種技巧可以迅速提高素描功力。第一個已經被討論過了：使用一個有九宮格的取景框確定出明暗體塊的確切比例關係（詳見第 50 頁）。第二個技巧是平塗明暗體塊。使用鉛筆，是因為它方便、多面性、可修改；鉛筆提供了一個很好的明暗變化範圍，建議使用 B、2B 和 4B 鉛筆。當你隨手塗鴉時，可先練習平塗明暗體塊。試著水平或垂直，明亮或黑暗，或者漸變地進行繪畫練習。

均勻排出明暗

當書寫的時候，我們使用手臂、手腕、手指的組合，來將鉛筆朝頁面和信封上移動、書寫。為了均勻排出明暗，保持書寫東西時的姿勢，但不要移動手指，而是用手腕來控制前後移動；如果要畫的區域更廣，用前臂的揮動來掃一下。然後，保持那種姿勢，慢慢地在紙上移動。經過一些練習之後，很快就能夠用鉛筆畫出均勻整齊的明暗。

處理大體塊時，可以用相同的手法來填滿小空隙，甚至畫出整個明暗體塊。如果在第一遍的基礎上，你想要再進行不同深淺的交叉排線，用同樣的姿勢、但是轉動一下肘關節，使畫出的線條朝另一個方向，也可以轉動畫紙，那樣會更方便些。

學著去看

"多數人都沒有學會：要等看夠了，再下筆繪畫的道理。" ——貝蒂・愛德華茲 (Betty Edwards)

貝蒂・愛德華茲，她的革命性著作《用右腦繪畫》(Drawing on the Right Side of the Brain)，是第一本提到了學習繪畫時要學習感知的能力，而不是單單學習繪畫技巧的書。如果你看不到（明暗變化、一個形狀跟另外一個形狀的比例關係等），你就不可能畫得出來；這樣，你也不可能畫出油畫。學習繪畫的過程是一個向右半腦——控制空間和非言語知識轉移的過程。如果你對繪畫有些困惑，她的書值得一看。

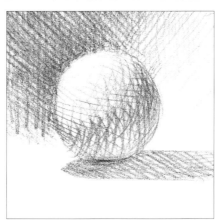

交叉排線法

交叉排線法可以一層一層地建立明暗關係，就像是水彩畫中的濕畫法。均勻地交叉排列每一層；排線要切進畫面中，這樣可以感受到你在紙上畫的是否有拉伸感。注意交叉排線在球體上的表現（上左）。

如果你沒有均勻排出明暗的大致關係，繪畫會看起來像右邊的那個球體。沒有強度上的漸變，缺乏深度感，你會被吸引只是因為那些線條。在表現主義繪畫中這樣做，也許很有效；但是在寫實主義繪畫中這樣做，則會分散注意力。

可塑素描軟橡皮

可塑素描軟橡皮，就像鉛筆一樣，是個多面靈活的繪畫工具。當在平塗一整塊的明暗體塊時，你也許要將線條弄進一個特定的區域。不可避免地，每條線在開始和收尾的地方會深一些。你可以把可塑素描軟橡皮捏出一小塊，輕擦一下，將黑點或者線條擦除掉（就像上左的示範圖一樣）；你也可以畫出邊線然後擦除邊界（就像上圖左邊低一點的角落）。你也可以平塗一塊（就像上圖右下的部分），把軟橡皮捏出圓點，擦出一個點或者一條線。

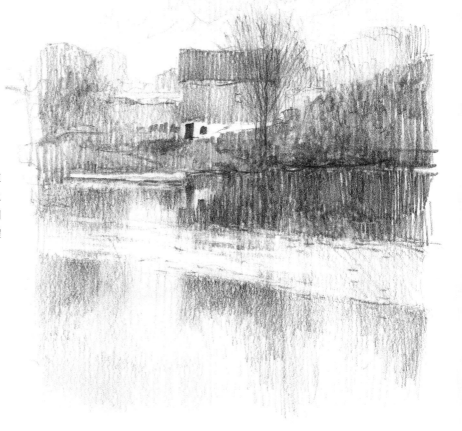

垂直排線法

你也可以練習只用垂直排線法，就像這個例子；用前臂和手腕的運動來繪製畫面上90度的線，這就是垂直排線法。只使用一個方向上的線條，你自然會繪製出一個很整體的素描作品。

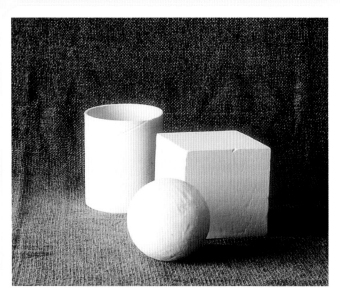

立方體、圓柱體和球體

　　這些形狀是物體的最基礎形體。你可以用邊長 15 公分的木塊、紙筒和塑膠球來做一組很好的模型；用白顏料上色，打一個簡單的光源，這樣就有了強烈的高光和陰影。

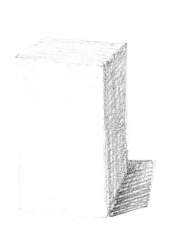

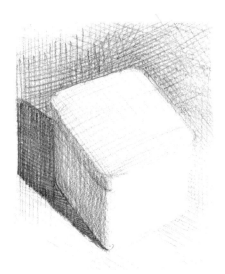

避免這種情況

　　不要只是畫在一個白色的、光線充足的環境中的物體。

觀察相關的明暗體塊

　　根據周圍的明暗變化畫出各個物體，觀察這些明暗變化是怎麼影響物體邊緣的？

改變視角

　　從不同的角度來畫立方體、圓柱體和球體。同樣的，記得改變光源，努力將畫面雕琢得有景深感。

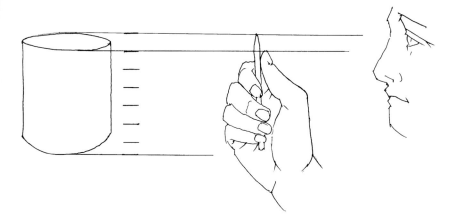

透視變化的立方體和圓柱體

　　除非站著或者俯視，立方體和圓柱體的頂面常常會比你想的要瘦長一些。使用鉛筆的頂端來測量頂面，用筆尖沿著物體後面的那條邊，然後用大拇指沿著鉛筆移到物體前面的邊緣，捏住，然後在物體前面下移。你可以看到：物體頂部跟垂直面的底部相比小了多少。

縮略圖

我確信你已經反覆聽到：先在開始繪畫之前，畫一幅縮略圖。在我的繪畫培訓班上，許多學生會在紙上畫一些線條，然後說那是縮略圖，就開始繪畫了。

如果沒有縮略圖，你就等於是在盲目飛翔，而且這通常也會顯現在作品上。你也許會發現縮略圖阻礙了你畫下去的衝動，你想直接開始繪畫。然而繪畫縮略圖不僅能節約時間，而且能積蓄創作激情，這正是對那些忽視縮略圖的人的一大諷刺。我也不想畫出一幅完全不引人入勝的繪畫，那會讓人喪失信心、變得沮喪。如果你繪畫時靠的是運氣，而且一向是這樣的話，我只能説，運氣正巧是你最壞的搭檔。

繪製縮略圖需要對畫面進行思索和集中注意力，這是你能真正探索創造力可能性的方法。當你隨意構思時，也許會有另外一個想法浮現，讓你想要畫一幅更有意思的圖畫。後來你決定保留了原有的想法，並落實到縮略圖上，之後你會很快地發現構圖的優劣，進而鞏固有效果的地方，弱化無效的地方。

如果你發現作一幅縮略圖讓人沮喪，我建議你花上幾個月時間練習素描，這個是唯一的出路。做一些本章提到的一天一構圖的練習。當你回來再進行繪畫創作的時候，你可以看到怎樣更加有效地架構畫面；你可以輕鬆地看到畫面上的明暗體塊，你會明白怎樣將視線引領到你要吸引人的地方。而且你也能將新的繪畫技巧運用在繪畫過程中。沒有比像畫縮略圖這樣的技巧練習，可以使你畫得更加出色的了。

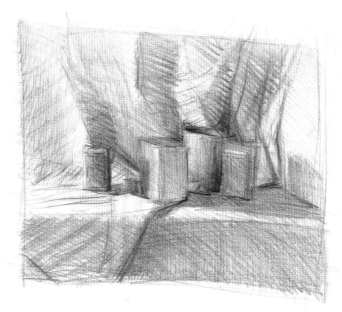

耐心地進行繪畫

真正理解怎樣將抽象的明暗體塊放入構圖的範圍中。

畫出體塊

縮略圖在畫出體塊時，是相當快捷和實用的探索手段。

我的速寫本體系

當我就讀藝術學校的時候，我喜歡使用黑色邊的速寫本來記筆記和畫畫。但是，當我回顧這些早期繪畫時，所有的鉛筆速寫看上去都像是深灰色的暴風雪，模糊的、灰濛濛的一片。自從我開始用鉛筆繪畫之後，我決定嘗試一些不一樣的東西。現在，我將一張大的素描紙切成 22 公分 x 28 公分，然後用一個有紙夾的筆記板來攜帶。當我回到家時，我帶回白天畫的畫，把這些畫夾在一起，我可以在需要的時候拿出來參考。也就是説，先讓這些畫靜靜地待在那裡，並且每天夾一幅上去。

繪畫時，規劃一下大體塊

在開始繪畫之前，確認一下腦海中有幾個戲劇化的明暗體塊。然後，在繪畫時，經常退後看看，確定它們仍舊能引起注意，沒有被一些細節分散注意力。如果主要體塊的排列強烈又清晰，它們會主導整個畫面，那你就有百分之九十的把握能創作出傑出的構圖，最後形成一幅繪畫作品。

繪畫材料

繪圖表面：

油畫布，81 公分 x 76 公分

畫筆筆刷：

4 號、6 號和 8 號豬鬃榛形毛筆，6 號尖頭貂毛或者合成纖維筆，38 公分通用刷子

調色顏料：

鈦白 (Titanium White)、淡鎘黃 (Cadmium Yellow Light)、中鎘黃 (Cadmium Yellow Medium)、土黃 (Yellow Ochre)、鎘橙 (Cadmium Orange)、淡鎘紅 (Cadmium Red Light)、深茜紅 (Alizarin Crimson)、喹吖啶酮紫 (Quinacridone Violet)、二氧化紫 (Dioxazine Purple)、群青 (Ultramarine Blue)、酞青藍 (Phthalo Blue)、酞青綠 (Phthalo Green)、鉻綠 (Chrome Oxide Green)

其他材料：

光滑的繪圖紙，B 或者 2B 鉛筆，可塑素描軟橡皮，松香水，兩片切成 L 形的紙片形成一個 13 公分、高 18 公分的空間，抹布，潤色刀

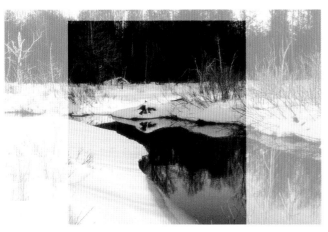

裁剪照片

注意照片是怎麼裁剪的，這樣形成三個或四個主要明暗體塊來主導畫面。

畫面架構和引人注意的線條

考慮一下如何將觀眾的視線吸引到畫面中。這幅畫的主要線條，沿著畫面的架構，將視線拉到遠處陽光照射下、充滿雪的岸邊，然後再回到紅色的山茱萸上。有兩條二次視覺迴圈的返回線；一條是向下到山茱萸的倒影，然後穿過倒影回到視覺主線上。第二條返回線在樹上，再回到樹的光照處那一邊。若想要讓視線停留在畫面中，試著在一開始就確定這種趨勢；有時返回線是很明顯的，有時則需要刻意創造出這些線條。

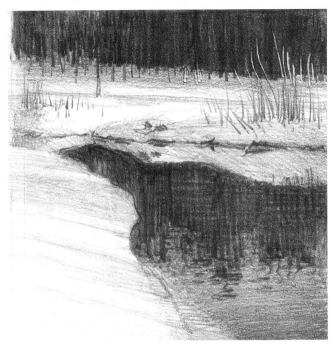

找出明暗體塊

　　使用縮略圖來確定畫面體塊的明暗關係,有助於創作出很好的場景。讓明暗度跟眼前的場景盡量接近,頂多稍微減少一些強度在縮略圖上。它們是怎麼在一起產生作用的?你看出問題沒有?大概構圖不夠戲劇化,或者有太多的小色塊,也許需要裁剪一下……。在開始繪畫之前,判斷一下是否有一幅強烈視覺效果的構圖,這樣可以避免產生沮喪和喪失信心的結果。

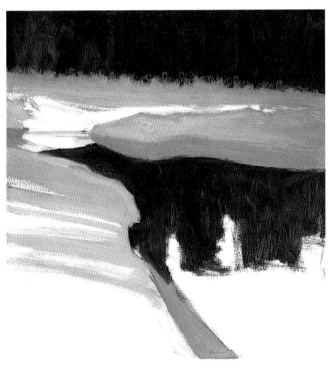

1 先概括地繪畫

　　使用土黃色、松香水、6號或者8號榛形毛筆來畫出主要的圖形。土黃色很容易擦拭,所以不斷調整主要體塊的擺放位置,直到取得你想要的樣子。將照片和畫布用九宮格格線分割成幾部分,這樣可以幫助你得到正確的比例關係。

　　大膽地大塊上色,你可以看看這些體塊是不是能主導畫面。對於這個尺寸的畫面,使用一支 38公厘的通用刷子起稿,從最容易找到顏色和明暗關係的形狀入手。這個例子中,從遠景的森林開始(深茜紅和酞青綠沾一點松香水),返回線所在的位置會將我們向下引入到畫面的左邊,顏色上加一些群青和一點鈦白,用抹布擦一下體塊的底部邊緣、稍作柔化處理。

　　繼續在簡單的明暗色塊上使用通用刷子。瞇起眼睛消除那些要調整的高光、反光等等分散注意力的部分。找出每個體塊裡各種明暗關係和顏色的變化,比較一下新加的顏色和你已經畫好的體塊;不要一味深陷在一大塊區域裡,到最後才意識到顏色明顯不對。大膽地畫,但是要花些時間在顏色的融合上。

　　樹在水裡的倒影是深茜紅和酞青綠,森林的顏色也是一樣。雪的陰影顏色是群青、鎘橙和鈦白加一點二氧化紫和喹吖啶酮紫。用兩種體塊相交,畫出積雪後方跟森林交界處。

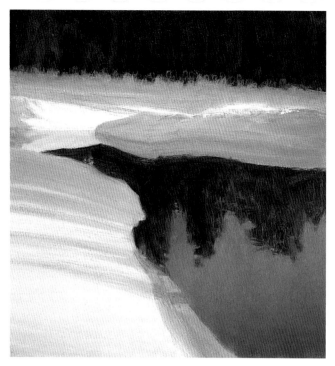
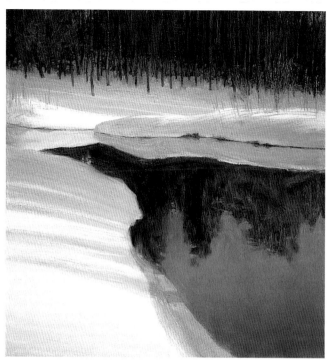

2 保持畫面簡單

為了畫出水中的漸變，用群青、酞青藍、二氧化紫和鎘橙，在底邊加一點鈦白。在調製新的顏色前，擦一下筆刷，不要只是在舊的顏色上加顏料。使用跟之前相同的顏色，但是減少一點二氧化紫和鎘橙。將調好的顏色放在之前的顏色旁，看看是否得到了你要的明度漸變。你會用到四到五種獨立的混合色，所以每次都需要抉擇一下：畫上顏色，然後跟下面的顏色混合出介於兩種顏色之間的邊緣色。用群青和酞青藍加一點白色和一點淡鎘黃，混合出第三種顏色，先上顏料之後再調和。最後，第四種顏色跟上一種顏色相似，只不過再多加一點白色和黃色。調出幾種獨特"乾淨"的調和色，在整理漸變的時候混合一下。

使用鈦白、土黃、中鎘黃和鎘橙調和出雪地的光照一面。你也許要加一點二氧化紫和群青，這樣雪地看起來就不會太亮。 如果想要讓那裡看上去像陽光，稍後可以加一些高光上去。除此之外還有天空倒影的漸變，以及一點群青和鎘橙加在畫平面底部邊緣的雪上，每個都是平塗明暗體塊。

往後站，看看體塊起作用了嗎？如果需要調整，這個時候仍舊可以很容易修改。從鏡子裡看一看畫面，應該能夠看出畫面架構起的作用和你在畫面上的主要視覺通道。

3 為主要體塊加上色彩

將深色的森林體塊轉化成森林，你就需要畫出樹幹，調節一下體塊，這樣看起來不會太分散注意力。混合在明度和純度上接近的顏色，只是在色相上改變。使用深茜紅和酞青綠為基礎顏色，加上土黃、鎘橙、鉻綠和喹吖啶酮紫，不是一次性全加。用 6 號尖頭貂毛筆沾上顏料、向下拖曳一筆：如果顏色太亮，混合一些深一點的顏料，在之前的筆觸上再加一筆。你也需要一些更深的顏色，比基本色厚實些就可以了。確認每一筆都有作用，在再考慮留著或者捨去。當你退後站著的時候，應該可以感受到這些樹是一個場景，而不是一些分散注意力的、跳躍的垂直標記。

用群青和鎘橙加一點二氧化紫調和出一種顏色，比你用在雪地陰影上的顏色深一兩檔（步驟 1）。把這個用在森林雪地的繪製上，當你的描繪深入畫面、在森林裡畫的陰影區域越多，森林便越不會跳出來。

用深茜紅、喹吖啶酮紫和土黃加一點二氧化紫來畫山茱萸。一些 8 號榛形毛筆的筆觸可以畫出主要體塊，使用 6 號尖頭貂毛筆劃剩下的部分；用筆刷和筆頭輕輕拖出一個單獨筆觸，再用調色刀把溢出的顏料刮掉。

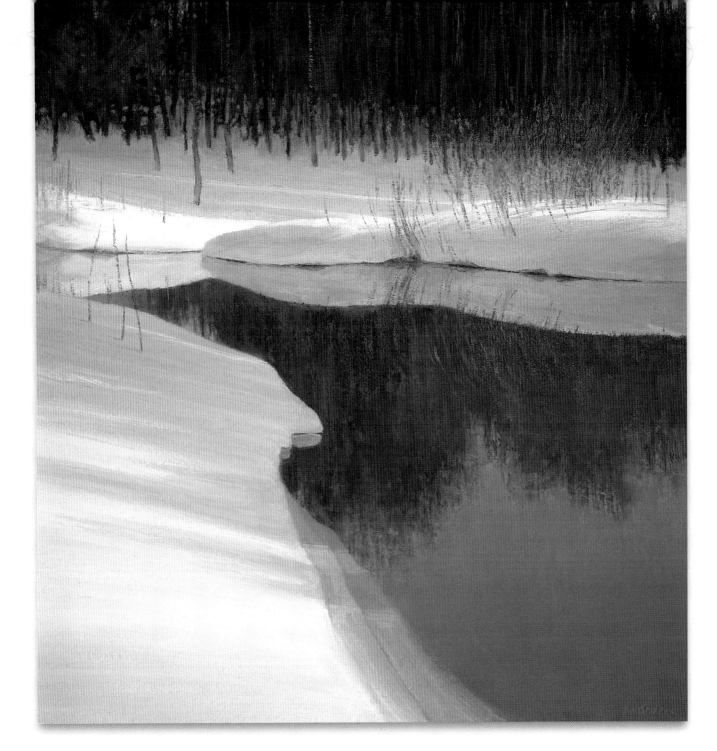

4 精煉影子並確定山茱萸的位置

柔化處理前景雪地上的影子，混合出雪的亮面（步驟 2）和雪的陰影（步驟 1）的顏色，然後將一種顏色刷進另一種顏色中。用兩種筆刷（一種顏色一支）反覆繪製兩種顏色相交的地方，以控制邊緣的品質。這些陰影是畫面右邊 40 或者 50 英尺高的樹梢投射產生的，所以它們的邊界要柔化一點。樹幹根部投下的陰影要更結實些。

你可以在樹幹和它們在水裡的倒影使用相同調和的顏色，只不過倒影稍微隱約一些。

用尖頭貂毛筆來確定和修飾山茱萸的位置和原本的顏色，用二氧化紫和一點鉻綠混合來加深山茱萸的顏色（步驟 3），最後在水中倒影加一點鬆散的垂直筆觸。

左邊岸上的三棵山茱萸是最後加上去的，確保讓觀眾的視線在回到岸上光照的雪地和右邊的山茱萸之前，可以徘徊在那條返回線上。

科勒坡的山茱萸
油畫（油畫布）81 公分 x 76 公分

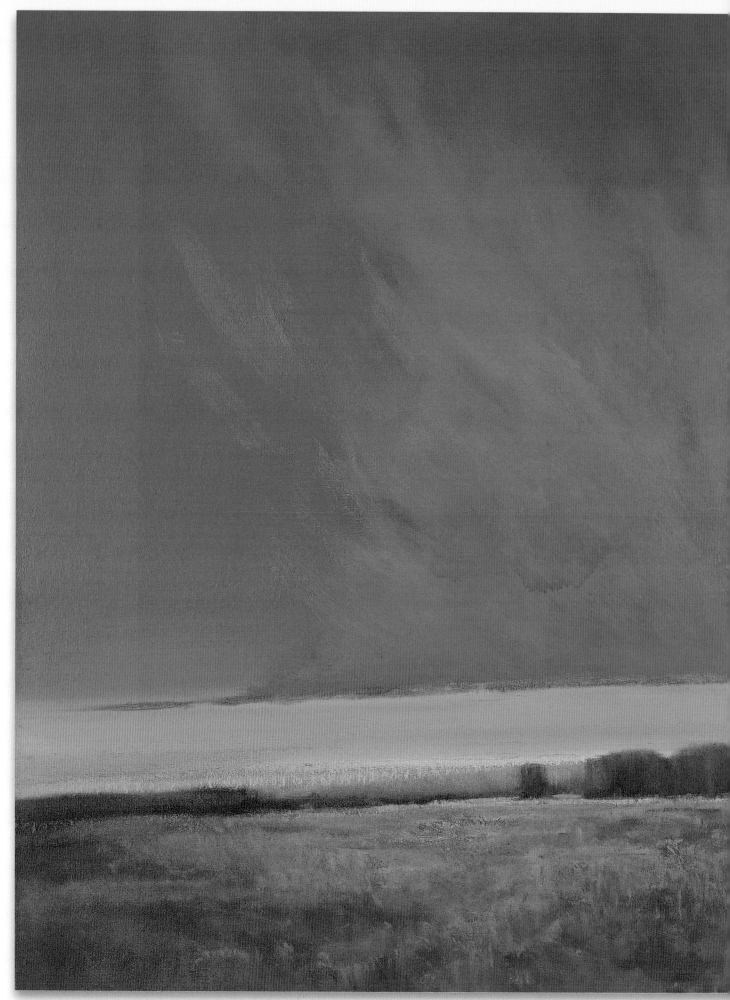

色塊

西方具象派偉大繪畫的歷史，也正是偉大圖形的創建史。這是積極作用圖形和消極作用圖形的競技場，在圖形的空間裡所產生的圖形，跟圖形本身一樣重要。當看著一幅你喜歡的圖畫時（除了一些最近的繪畫作品，我推薦看一些 150 年或者更久遠之前的畫家作品，並且真的憑藉直覺來看哪一幅繪畫是你喜歡的），研究那些畫面上的圖形，臨摹它們。你可以從繪畫的研究中學習到很多，人們可從以前的繪畫作品中吸收很多前人的智慧。

就像我之前所說的，主要的抽象化明暗體塊是畫面的基礎。如果這些沒有在畫面中起作用的話，你不可能指望用顏色來解決這個問題。左圖中的顏色一個接一個地排列，這些色塊的相互作用，使得畫面看起來更真實。

我將永遠視顏色的混合（顏色的色調、陰影和細微差別）為繪畫真正讓人激動的地方。純粹的喜悦和驚喜是抽象的色彩變化帶給人們的共鳴和迴響。

約翰·卡爾森

寂靜統治的地方
油畫（油畫布）91 公分 x 91 公分

你所看到的都是色塊

當你看著一幅繪畫作品，你看到的一切都是在一個 2D 平面上的色塊。不管那是多有名、多華麗的繪畫，這就是其本質。從某種意義上説，學習繪畫就是學習如何將你繪畫物件的每一個色塊，一個接一個地放到畫布上。如果你這樣做的話，你的繪畫物件將自然而然地浮現於紙上。

然而，如果你跟普通人一樣，存在一種思維模式，你的顏色"知識"：樹是綠的，檸檬是黃的，天是藍的，雲是白的，在你實際看到的景象，與你"認為"你所看到的景象——也就是在畫布上畫的東西之間，會產生很大的隔閡，顏色"知識"會在你觀察眼前的實際事物時蒙蔽你的雙眼。通過練習，你可以學會擺脱那套既定的顏色思維。正如貝蒂·愛德華茲 (Betty Edwards) 所説的，所有繪畫的問題都是感知的問題。色彩也是如此，如果你將顏色打散成它的各種組成部分，這樣就更容易掌握他們。

從色塊角度來觀察

這幅照片和它的數位處理版本，展示出在繁複的細節和簡單色塊構成的世界之間的不同觀察。如果從數位處理的照片那樣來思考，繪畫會變得多麼容易；透過瞇眼睛的觀察，你可以單獨對色塊做出反應。

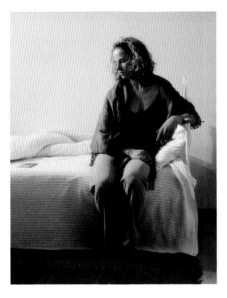

在開始繪畫之前找出各個色塊

在開始繪畫之前，深入研究繪畫的物體，直到你可以"看到"色塊。如果你選擇的物體很難從色塊角度觀察，你真的會被埋進讓人分心的繁雜的細節裡。試著在每一步的繪畫過程中，把注意力集中到色塊上。的確，你創造的是每個形狀間的細微差別，但是不要讓形狀本身被高光和偶然所加的顏色筆觸蓋過了。

那裡沒有模特兒，那裡有的只是一堆顏色。

保羅·塞尚（Paul Cezanne）

顏色的三種屬性

每種顏色只有三種屬性：色相、明度和純度。在圍繞著顏色的地方，將一種顏色和其三種屬性釋放出來，這是非常鼓舞人心的，然而，真正的挑戰是顏色是否會被埋沒在其中。能獨立地"看"到顏色是必需的，這樣你才能成功地混合顏色。因此，你需要理解一些顏色的科學來熟練掌握顏色的運用技巧。

沒有人對命名一個純色有任何問題：紅、藍、黃和綠，都很容易理解。複雜的是，當你開始加一些明度（顏色有多明亮或黑暗）以及純度（與它最濃烈相比有多深、多淺）。

不要只是考慮物體本身的顏色（固有色），而且要考慮照在物體上的光線，這改變了顏色的屬性。每個具象派畫家都是光線的繪畫師，沒有光線，那麼什麼都看不見。傍晚的光投射的光線跟正午的光完全不同。同樣的，跟日光相比，白熾燈的投射效果也不一樣。陰影的顏色依賴照在明亮區域的光線的性質。反射回陰影的反光，也會產生另一種顏色的偏移，端賴被反射的顏色為何。

現在你有概念了，顏色是很複雜的，要掌握好色相、明度、純度，然後加入自己的觀察，耐心仔細地混合。製作出一種獨特的顏色並不神奇，然而顏色間的相互關係卻創造出意想不到的效果。

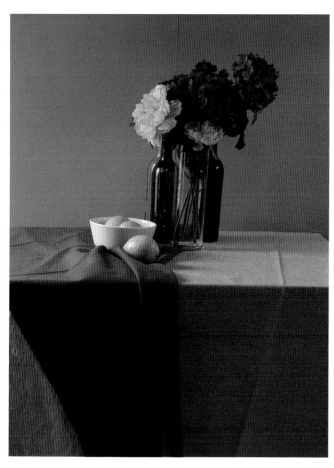

光線改變色塊

這兩幅照片拍的是同一組靜物，光線被顯著改變之後，使得顏色和色塊變得不同。你畫的是光線，還有光線落在繪畫主體上的方式，它影響了畫面中的所有物體。

當你外出繪畫時，如果物體對你來說只是一些由顏色組成的點，那麼你就擁有了藝術眼光。

查理斯·霍索恩（Charles Hawthorne）

理解色彩

說出你成功的路

對，說出來。當你在混合一種顏色的時候，如果你說你想做到，你會發現處理起來會變得更容易了。記住顏色的三個屬性：色相、明度和純度。牢牢記住！當你混合一種顏色時，有條理地考慮這些性質，一開始每個色彩都是寬泛的，然後慢慢趨於精確、完善，最後才琢磨出真正想要的顏色。

1. 從色相開始

通常要確定出色相是很難的。如何判斷顏色在色輪上的什麼位置？有時色相是不會立即顯現的。生鏽的油桶上陰影的地方是什麼顏色？雪松在鹽磨坊池塘裡的倒影是什麼顏色？冬天森林裡的樹幹是什麼顏色？

當顏色的純度很低的時候，也就是顏色很陰暗時，你會叫這種顏色是灰色或者棕色。這兩種顏色的解釋對於提取出色相沒有幫助，尤其是偏冷的灰色（綠色到紫色）及偏暖的灰色（黃色到紅色）。

從確認色相的名字開始，這是最簡單和最寬泛的顏色分類。一旦確定好色相，就能選出一兩種調色板上的顏色來調和。

2. 決定出明度

所有的顏色對比中，明度是最重要的，這也使得大多數學生們發現在一開始就準確地看出色相是很難的。高純度的顏色會跟明度上較亮的顏色搞混。如果你繼續一天一構圖的練習，並且準確地確定、並畫出明暗體塊和體塊間的相互關係，那你就能學著將你周圍的顏色明度提取出來。

3. 調整純度

顏色的純度，會在增加顏色以表現確切的明度時，被自然而然地受影響。你可以用增加補色來減少顏色的純度，這樣做也會中和色相。但是假如你想讓顏色變暖，在降低純度時，就不得不加一些色輪上暖一階或兩階的顏色。

顏色的混合處理在一開始會很緩慢，不過真的也沒有其他辦法。經驗豐富的畫家用畫筆毫不費力地在畫面上揮動、調和顏色，也許是因為他們有一些高不可攀的創造力。事實上，他們所用的就是剛剛提過同樣的處理方式，只不過他們處理過許多次，已經變成一種自然而然的本能反應。

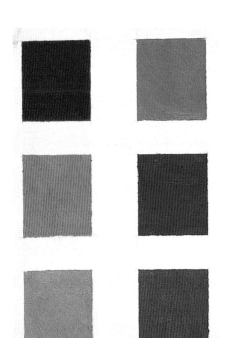

色相、明度和純度

這幅圖顯示的是色相、明度和純度的變化。最上面的一排是兩塊色板，一個是紅色，一個是藍色。紅色的是純的淡鎘紅，藍色的是群青混合了一點鈦白，色相很明顯。然而，白色讓藍色在明度上比紅色的高，純度上比紅色的低。第二排上同樣的色相，但這次是紅色混合了一些白色，使得明度上更高，又減少了純度；藍色這次少了白色，明度上較暗，並且純度增加了。最底部的一排跟上面的兩排，在明度上是相同的。這種情況下，每個顏色的純度採用混合補色的方式來降低。多次混合之後，我可以仍舊說出它們是什麼顏色，但是它們跟原本顏料的顏色相比，又有了很大的改變。

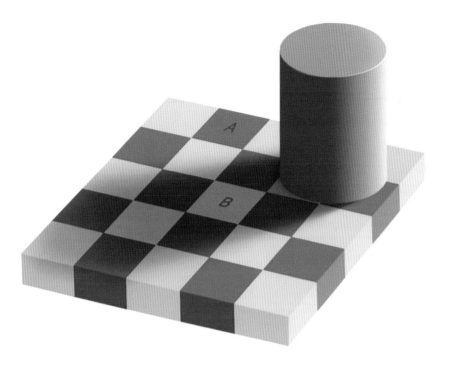

哪個比較深？

　　標記了 A 的方塊跟標記了 B 的方塊，兩者在明度上是一樣的。你也許會説不可能！我的反應也是這樣，但這是真的。這充分説明了找出一種顏色的明度是多麼棘手，並且對於掌控和巧妙處理色彩有多重要。

這個理論由麻省理工學院視覺科學教授愛德華・安得爾森 (Edward Adelson) 博士提出。

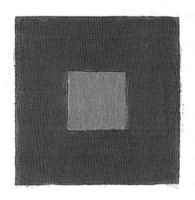

顏色在相互關係中起作用

　　左邊的橙色看上去最暗，當周圍都是灰色時，變得突出了；最跳色的狀況是有補色（藍色）圍繞的時候。最強烈的顏色對比，是在一種顏色旁邊畫上另一種顏色，這種顏色不是它的補色而是"補色加一"的顏色（在色輪上比補色加一階的顏色）。在上圖中，補色加一的顏色，會是藍綠或者藍紫。

用取色框來孤立出顏色

　　在一本目前已經絕版的書《怎樣觀察顏色並且繪畫》(How to See Color and Paint It) 中，亞瑟・斯特恩 (Arthur Stern) 建議用一種很有用的工具來混合顏色，也就是被他稱之為取色框的工具。你可以切一個 5 公分 x 10 公分大小，中等灰度的硬卡紙，挖一個離頂部 25 公厘，大小 6 公厘的洞。用一隻眼睛靠近那個顏色，從那個點看過去，來孤立出你想要調製的顏色。這樣能幫助你觀察顏色，不被其他顏色干擾影響判斷，更重要的是可以脱離物體觀察顏色。你不會想當然地説樹的顏色是綠色的，檸檬的顏色是黃色的。當你孤立地觀察一個顏色，就很少有樹是綠色、檸檬是黃色等等這樣的概念，以至於你無法相信你所觀察到的。但是，在你"認為"是什麼顏色之前，請充分相信你的眼睛。

色輪：3D 立體化思考

一個標準的色輪是，一個 6 種或者 12 種顏色的環。在考慮顏色關係和調和時，色輪是一個很有用的工具，但這樣的色輪有明顯的局限性，因為這個色輪沒有涵蓋無限多樣的明度和每種色相可能的純度。一個標準的二維色輪不會給你一個完整的印象足以具體表現出顏色的混合。

更好的模型是一個中間有垂直軸向的灰度圖及 3D 化的色彩圓柱。色輪不垂直於灰度圖，因為沿著色輪的純色的明度是不一樣的：紅色比黃色要深一些，

藍色和紫色也要深一些。色輪傾斜了一定角度，這樣黃色在灰度圖上更高一些，因為它在明度上要比藍色和紫色更亮一些（擠一點淡鎘黃、淡鎘紅和群青在調色板上，你就會立即明白我的意思。）

對於一位畫家來說，顏色柱上最有趣的部分是那整個純色的環：那是表演的舞臺，各種明度和純度任君發揮。你可以從傾斜的色輪朝著灰度圖向上，或者向下移動，或朝中心的純度維度空間移動，直到你取得理論上的一種中立的灰色為止。大概在百分之九十九的情況

下，你繪畫時所使用的顏色，不會是你在色輪上能找到的純粹色相，而是在圓柱的某處、用這個 3D 化的顏色圖表才能創造出的顏色。

使用 3D 化的色彩圓柱

為了得到與色輪上的純黃色明度相同的紫色，需要混合一個亮的顏色跟純紫色混合（A）。創建一個跟純紫色一樣深的黃色，黃色中就要加入許多其他顏色（為使顏色更深），加入的其他顏色會變得更明顯，也許這樣你會難以確定這個是黃色（B）。你會留意為了創建 A 和 B，原本的色相的純度被大幅減少了。鎘黃會在外圍一點的圈上，土黃會在 C 的位置，熟赭在 D 的位置。總之，所有你要混合的顏色在 3D 的色彩柱上都能找到。

擴展色彩辭彙

你能夠用顏料表達的色彩範圍和效果，僅僅是大自然中很小的一部分。因此你必須設法從調色板上極有限的顏料中提取出所有東西的顏色。換言之，你需要擴展你的顏色辭彙。

假設你是在一個室外的繪畫培訓班上，老師問你："灌木叢之後的顏色是不是比灌木更深或更淺一些？"或者"道路比它後面的籬笆色調更溫一些還是更冷一些？"根據我的經驗，學生們經常會猶豫地回答："亮一些？"或者"暖一些？"總之，如果你不知道答案，你就不可能調和出所需的顏色。

這就是事實真相，非常簡單明瞭。這種情況會在你遇到的色塊上，一次又一次地出現，加上整幅畫面上的色塊的數量，問題會更加複雜。於是，不管你在腦中是怎麼構思的，最後作品看起來跟你計畫的還是有很大的差異，也就是：不會達到你預期的效果。

與動人的樂章融合各種音符相似，完美的繪畫作品就是多種色彩的巧妙組合。

查理斯·霍索恩

色卡練習

這個練習可以闡明顏色的明度、純度對顏色造成的影響。在商店的繪畫用具中挑選色卡時，把兩件事放在心上：第一，選擇中到低純度的顏色（中等到深的顏色）。第二，確定你有原色和間色（secondary color）的樣本。你會發現當純度越來越低時，就很難決定出色相是什麼。

將六種顏色剪成條，接近38公厘寬。把它們粘在一個板上（見下面示意圖），在下面用鉛筆標註。留出四個近似的方塊，這樣你就在第一排有了三種原色（紅、藍、黃），三種間色（橙、紫、綠）。將色卡沿著四個方塊邊線貼上去，這樣就不會捲曲傾斜。

盡可能混合符合第一種色卡的顏色。我們從深綠色開始，然後在下面的兩個方塊中混合跟綠色相同純度的紫色和橙色。每個三原色和三間色都像這樣做一遍。你改變的是色相，但是試著讓明度和純度都盡可能接近第一種顏色。對於黃色，因為在明度上太亮，只要符合明度或者純度的任一種就行。

這個練習的延伸是，用兩種在色輪上相對的顏色，將其混合直至中灰色的漸變過程分為平均的十步，嘗試調和出每一步的顏色。

讓眼睛跟色相、明度和純度同步

這個練習帶有色彩理論，當你完成的時候，會有意識地將它轉化成顏色的三種屬性。

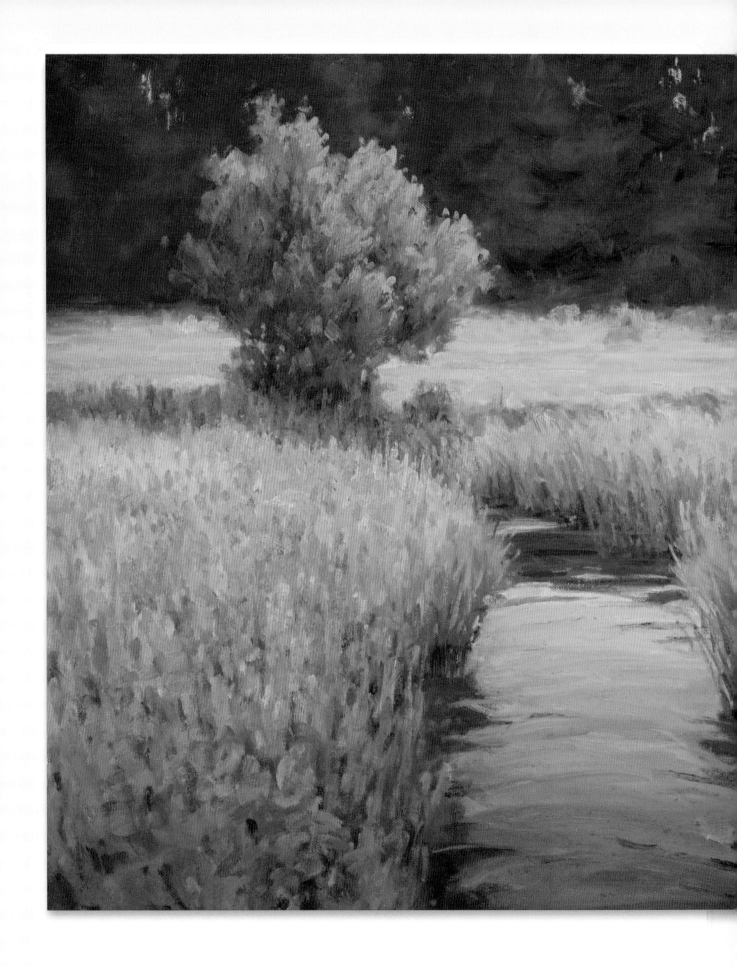

微妙的顏色強度變化創造豐富的色彩

在前頁上的小色塊練習中，你已經具備一種概念，顏色可以有多種變化。你需要嘗試另外一個練習，以便證明這個概念的正確性。

這幅畫中的任何一種色塊，無論是背景、水面（也是逐漸變化的）、背景的田野、灌木叢的暗面、灌木叢的光亮一面，還有前景，左邊或者右邊，都用了五種色調來繪製，除了水和背景包含了四種顏色。每種顏色都進行了混合，明度和純度是一樣的，只是色調有些許不同。

試試這個，你會學到很多關於混合顏色的知識。這個練習中，你也許發現借助照片來進行繪畫是比較方便的。先確定一些簡單的明暗大形，然後努力為每個大體塊找出四或五種不同顏色的色調，但明度和純度類似。

注意色彩的明度在這幅畫上減降低了多少，豐富的顏色變化是來自色彩間的微妙變化，你會發現畫作在一些小色塊上有所忽視。但假如只是改變色調，畫面看起來不至於令人不安。最終，你在這個練習中可以發現，使用顏色能創作出很多豐富的色彩變化。

科勒泊的小河流
油畫（油畫布） 61 公分 x 76 公分

色彩溫度

對在我們周圍的光線而言，色料混合的效果是有限的，加重色溫是一種很有效的手段，用以加強一個場景中顏色的對比，也就是畫面中的光線變化。色溫不會在三種我們已經說過的屬性上再加一種屬性。加重色溫的方式，仍基於色相、明度和純度的認識。

光源本身的屬性也會影響顏色溫度。在一個陰天裡，色彩溫度的對比是最小的。在一個陽光明媚的日子裡，太陽的溫暖光線在明亮區域和陰影之間創造了充滿活力的色彩溫度變化。你怎麼知道太陽的顏色溫度是溫暖的？只要稍微看看太陽，感受它溫暖的黃色，並且讓所有東西沐浴著那種溫暖的光線。傍晚時分，那種光線就會變得更加橙黃。

如果你在一個晴朗的、陽光明媚的冬日下午外出，當一切都被積雪所覆蓋，太陽開始下山時，色溫的轉變就更明顯。在橙色明亮的雪和藍色陰影區之間，你可以看到明顯的轉變。當那裡沒有雪的時候，那些相同溫暖或者陰冷的顏色，跟物體的固有色相混合，變得很難區分，但是它們還是存在的。好比在傍晚的光線下，"綠色"的樹更可能呈現出陰暗的橙綠色。

顏色溫度練習

在畫一種色溫偏轉的場景時，很容易令人感到困惑，因為它影響了固有色。接下來這個練習會幫助你將注意力集中在色彩溫度上，這樣你就會對它更熟悉。同時臨摹一幅陽光照射的風景畫與白熾燈照射的靜物，把注意力集中在色溫，讓眼睛習慣於冷暖色調的轉換，從而使你的繪畫充滿一種光的氛圍。

為了真正學習有關色彩溫度的知識，你需要從日常生活中汲取經驗。照片不會幫上很多忙，因為它們的色溫變化範圍是有限的，比起你的眼睛所能感受到的要小得多。

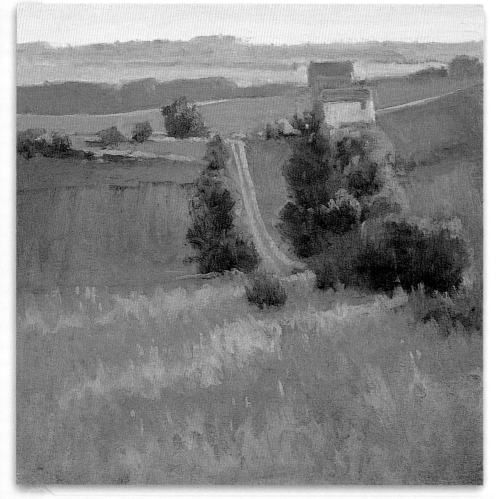

區分色彩溫度

為了讓眼睛習慣色溫的轉變，只使用兩種顏色加白色。使用群青和鍋橙，或者象牙黑和土黃。就像在第二章中裡創造明顯的抽象體塊一樣，你在這裡需要創造明顯的溫暖或者陰冷的色塊，將在光線中的色塊保持溫暖，在陰影中的色塊保持陰冷。一棟紅色建築的陰影實際上不一定是冷色，但是一定比光線照射處更冷。

南方的公路
油畫（板）30 公分 x 30 公分

過渡色

當你讚美一幅作品顏色的時候，你很可能是對"過渡色"的使用有所瞭解。那些顏色是從明亮到陰暗轉變時產生的，或是當一種顏色反射到另外一種顏色上時所生成的。

當光線通過一個物體時，顏色就會產生轉換。最真實的顏色產生於中等強度的光線下，強烈的光線會使得顏色變得更加亮白，陰影會變得更暗，但是即便是陰影，也有豐富的色彩。

如果你相信自己的眼睛，那麼你經常能發現奇妙的顏色變化和細微的顏色差別。這些色相和純度上的微妙變化創造了一個色塊跟另外一個色塊間更豐富更微妙的變化。

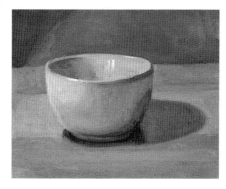

用過渡色加強繪畫

左圖使用的是一種很基礎、很功能化的方式。這種畫法表現的是一種光線照射到桌上的碗，但也就只有那樣而已。

右邊繪畫是同樣的圖，但加了誇張的過渡色，所有的顏色都被誇張過了，以至於每個部分都有過渡色，有些地方的顏色甚至誇張過頭了。

你可以使用過渡色（加一些淡淡的顏色）來柔化邊緣，通過增加豐富的顏色，可以強化一種色彩。無論如何，可以看到對於色相、純度和明度的良好掌控，在繪畫中是很有必要的，否則你的顏色過渡會吸引到太多的注意力，從而將畫面打散，而不是豐富畫面。

純度和明度的試驗

你可以看到我在用色上很自由，這還是建立在簡單的色塊之上，但是顏色是被誇張過的。注意樹木亮部和陰影間的顏色變化，在那些要降低明度的地方，誇張陰影和亮部的純度以產生對比。

水庫的最後一縷陽光
油畫（油畫布） 41 公分 x 41 公分

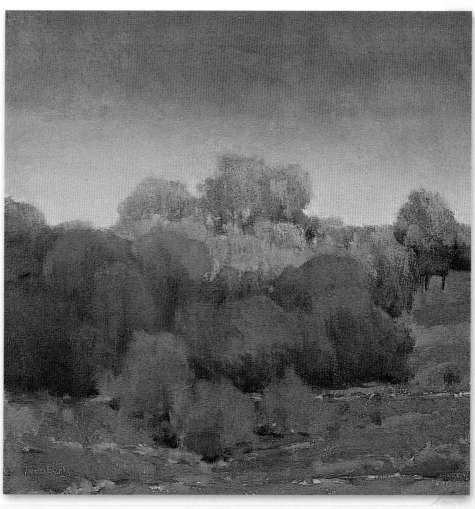

調色板和顏料

屬於自己的調色板

為了掌握顏色，特別是色溫，必須要排列調色板上的顏料。這樣做相當重要，若沒有明智的排列，你掌握色相、明度、純度以及冷暖對比的可能性就小了。

如果你看到一個經驗豐富的畫家在調色板上移動筆刷，你會注意到他的動作很快、很堅決，就像鋼琴家在彈琴一樣。你可以想像一下，如果鍵盤上的每個鍵隨時在變換位置的話，他會多麼手足無措？

同樣的，有經驗的畫家之所以用色又快又準，因為每次他繪畫時，顏料都用同樣的順序排列；他對顏料的擺放很熟悉，所以可以經常在思考要用哪個顏色時，筆刷就能快速向那個顏色移動。

最簡單的排列是將顏料按照色輪上順序擺放。從白色開始，然後加上黃色（從右邊底部或者左邊底部開始，這取決於你喜歡用右手還是左手），然後是橙色、紅色、紫色、藍色，最後在調色板較遠的一端放上綠色。

顏料被排列成一個 U 形，這樣可以很方便地使用調色板來進行繪畫，不過，如果將綠色放到黃色旁，你就能將顏色按照色輪排列。邏輯上都是相同的目的，都是為了方便找到顏色、混合顏色。

哪些顏料要放在調色板上？

透過測試來選擇哪些顏色是你能用得上的。你也許會按一個基本的調色板，增加或改變兩種顏色，一切取決於你畫的是風景還是人物。以下有兩種調色板的排列方式，你不妨嘗試一下。

調色板 1

這是個中規中矩、全方位的調色板佈局。

- 鈦白 (Titanium White)
- 淡鎘黃 (Cadmium Yellow Light)
- 深鎘黃 (Cadmium Yellow Deep)
- 土黃 (Yellow Ochre)
- 鎘橙 (Cadmium Orange)
- 淡鎘紅 (Cadmium Red Light)
- 深茜紅 (Alizarin Crimson)
- 群青 (Ultramarine Blue)
- 鮮綠色 (Cerulean Blue)
- 翠綠 (Viridian)
- 鉻綠 (Chrome Oxide Green)

這樣你就同時有了暖色和冷色版本的黃色、紅色、藍色和綠色。

調色板 2

這個調色板用了一些新的合成顏料。

- 鈦白 (Titanium White)
- 淡鎘黃 (Cadmium Yellow Light)
- 深鎘黃 (Cadmium Yellow Deep)
- 土黃 (Yellow Ochre)
- 鎘橙 (Cadmium Orange)
- 淡鎘紅 (Cadmium Red Light)
- 深茜紅 (Alizarin Crimson)
- 喹吖啶酮紫 (Quinacridone Violet)
- 二氧化紫 (Dioxazine Purple)
- 群青 (Ultramarine Blue)
- 酞青藍 (Phthalo Blue)
- 酞青綠 (Phthalo Green)
- 鉻綠 (Chrome Oxide Green)

這是我所使用的調色板，是按照色輪上順序擺放的，有暖色和冷色的黃色、紅色、紫色、藍色和綠色。

合成顏料的調合力很強大，如果你使用過酞青藍和酞青綠的話，你就會知道，如果不夠小心，它們會融進任何顏色。所以，少量地使用這兩種顏料，或者用降低純度的三級混合（三種顏色混合在一起）。雖然如此，這些顏料會為你做出精彩的微妙變化。例如，如果你混合了一種顏色，譬如說暖色調的藍色，如果使用的是第一種調色板，而你又想使綠色偏冷一些，你就不能只加鉻綠，因為它在混合時會看不到效果。像鉻綠這樣的顏色，在開始處理的時候要乾淨，再加上另外一種顏色來確定這是不是你要的。否則，調出來的顏色只會稍微灰一些。當你加酞青綠時，就可以明顯看到趨向綠色的偏轉。但是，由於前述的特殊原因，你不得不認真仔細地處理。

這兩種調色板沒有孰優孰劣，它們的表現方式是不同的。就個人而言，我喜歡濃烈的顏色。不管你選擇什麼樣的顏料，只要按照邏輯和一致的順序，從暖色到冷色來擺放即可。

為了更有效地用色，認識顏色的一貫欺騙性是很有必要的。

約瑟夫‧阿爾伯斯 (Josef Albers)

調色板的佈局

　　我在一個色輪上擺出六種暖色、六種冷色。我的外光畫派調色板將清楚展示這一點，這部分是因為畫架的設計，所以這樣配置。由於我是左撇子，所以你的顏色順序應該反轉。對於我的工作室調色板，我會用同樣的順序，不過是在一個大的半圓盤上。如果你將右邊的最後一種顏色——暖色的綠色，放到左邊冷色的黃色或淡鎘黃附近，你就有了一個顏料色輪。

　　將調色板像建議的一樣佈置，在創作時靈活運用整個色溫的概念。當你混合一種溫暖的顏色，你可以使用暖的顏料，然後加一點冷色來做調整，降一些純度。對於原來就偏冷的顏色，做法正好相反。

　　可以看到這個混合顏色的做法多麼有效。通過一些練習，你的思路會很清晰，調和顏色的手法會自然而然地熟練。當然，你還是要思考色相、明度和純度的關係，但願你能隨心所欲地使用調色板。

　　關於調色板另外有三點建議：（1）放置足夠的顏料在調色板上，這樣當你在繪畫時，就不用再添加顏料。（2）當你在繪畫時，顏料用完了，立即補充更多的顏料，不要勉強自己使用一些剩下的。（3）總是把所有的顏料都擠出來。畫一個橙色或者藍色的碗，不意味著你只需要使用橙色和藍色。如果要在周遭事物找一些細微的顏色變化，當然就需要調色板上所有的顏料了。

使用黑色顏料

　　你可能聽過，你不需要在調色板上放黑色顏料。而且當你想使用黑色時，你的理由很可能是：“我想讓顏色變深，或是因為顏色很深，所以要用黑色。”我要告訴你，把黑色從調色板上移開，因為它會使整幅畫面變得缺乏生機。你需要仔細地混合出陰影的顏色，那得混合明亮顏色時，還要更加仔細，務要在腦中存有這個想法。但如果只有使用黑色來中和，顏色表現才可以得到正確的純度、才能創造出跟旁邊顏色恰當的關係，那就使用黑色。

掌握繪製綠色的技巧

在風景畫中，沒有什麼顏色會比綠色更讓學生產生困擾的了。從顏料管中直接出來的綠色是粗糙的，沒有經過任何加工，效果十分不自然；你一定要在這些顏色應用到風景畫中之前，先中和一下。

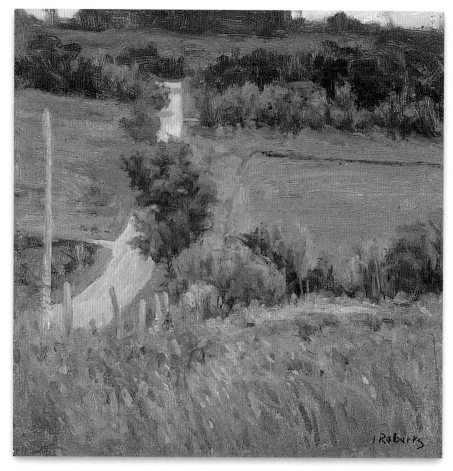

綠色主體中的顏色變化
仲夏時節，風景畫中的綠色變得相當銳利。
試著用手中的各種綠色來創造吸引力。

羅瑞之上
油畫（油畫布）30 公分 x 30 公分

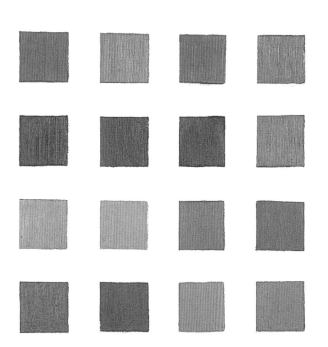

練習：

試驗創造自然界裡的各種綠色

試著做比色圖表，不使用任何現成的綠色顏料，看最後能調和出多麼豐富的綠色。試著用群青和赭黃，以及象牙黑和赭黃混合，也試著混合鎘黃。群青和鎘黃能調和出相當強烈的綠色，所以要中和一下這些顏色。中和一些橙色或者紅色、紫色來創造出豐富的綠色，然後用這些混合將色溫導向暖色或者冷色。花一個下午的時間，待在美術館裡，你會看到許多的風景畫是用綠色繪製的，你也很快會看到大多數的綠色都變灰了一些。如果一個畫家用了刺眼或者沒有調和的綠色，畫面看上去會不自然，而且過於豔麗。

控制邊緣

在具象派繪畫中，邊緣的控制是至關重要的，但是卻很少引起人們注意。一幅圖畫其實就是一組分佈在畫布上的色塊，每個色塊與其他的色塊交界，將形成一條邊界。你所能看到的這條邊界，以我們的理論來解釋就是，這個邊界的產生並不是繪畫過程中形成的空隙，而是色塊與色塊交會形成的轉換。眼睛隨著畫面架構而移動，能否將視線吸引到畫面的視覺中心，關鍵取決於邊緣處理的品質。

試著參觀較好的美術館，或者看一些委拉斯開茲、提香 (Titian)、維梅爾、倫勃朗、卡拉瓦喬 (Caravaggio) 和夏爾丹 (Chardin) 的繪畫作品。觀察他們是怎麼用沿著邊緣的對比度來控制視線的移動方向。

邊緣掌控很重要，因為它們是對比產生的地方——出現在色塊之間，而不是在色塊裡。眼睛看到的，本質上是對於對比的反應；越是強烈的對比，將更強烈地吸引注意力。

在繪畫過程中，你需要知道的是依樣畫葫蘆還是另闢蹊徑，你究竟想要在畫面中吸引或者解放觀眾的視線？你的畫面架構將視線引導到視覺中心，之所以有視覺中心的存在，就是因為強烈的對比和邊緣的出現。畫面的架構和視覺中心構造的成功，只會在畫面的邊界起作用時，被淋漓盡致地表現出來。

邊緣並不需要很銳利地表現出來，藉此界定一個物體。看一下第 42~43 頁畫中的樹：樹幹的邊緣總是消失，但因為有一些垂直的參考點，整棵樹看上去就不會過於誇張。這是個技巧面的絕佳例子，實際繪畫時總比單純想像的效果要好。當你學著去感知顏色和明度的細微差別時，顏色改變的趨勢將會弱化邊緣的突兀。

就像明暗變化有十個灰階一樣，我們也可以把邊緣的變化想像成七個階段。這樣，你就能具象地"看到"畫面中的邊緣了。

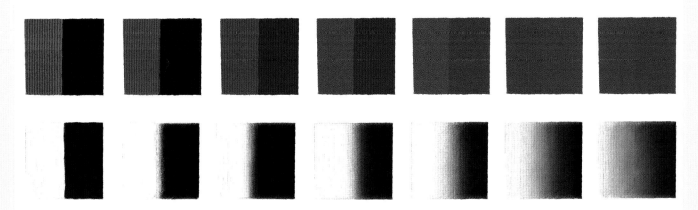

用兩種變化來展示邊緣的過渡

上半部的那種轉變，顯示兩種顏色之間的邊緣變化，純度相同的橙色和藍色，它們明度對比減少了。儘管邊緣很銳利，變化卻變得越來越小。到了第 7 階段，邊界幾乎消失了。

下半部的變化，黑色和白色明度是一樣的，但是邊界明顯變得柔化。注意較硬的邊界和銳利的對比，前者比柔化的邊緣和過渡更能抓的注意力。當你繪畫的時候，試著結合兩種邊緣，將觀眾的視線吸引到你的構圖中。

邊緣的控制是成功的基礎

　　試著研究一幅畫，只是為了學習畫面上邊界的處理方法。使用邊緣的變化圖（詳見第 87 頁），在這幅畫面中檢驗邊界的範圍。揣摩邊緣的處理，並且分類成 1 到 7，起初看起來很吃力，但你會很快知道要領。最後你對邊緣的認知會增進，當你要在自己的繪畫中調整控制邊緣時，你會將這些分類編號丟到一邊。

餐桌
油畫（油畫布） 61 公分 x 61 公分

邊緣的研究

　　先看一下桌面前、後和側邊邊緣，幾乎很少有相同的。左邊桌子後面的邊緣柔化了，為了保證視線向畫面右邊移動（之前說的，4 階段）。注意桌子右邊的邊緣，起初非常銳利明顯，然後到碗的影子那兒便消失了(7 階段)，接著向下到右邊底部又變得明顯，但對比不是很強(5 階段)。杯子右邊的桌面明亮區域，跟杯子右邊相比稍暗的區域可以看成是由兩種不同色塊相交成的一個長條漸變邊緣。

　　留意那一長條漸變的桌面邊緣沒有畫得很顯眼。在一幅畫面中，一道長而筆直、乾淨的邊界，會因為其清晰度進而將觀眾的視線引到邊緣，而遠離你真正希望他們注意的部份。

細節 B

 杯子倒影的形狀主要取決於明度的變化。它涵蓋了杯子右邊的 2 階段邊緣，到一個混合的把手邊緣（7 階段）。因為這裡的對比較少，你的視線可以從桌面邊緣的倒影上移開，向上移動到杯子。

細節 A

 這個細節涵蓋了一個多種的邊緣處理方式，很難被柔化處理，主要是透過明度對比來產生的。

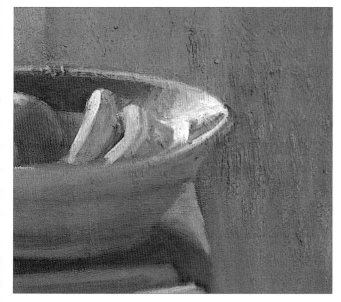

細節 D

 此處邊緣的品質很一致。你可以看到色相、純度和明度的轉換，但因為對比度很低，它們增加了生動和多樣化，但它們並未蓋過畫面中其他部分所強調的區域；畫面頂部左邊的顏色調整也是一樣。你可以看到粉紅、藍色、紫色、橙色和綠色，因為純度和明度很接近，色相的調整創造了 6 階段或者 7 階段的邊緣；整個色塊可以視為一塊，描繪時，筆尖輕輕地在碗上面移動，從較冷的左邊朝較暖的右邊、更亮的色塊做出漸變。

細節 C

 這裡我們看到色相和純度上的改變，跟影響邊緣的明度一樣。有四種不同的色塊沿著碗的藍色帶，色相、純度和明度都轉變了。碗的底部邊緣幾乎消失在背景中。明度是一樣的，純度幾乎也一樣，只是色相有所變化。看一下碗邊上的高光，當它在香蕉前朝右邊彎曲，然後在當它移到左邊的時候就消失了。

筆法：你的個性筆跡

與畫面上其他任何東西相較，有兩方面會吸引學生：一個是顏色，另外一個是筆法。控制顏色的技巧是純度的細微調節，而不是使用亮麗的顏色。同樣的，具有大膽的筆法也並不代表你掌握了很好的技巧。

筆法是個人行為，就像是筆跡。而在起初，筆法可能都是帶有試探性的。因為剛開始繪畫時，你會對各種想法和可能性過於多慮。想像一下你剛開始學寫字的時候，要將所有的注意力放在字母的構成，是很困難的。但是一旦你學會了，假設筆跡夠清晰，你就不會太在意它了。這跟筆法一樣，已變成一種你表達的方式。

有些人從一開始就大膽地應用筆法。而在大多數學生的繪畫作品中，大膽筆法的問題都不在筆法上，而是在每一筆的顏色處理上。如果明度太深，或者純度太亮，我們會注意到筆觸本身。大膽筆法的成功，都是出自於豐富的經驗和信心。

以對筆跡思考的相同方法去考慮筆法的處理。作為畫家，當你的經驗逐漸增長，你可以自然而然地在油畫布上展現自己的風格。集中注意力在抽象化的設計上，學著從色塊的角度來繪畫和觀察。用個人獨特的方式表現繪畫作品，這樣會使筆法既自然又獨特，就像你手寫的筆跡一樣。

幻象 VS 畫家特質

聽說具象派畫家，特別是150至200年前的大師有兩種形態的筆法：筆法所創作的幻象和物理的筆觸本身。有些畫家，像基恩-奧古斯特-多明尼克·安格爾 (Jean-Auguste-Dominique Ingres)，把注意力放在幻象上，並弱化筆觸感。

對這些畫家而言，筆法是用來產生幻象的載體。而另一派藝術家比如柴姆·蘇丁 (Chaim Soutine) 更著迷於筆觸本身，而不是試著創造幻象。畫家特點的重要體現之處，就在於他的筆法。

在過去的150年或更長的時間裡，一直有對於畫家個性表達的偏見。大多數在第五章"偉大畫作的展示"中提到的藝術家，都是掌握了對具象派幻象和畫家特質組合的筆法。至於你要站在哪一邊是沒人會告訴你的，一切完全取決於你自己。

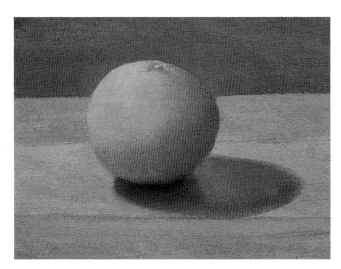

把注意力放在"幻象"上

這是個很好的練習，試著繪畫幻象的形式，使用更柔軟的筆刷。有一件事情變得很明顯，當你這樣畫的時候，你必須要注意干擾創作的顏色之細微變化。你在某種程度上是被慣例所約束的，但那並不是壞事；就像當你在鋼琴上彈奏一首巴哈的曲子時，會被巴哈的音符所限制一樣。這就是想要畫出那種帶有夢幻色彩作品的本質！

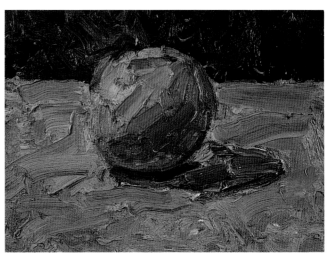

把注意力集中在顏料上

你也許要嘗試這個練習。簡單地畫一些物體，多用些顏料，這樣處理可以將顏料本身變成你的主要關注點。保持色塊之間的差異性，但是做這個練習，千萬不要擔心畫得是好或是壞，目的只是為了積累經驗；看看周圍有如此多的顏色及繁雜的筆觸，最後的效果會怎麼樣。

畫面質地和底色

當討論到筆法的時候，一個很重要的考量點是：你在什麼底色上作畫。繪畫表面包括畫布（棉布或亞麻布）、纖維板或膠合板。亞麻，因為它比棉強韌，可以編織得更緊密來創造更光滑的表面。但是相比之下，表面所用的材質比底色的重要性要少得多。這是比較個人化的選擇，你可以做一些實驗之後再決定選用哪一種當繪畫表面。

你在藝術用品商店所找到最便宜的、繃了畫布的畫板，是最糟糕的繪畫面板，底色也很糟糕。它們很"慢"，意味著你如果用顏料刷上去，你可以看到百分之五十的顏色，以及百分之五十

沒刷上的畫布小白點：你不得不刷上顏料以處理這些小白點，避免白色畫布顯現，這就是"慢"的繪畫表面。

光滑的油引亞麻布（oil-primed linen）是一種用於油畫創作的"快"面材。你可以用一支筆在上面快速滑動，並且可以在表面直接作畫，因為表面非常顯色，使得早期的筆觸可以變成最終完成畫面上很有意義的一部分。

你可以用丙烯來作油畫底色，但是丙烯往往是吸油的，可能會令油畫失去光澤，可以在丙烯上再刷上一層蟲漆（shellac）或加一層媒介劑來降低表面的吸油性。水彩畫表面和底色是相同的，

在試驗很多不同的紙張時，他們很早就發現了這一點。

嘗試不同的畫面質地和底色，最終你會選到一種在你繪畫時讓筆刷更運用自如的繪畫表面。

引人入勝的筆法

在這個畫面的細節中，各種筆刷痕跡形成了一種複雜而又引人入勝的混合效果。這些筆觸的變化很吸引人，但是不會使視線與整個畫面相衝突。

分散人注意力的筆法

在這位學生的創作中，突出的明度、色相和純度變化，吸引了太多的注意力到筆觸本身。如果一個筆觸太明亮或黑暗，或者在顏色上變化太劇烈，它的邊緣會跟畫面的架構、和你想強調的區域互相衝突。看一下薩金特和索羅利亞的繪畫作品（見第 128 頁和第 129 頁），看那些大膽的筆法，每一個筆觸都增加了整個構圖的漂亮程度，目的是為了引導觀眾的視線沿著非常具體的關注路線移動。

筆刷是不會思考的

如果你想要用一個詞來形容好的筆法，我想那應該是"從容不迫"。不管你畫得是厚還是薄，是鬆還是緊。假以時日，你將自然而然地找到作品的最佳創作方式，並讓它們用你所需要的方式展示你的所想所願。

用從容的筆法去吸引人，這是關鍵。當我還在藝術學校的時候，有位人物繪畫老師，當他走過來看你的創作時，會評論道："這裡，沿著肩膀，你已經看到了吧？從你的線條就可以察覺前臂畫得不對。"他是對的，注意力的集中程度影響繪畫的品質。

在培訓班上，當我走到學生身邊時，我常會發現同樣的事情。筆刷持續前後移動，但總是畫得不對。你顯然不可能期望筆刷能為你做些什麼，筆刷是不會思考的；當你的筆刷在動作，而你的注意力卻分散時，先停下來，重新開始。

"不假思索地繪畫"意味著要先觀察所要畫的形狀和顏色，然後再將那些放在畫布上。細看每一個色塊，然後一筆又一筆地畫上去，然後再停筆觀察。當你面對一些複雜的東西時，通常你會忘記上述這種繪畫方式，比如一些你不能解釋為色塊的東西，就像流動的水裡面的倒影，及靜物中穿過廣口瓶的光線。所以你就會身陷其中，期待找到能解決的辦法。建議你在做決定之前，停下來瞇起眼睛花一些時間"看"你正在看的東西，然後決定你可以將它簡化成幾個色塊……，這樣才會讓想法貫穿其中，然後再開始繪畫這些形狀。在你沒有完全觀察準確之前，千萬不要開始繪畫。

如果你真的把注意力集中在色塊上的話，你就可以讓它們主導畫面，就不至於被細節弄得偏離方向。試著在最後確定繪畫之前，儘量不加任何細節，那樣你就可以更自由地調整大形之間的相互關係。假如你需要調整邊界，此時若又加上細節，就使得調整大形的工作顯得多餘。這麼一來，你才剛開始作畫，就前功盡棄了。如果你看到大形需要調整，那就不要再讓任何細節加入，以免妨礙你的想法。

我不會閉上眼睛來期望一切變得更好。我想要知道筆刷的一舉一動。我會"時不時停下來，看一看，聽一聽"。因為我要的是精確。

瓊·蜜雪兒（Joan Mitchell）
（抽象表現主義畫家）

把細節考慮成較小的色塊

看左邊的例子，來自第 37~41 頁的示範，這裡面包含了一些大的形狀，還沒有加入細節，具體物象已經創造出來；顏色的調製只是增加了豐富度，基本的形狀仍舊是畫面的主宰。在右邊的例子中，有 12，也許是 15 個筆觸，最後用 6 號尖頭貂毛筆勾了一些，只是簡單地在每個色塊的頂部稍作修飾。克制你自己的習慣，試著把所有的細節留到最後，這樣你就可以看清畫面的結構。細節很重要，但會讓你變得浮躁、而又使你分心，特別是當基礎架構還沒有建立穩固之前。

確定色塊

這就是用色塊已經創建出的形狀。

大膽地加上一些細節

　　當要添加細節時，不需要緊張。先確定你要畫碗口的位置再落筆，不必關心這條線畫得完美與否，可以加描一下，或讓它一筆成形。

修飾細節

　　如果你所用的顏料夠薄，你可以加一些"清理"的筆觸以調整一些溢出的顏色，或者增加一些有吸引力的過渡色，而不是把畫面塗得很厚。不要過度添加細節，這樣畫面就會留有肌理，並且富於變化。

聚焦於抽象化色塊

如果把注意力放在畫面中抽象化的色塊上，並簡單地鋪陳顏色，你會發現，在完成起稿的時候並不需要慌亂地重新繪製。你也許需要在各處做些調整，以便強化要強調的部分，可是一個很好的基本構思可以將畫面當一個整體來主導。

下列這個示範就是牢記著這點，先創造良好的抽象化輪廓、簡單地起稿，然後再繼續其他工作的例子。

繪畫材料

繪圖表面：

油畫布，76 公分 x 61 公分

畫筆筆刷：

4號、8號和10號豬鬃榛形毛筆，6號尖頭貂毛或者合成纖維筆

調色顏料：

鋅白 (Zinc White)、淡鎘黃 (Cadmium Yellow Light)、深鎘黃 (Cadmium Yellow Deep)、土黃 (Yellow Ochre)、鎘橙 (Cadmium Orange)、淡鎘紅 (Cadmium Red Light)、深茜紅 (Alizarin Crimson)、喹吖啶酮紫 (Quinacridone Violet)、二氧化紫 (Dioxazine Purple)、群青 (Ultramarine Blue)、酞青藍 (Phthalo Blue)、酞青綠 (Phthalo Green)、鉻綠 (Chrome Oxide Green)、玫瑰土紅 (Terra Rosa)、象牙黑 (Ivory Black)

其他材料：

光滑繪圖紙、B 和 2B 鉛筆、取景框、L 形卡紙、描圖紙、可塑素描橡皮、松香水

用剪裁來創造戲劇化

留意這裡的十字形架構和強烈的抽象明度色塊。使用 L 形卡紙來剪裁照片，或者在寫生時使用取景框。裁剪出你的構圖想法，直到構思主導畫面，而不是一個物體的縮影。這是具有決定性作用的時刻，也是作品成功的時刻。如果在你選擇繪畫的物件中找不到很好的、富有變化的明暗體塊，換另外一個想法，繼續下去。在能看到怎樣用戲劇化的明暗體塊表達想法之前，先不要下筆畫。

縮略圖

在一開始，縮略圖先通過識別各個想法的優點，好讓你免受數小時的挫折。這樣在你開始繪畫之前，就可以強調出重點，並且解決一些問題。

如果你不做縮略圖，覺得這樣會製造太多問題，那就真的需要花些時間來學習平塗明度體塊（見第 62~64 頁）。這種技巧，就跟使用九宮格確定所畫體塊的正確比例一樣，可以適當地改變繪畫習慣，並且在繪畫的準備階段創造一種無價的工具。

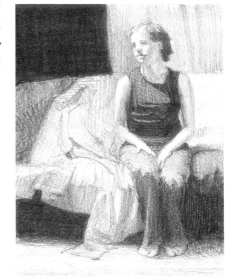

哪種白色？

留意這裡使用的是鋅白而不是鈦白。鈦白有一個很高的色調強度，讓它變成是一種常用的多用途白色。然而，我發現鋅白不那麼刺眼，特別是在你需要更多的色調漸變時，尤其是在畫皮膚的時候。

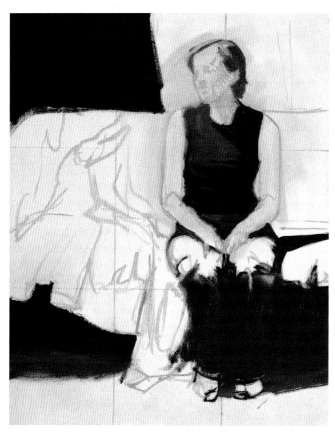
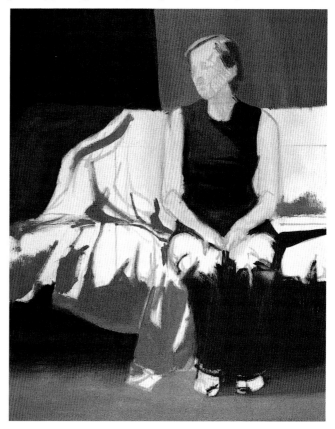

1 放入明暗色塊

用九宮格格線標註畫布。從標有九宮格的取景框來觀察，或者把標註過九宮格的描圖紙，放在你的照片上進行。

這個示範中的主要概念，是將每個明暗色塊畫在圖上，然後擱置它，讓抽象化的色塊來主導畫面。用混合象牙黑和土黃的顏色開始畫所有的深色部分，深色的底部跟明亮部分的地板交界經過柔化處理，加入更多的土黃；此外，加一點鎘橙在象牙黑上來畫頭髮。

加更多的土黃及一點鉻綠在象牙黑上，來繪製內衣的明亮部分；內衣的亮部和暗部都在畫面的深色部分。當你處理畫面的時候，小心地確定畫面中的明亮和黑暗的色塊，你會發現畫面在繪製下變得栩栩如生了。

2 簡單地起稿

對於臥榻上布料的影子，使用土黃、鉻綠、群青和鋅白來創建一個冷色的灰綠。把陰影區畫誇張一些，這樣你以後可以在這些陰影區上畫出明亮的色塊。不要因為擔心而小心翼翼地描繪圖畫的邊線；先畫過頭一些，然後在回頭畫第二種顏色時，創造各種不同性質的邊緣（銳利、柔化、虛）。

使用群青、喹吖啶酮紫、土黃和鋅白來畫右邊遠景的背景；多加一點象牙黑和群青，然後畫一下背景的右側，讓整個圖形漸變；如此一來視覺上會將視線推進到繪畫中。

使用鎘橙和象牙黑來畫地板，柔化明亮和黑暗部分的衝接處。

額外的色彩配置

玫瑰土紅和象牙黑是我標準調色板上的"客人"顏色。我把它們放置在綠色之後，這樣就不至於打亂原有的排列。

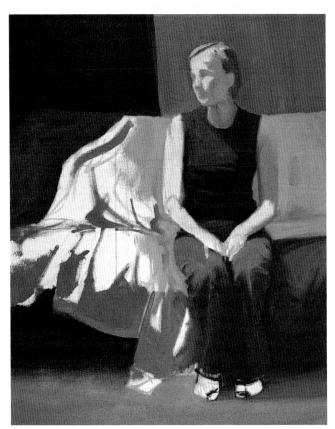

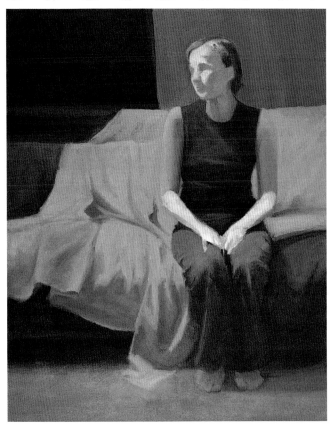

3 使邊緣成一整體並加上皮膚色調

留心一個形狀跟另一個形狀所形成的邊緣處理方式。一筆一筆層層疊加。看一下褲子的亮部和臥榻的右邊，畫它們的邊緣需要在兩種圖形間創造一種過渡效果。有些邊緣會在它們包裹結構時被柔化，另外一些是捲曲在光照下的布料折疊處。

對於皮膚色調，試著使用玫瑰土紅，然後加入白色：這是一個"較柔化"的顏色，所以這顏色對於創造細微的過渡和轉換是很好用的。

對於左手和陰影中的臉部，使用玫瑰土紅、群青、土黃、象牙黑和鋅白。對於臉頰和手臂的內側邊緣，則加入更多玫瑰土紅。肩膀的頂部，顏色更冷更亮，加更多的土黃和鋅白：注意手臂的邊緣跟後面的布料亮部的交界。在頂部的明度是一樣的，邊界幾乎消失，一種柔和的色相差異使兩種圖形獨立出來。

當繪畫皮膚時，混合足夠用來起稿的玫瑰土紅調和色，然後稍微調整一下顏色以符合每個形狀的微妙變化。不要在每次塗抹時不斷混合顏色，顏色轉換過多會使畫面效果產生衝突。

4 畫出輪廓而非細節

對於布料用四種明度：兩種用在亮部，兩種用在暗部。清楚地畫出布料上主要的亮部與暗部。花點時間在你開始繪畫之前，把所有的形狀畫準確，然後簡單地繪製。你會發現它們會在不需要小題大做的情況下完成。留意溫暖的反光，從地板向右腿邊的布料上反射上去的顏色。加一點土黃來將陰影變暖一些。腳掌在陰影中，非常簡單地畫一下，這樣它們就不會搶走太多注意力。

從戲劇化開始

我一直強調把抽象體塊戲劇化的重要性，那並非意味著這些體塊不能表現微妙的變化，或你只能用大塊的黑白色塊來繪製。不管你預先設想得有多戲劇性，在執行時總會打點折扣。這常會發生，所以請嘗試從富含戲劇衝突的畫面開始繪製。

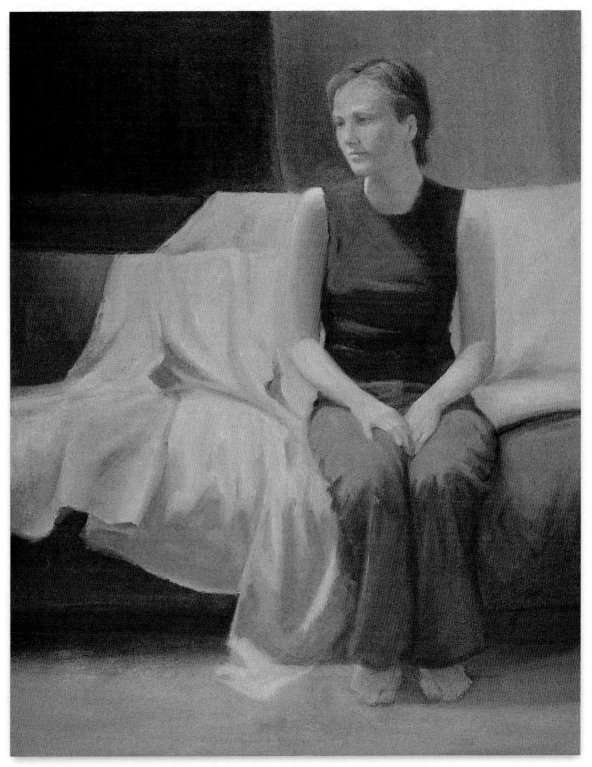

海莉
油畫（油畫布）
76 公分 x 61 公分

5 做最終的調整

用淡鎘黃、土黃、鎘橙和鋅白來繪畫臉部的明亮側。在明亮區域較暗的漸變處，運用一點點群青和玫瑰土紅。盡量保持簡單，先畫一下亮部，再畫一下暗部，留意兩塊區域邊界上的過渡狀況，然後繼續畫下去。

當你完成所有物件的起稿，你總是需要柔化一條邊線，或者一個漸變，或者兩條都作加強。注意兩種變化：第一，臥榻左邊的綠色布料被加深了一些，這樣它就少吸引了一些注意力。還有，紫色和黑色背景色塊間的對比被減少了，這樣那塊區域也少了一些注意力。紫色被加深了，跟黑色部分的對比減少了，這樣也就對臉部多作了些對比。

在開始之前，如果花些時間來構思抽象化的明亮或黑暗色塊，並且如果你大致地描繪它們，許多需要調整、重畫，以及讓人困惑的地方就會大幅減少。色塊主宰著構圖，當你停下來的時候，繪畫仍舊會讓你產生新鮮感。

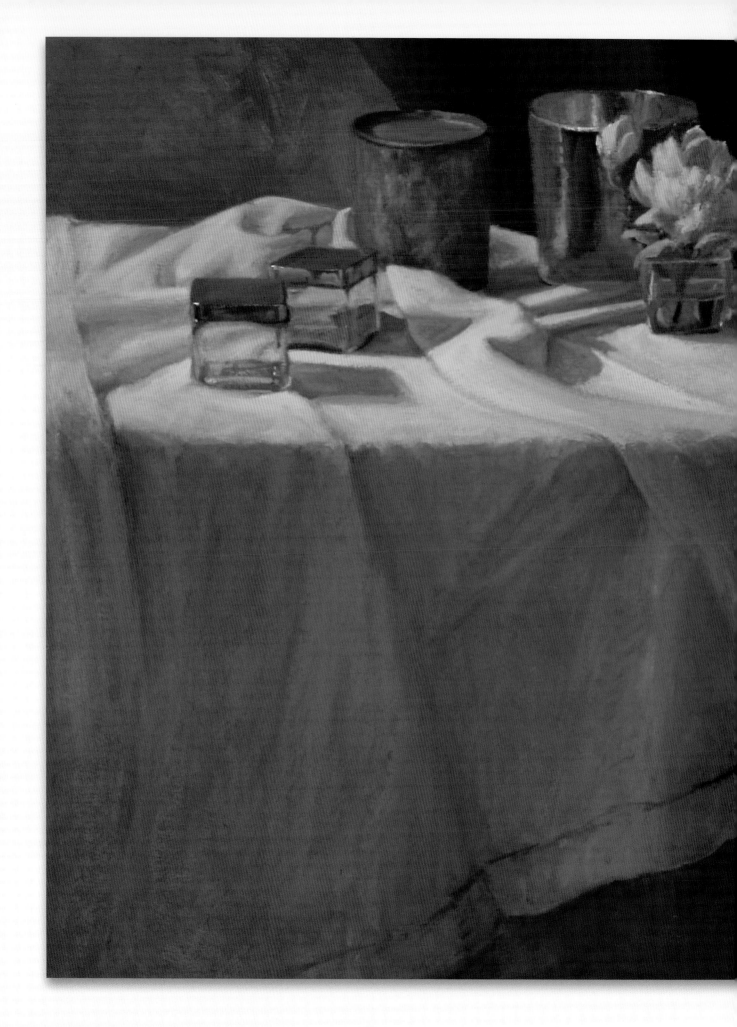

第 四 章

將視線引導 到畫面中

絕大多數的藝術形式，歌劇、舞蹈、電影、文學、戲劇、詩歌，都需要耗費一定的時間來表達其中內容。甚至雕塑和建築也是一樣，因為這些都是存在於 3D 空間的，需要從不同的角度進行觀察才能看得清楚，這個過程需要時間。繪畫就是少有的一種藝術形式，是不需要伴隨時間的推移來表達的。繪畫就是「畫出現在」，畫出眼前真實存在的畫面，這就是為什麼構圖是如此重要的原因。因為畫面上所有的事物都會在觀眾面前立刻出現，沒有二次演繹和更佳角度的變化。

我的意思不是説，我們不需要花時間欣賞一幅畫作。事實上，繪畫作品越好，欣賞畫面的時間就會增多。我們仍舊在欣賞著百年以上的畫作，因為畫作上仍有許多新的理解向人們展示。但是如果能經過深思熟慮而創作出的作品，會使觀眾的視線在畫面上停留，而不是只有第一次看到畫面時的匆匆一瞥。本章目的是告訴你怎麼讓觀眾的視線被畫面吸引：畫面上的動感可以將觀眾的視線帶進畫面中，並且稍作停留，去探索其中的角落，徘徊在畫中尋找細微的差別；又或者，將觀眾的視線引領出畫面。一旦你學會怎麼樣有效地運用畫面的動感，你就能繪製出掌控視線的畫作，並吸引觀眾在畫作前駐足停留。

光
油畫（油畫布）
91 公分 x 91 公分

將構圖當成一個整體來揣摩

本書中的大部分概念是，畫面的構架、強調輪廓的草圖、設計明暗大形、使用取景框，都是在你將畫筆落到畫布上之前所做的準備。要點就是——你在構圖設計上花的時間越多，畫面成功的機會就越大。你需要放慢速度，摸索進入繪畫的方式。

完成所有主要大形的起稿後，放下畫筆，將起稿、縮略圖與最初的構想做個比較。

在繪畫的結束階段再次停下來，你需要看所有畫面上的局部處理，以及它們如何與畫面的整體相互適應。越是離畫面完成近的時候，這一步就更加重要。所有部分都必須相互協調，才能成為一個整體，反之亦然。

那就是為什麼在繪畫處理的最終階段，重要的是多花時間看，少花時間動手畫，讓繪畫來告訴你一些事。當然我也不是真的說作品會發出什麼聲音，

我也不希望會有這樣的事情發生。你只要靜靜地耐心地坐著，感受你的反應，你會意識到構圖會指引你的視線在畫面上游走。

你能控制住這種移動嗎？或者不能？你的視線會朝著畫面中的視覺中心移動嗎？是不是太快地把注意力吸引到那裡？你會不會被畫面中其他過多的資訊和細節分散了注意力？畫面的動感關係現在正好在你的眼前，所以你需要學習如何識別你在繪畫中所創造的動感。

眼睛會對對比做出反應。對比越大，吸引力越強烈，這是光學構造的原理。所以，你認為視覺中心應該在哪裡，那裡就應該是一個衝突最強烈的地方。這是關鍵，如此才能確保畫面中最強烈的邊緣、明暗關係和強烈的顏色出現在這個你希望在繪畫中最引人注目的區域。

然而，你會太專注於繪畫，也許沒有注意到你所創造的畫面衝突。這就

是為什麼要慢下來，把畫筆放一邊，退後用全新的眼光和開放的思想來揣摩畫面。

休息一下然後再看

找出觀察畫面的新方式。出去散個步，或者吃個便餐。試著從鏡子中，或者上下顛倒地觀看畫作。或者你也可以靜靜地坐在畫前，讓畫面來告訴你什麼在起作用和什麼沒起作用。當然如果這辦法可行的話，你就瘋了。

將畫筆放一邊，可以防止在你確切知道問題所在之前，就貿然在問題區域動用畫筆。不知道多少次，我見過這樣糟糕的情況，整個早上原本都是仔細又周全考慮的，但突然間胡亂繪製，用一些欠考慮的顏色，在十分鐘之內就把之前的成果給破壞掉了。

當完成一幅畫的時候，你總會找到一些想調整的地方，這是必然的。可是，

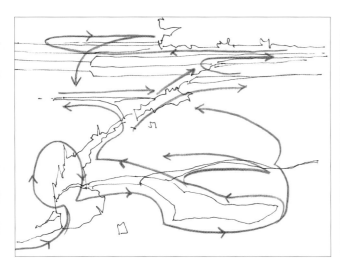

分析畫面中視線的變化

圖表向你展示了一個概念，視線是怎麼被吸引到風景畫的畫面中的。你的視線可能不會按照同樣的秩序移動，當視線對畫面上的對比做出反應時，視線會在畫面上找尋主要和次要的興趣點。盯著你喜歡的畫面，觀察視線在畫面上的移動。有意識地將觀眾引領到你的畫面中，是一種非常重要的、必不可少的技巧，從根本上說，這就是關於構圖的一切。

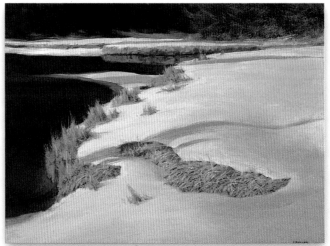

主要和次要的觀賞迴圈

儘管你構建了畫面架構和方向線，將視線引領進構圖，但是畫作經常有次級觀賞迴圈。這幅畫有 L 字形的畫面架構，但是你還是會被吸引到畫面的其他地方，環繞出去、又回到畫面架構的主要邊緣上。調整二次視覺迴圈上的對比很重要，這樣就不會蓋過主要的視覺迴圈。

海狸河的春天
油畫（油畫布）76 公分 x 102 公分

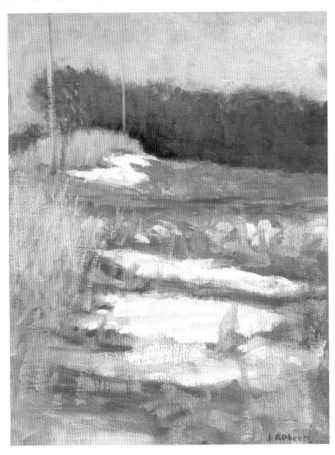 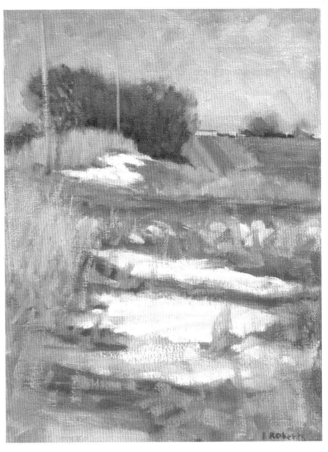

注意視覺陷阱

　　在畫面上吸引人視線的組成部分，叫畫面的視覺中心。另外一種吸引視線的，叫做陷阱，也就是一個你不願將視線移開的地方。在這個例子中，視線進入視覺中心時被困住，因為在畫面上沒有其他的出路能移回畫面中。

讓視線保持移動

　　在這幅畫中，視線從視覺中心得以"解放"，因為視線被引向右側的背景。如果你想讓觀眾的視線在畫面中四處遊走，吸引到這裡、拉回到那裡，那麼切記：不要將視線直接拉向畫面之外。

千萬不要反覆繪製得過頭，因為這樣會將所有東西的新鮮感和興奮感抹煞掉。通常，在快要完成的時候，畫面中會有一些層次的問題。一些是會使畫作成功的基礎，而另一些則是多餘的。確定構圖的基本元素，拋開其餘擾亂思緒的因素，找出最簡單的補救方法。

　　你也許會懷疑："我怎麼樣才能確定畫面上所有內容都到位了？" 放鬆，讓眼睛和作品來告訴你。也許一開始總是看不到你要看到的，但是也許兩天後就能找到，也或許是過了一個禮拜，或者一個月才找到。(繪畫是沒有期限的)

通過練習，你會看到你想看的。

調整對比度以引導視線

　　細微的顏色純度變化或明暗變化可以完全破壞構圖。在接下來的幾頁中，你會看到我的 4 幅畫作，每幅畫作會用 4 種版本來展示。第一幅是我所畫的樣子，有成功的構圖將視線引領進畫面中。在其他三個版本的繪畫中，視線會從原本的地方被分散到其他地方。注意一下你的視線怎樣被那些改變所吸引，再注意一下視線是如何被拉到畫面的邊上，甚至超出畫面。一旦視線離開了畫面，觀眾就會走開去看其他的畫作，這也就是在畫展中畫作的致命缺點。

原始畫作

　　視線自右向左沿著長條的深色樹叢邊緣移動；這條線在右端弱化，在左端銳化。那條線在一端的灌木叢結束，抓住了我們的注意力。草上顏色和紫色的影子純度提高了，前景有許多隱藏資訊，但沒有一個會影響視線回到畫面左端長條的樹木上。你可以在前景、遠處以及遠處樹木的外形輪廓看到次要的視覺迴圈中心。

秋天的山谷
油畫（油畫布） 30 公分 x 41 公分

規則

讓觀眾的注意力停留在畫面上。

改變 1：將視線向右邊拉

　　這裡唯一的改變是沿著整個樹叢邊緣、那條線的清晰度。這條邊線的頭尾都很銳利，視線會比較混亂，但左邊的線條仍會牢牢吸引著你的視線，儘管如此，視線仍會受到來自右方線條的干擾。

改變 2：視線被困在視覺中心

　　在視覺中心加強色彩強度，此舉牢牢抓住了觀眾的視線。現在沒有其他地方比這裡更具吸引力，因為視線已經被這些加亮的顏色吸引住了。

改變 3：再次將視線向右邊拉

　　這次，在最右邊前景上加強了顏色強度，於是視線將被往那個方向拉。視線想要追尋著畫面的架構到視覺中心，但新加的色彩又將視線拉向右邊。

原始畫作

　　視線先被拉到這幅畫的左上方，也就是那些垂直的深色樹影的區域；然後是中景橫條狀的陽光、前景中的草，還有前景和中景的樹……，讓視線在構圖中自由游走。

黃昏時候的山谷
油畫（油畫布） 122 公分 x 152 公分

改變 1：困在頂部

　　左上方樹上的黃昏陽光，顏色增強了，因而破壞了顏色平衡，這樣視線就會被困在那裡。

改變 2：滑動到空間

　　去掉前景的樹木，這樣會形成一個奇怪的空缺的區域。你會發現視線移動到了左邊底部，或者剩下的注意力被畫面中間的深色影子吸引住。

改變 3：拉拽到左邊

　　若沒有畫面左邊的一些草和樹梢，你會感覺到視線被柔柔地引到那個方向了。儘管你設法將視線停留在構圖中，左邊的那片區域卻不斷將注意力拉向左邊。

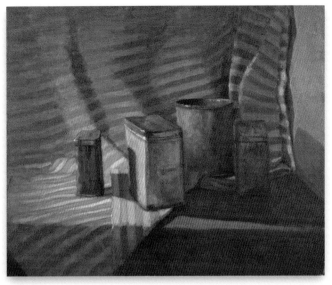

原始畫作

　　注意畫面的主要架構，到左邊的罐頭為止，形成了一個側向一邊的 V 字；畫面上還有其他的東西，但是那個結構還是主導了畫面。

舊罐子上的傍晚陽光

油畫（油畫布）51 公分 x 61 公分

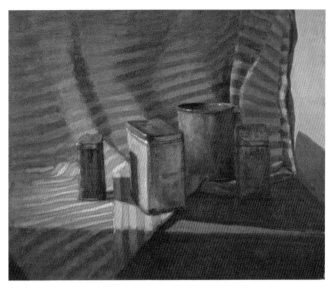

改變 1：將視線拉到右邊

　　儘管畫面的主要結構仍舊原封不動，你仍不禁將視線拉到右邊綠色牆的淺色區域。

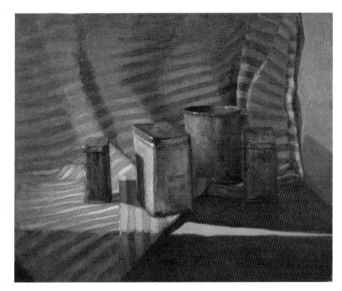

改變 2：將視線拉到前景

　　隨著架構底邊的改變，整幅畫的構圖被完全打破。此刻你會感到所有的罐子被拉向前景，以迎合畫面外沿著那道照射過來的粉色光線。

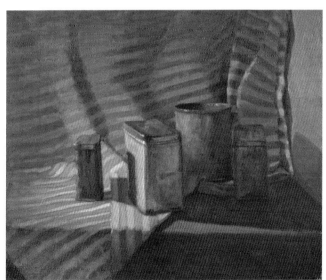

改變 3：壓暗強度

　　如果顏色過於強烈，淺色的色塊（左邊底部的小塊紫色三角形）會微妙地破壞整個構圖的穩定性。

原始畫作

　　這幅畫有一個從底部左邊到右上方的 S 字形畫面架構，視覺中心在左上方陽光照射下的瀑布流水，那裡有很多東西可看。右邊的石頭似乎有多變的輪廓，但是這些並未將視線從動感強烈的主視覺中心上移開。

塞拉里昂的瀑布
油畫（油畫布）30 公分 x 30 公分

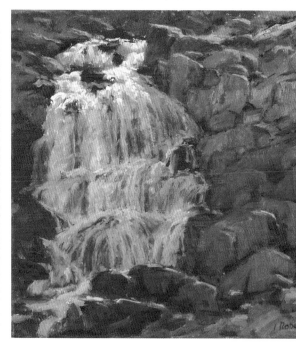

改變 1：將視線引領到右邊

　　過於強烈的色塊，會將注意力向上引到畫面右上方之外，如果你的眼睛在畫面上隨便看看，你會發現，視線會經過小小的掙扎，然後停留在那裡。只要一小塊色塊，就足以產生這種效果。

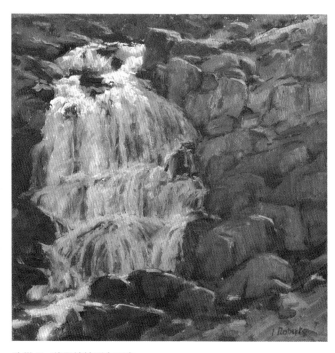

改變 2：將視線拉到左下方

　　現在同樣的情況發生在底部的左邊。有趣的是，當我繪製這幅畫時候，陽光灑在那裡的水面，這是最明亮的地方，但是為了將視線引領進畫面中，我需要調降一些色調。儘管這幅畫的整體性依然不錯，但那個左下方的一點白色，微妙地破壞了畫面的平衡。

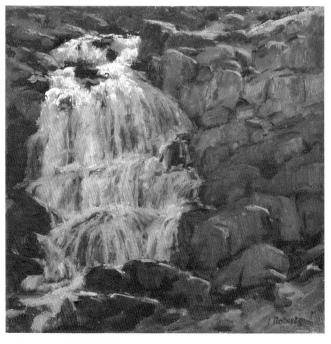

改變 3：將視線引領到畫面的右下方

　　你可以再次將畫面當成一個整體來看，但視線被牢牢地吸引到底部右邊，也就是你在視覺上掙扎之處，畫面的任何地方都會分散你的注意力；將這些變化放在畫面的邊緣，這樣這些分散注意力的地方會更加明顯。同樣的處理放在其他任何地方，得到的效果是不同的。

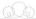

何謂視覺干擾？

你也許會問：〝當我慢下來，並看著畫面的時候，我到底要尋找什麼？〞假如你朝視覺中心的方向線，設計了一個畫面架構，使大家將注意力集中到興趣中心，那就要找那些會對你設計的視覺移動軌跡產生干擾的內容。讓視線在畫面上環繞，將其吸引到視覺中心，然後將視線引領到另外的一些興趣點上，然後再繞回來。這不正是你想要的嗎？視覺干擾，正是指那些將視線從原本規劃好的路線上，吸引到別處去的區域。

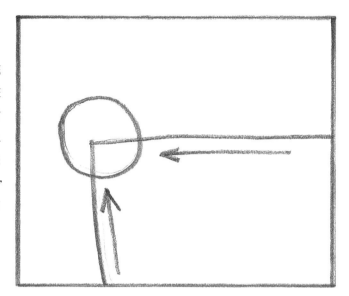

向學生作品學習

假如你花時間看著一幅讓你困惑的畫作，你反而可以明白一幅好的畫作應有的基礎。在繪畫的過程中，分散注意力的邊緣、太鮮豔的顏色強度、和繁雜的筆觸，會在畫布上產生混亂。你可以在之前的頁面中看到那些例子，看到一點小變化是怎樣打破構圖產生的動感。如果你不留意畫面上發生了什麼，一些分散注意力的地方會毀了構圖。

通常是不需要做太多就能讓畫面吸引人的。大體上，只要某些部分起了作用就可以。找出哪些部分沒有起作用，常常是一個感知上的問題。你不得不"看到"問題，並且清晰表達出來：那個右上方的形狀太深了，或者藍色的強度太高了。一旦你可以看到問題，解決辦法通常就變得順理成章和直截了當。

接下來是幾幅學生作品。這些畫是我朋友的，一些非常友善的朋友允許我使用這些繪畫來闡明我的不同觀點。每幅畫在構圖上還是很有潛力的，但在執行時有些地方沒有把握好。筆法、邊緣、顏色純度和漸變的缺少等因素，阻礙了優秀構圖的形成。

在每個例子中，我調整了畫面，讓大部分隱藏的構圖展現出來。我想辦法使那些讓學生困惑、不知如何處理的概念和結構仍舊保留，並使用在畫面中既有的形狀和結構中，透過強調某些部分來進行調整，而將視線更有效地引入構圖中。

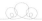

小技巧

假如你意識到一些區域會產生一些問題，試著在看這幅畫的時候，用手掌或者手指擋住那個區域。如果那個地方真的引起了一些問題，你當然會發現被遮住的部分跟畫面剩下部分的關係變得不一樣了。

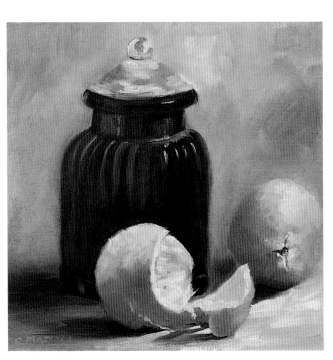

原本的學生繪畫

前景的柳丁、柳丁皮和影子畫得很漂亮。然而，藍色廣口瓶的強烈邊緣和光亮的背景將你的注意力從視覺中心（柳丁）移開，注意力會停留在開口瓶的高光上。

調整過後的繪畫

在背景上加一個簡單的漸變來弱化廣口瓶，然後將注意力吸引到柳丁上。減少右邊柳丁桌面上的高光，在橘子皮的影子上加上一個強烈的明度，讓構圖有更自然的動感。

 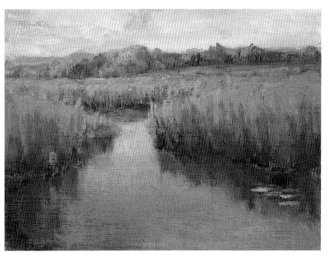

原本的學生繪畫

　　把最強烈的顏色和邊緣安排在前景，前景吸引了所有的注意力，觀眾沒有辦法回到畫面的風景中。

調整過後的繪畫

　　我降低了一些前景的色彩強度，在兩邊都做了弱化，在水面創造了一個簡單的漸變，並通過調整色相與飽和度，及在小山上加點藍色，在遠處的樹木上增加一些吸引人的地方來作調整，潛在的結構在此刻顯現了出來。

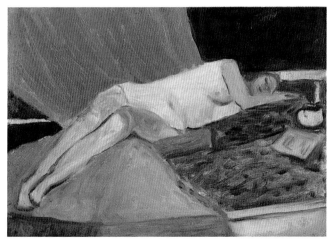 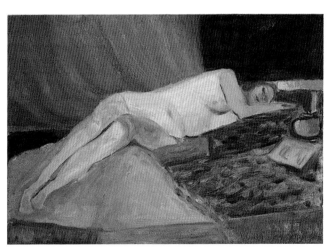

原本的學生繪畫

　　一個朋友告訴我，她在一次晚上的培訓班，大約花了一個半小時畫了這幅畫。不過有一些問題，草率的外形和刻畫，和紅色布料吸引了過多的注意力，此外還有小腿和足部的深色，將視線引到畫面底部左邊。

調整過後的繪畫

　　我將紅色布料的邊緣和腳周圍的陰影做了柔化處理，現在你可以將視線從畫面中移回視覺中心（人物頭部和上身軀幹）。

原本的學生繪畫

　　這幅畫有種新鮮感和真實感，但是注意比較一下背景山丘上和前景的高光；高光太亮了，以至於太向前跳。此外，前景石頭上的色彩強度太一致。還有，右邊遠處石頭上的陰影線條將注意力引到了右邊。

調整過後的繪畫

　　我減少了遠景的對比，將前景的顏色強度從右下到左上、都調整了飽和度，構圖的結構現在明顯了很多；現在視線能穿過前景，朝著遠處背景的那一點移動。

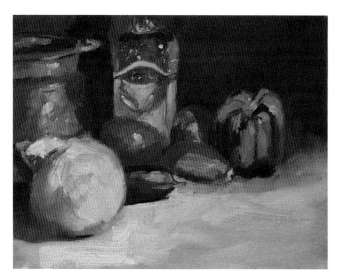

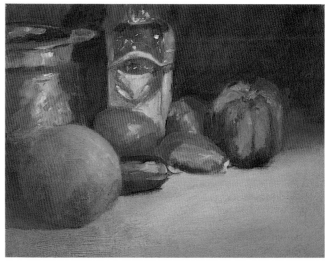

原本的學生繪畫

　　你確實找不到這幅畫的畫面中起作用的部分，因為洋蔥和洋蔥的前景過於吸引人。

調整過後的繪畫

　　我降低了洋蔥在靜物中的支配地位，並且在左下角創建一個黑色的漸變；你可以將視線移動到畫面中，找到中景繪畫得很漂亮的部分，也就是之前幾乎沒有注意到的細節。

原本的學生繪畫

　　想要表現的結構表達得很明顯，但這畫面中還是有許多分散注意力的地方。

調整過後的繪畫

　　我減少了前景雜草的明度，簡化水面的色彩，刪掉一些細節（黃顏色的花朵和樹幹），並且提高了一些右邊中景處視覺中心的明度和對比度的偏移；現在你可以看到畫面的結構和景深感。

原本的學生繪畫

　　當起稿時，把每個色塊都畫得差不多之後，冉接下去繪畫。不要在畫布上留下空隙，那樣你會看不到每個形狀、場景的景深感與顏色關係，因為這些間隙會提醒你，你看到的是一塊畫布。

　　如果畫面的明暗變化太大，就需要更深一些的高光才能突顯。假如你發現你在用越來越多的白顏料來畫高光，請停下來，降低高光周圍的明度。

調整過後的繪畫

　　相較於碗壁較深色的亮面，淺色的內部現在閃亮得像高光，現在注意碗上深色的陰暗面如何變得能支撐起其他明暗變化。起稿時候的前兩三種顏色是很重要的，值得花些時間來推敲。

將視線引領到畫面中

對於這些示範畫作，我所建議的方法是相當容易掌控的。繪畫時，任何事情都有可能發生，因為有太多事物反覆作用於畫面中。這個方法將幫助你發展一貫的畫風，及加強對畫面動感的認識。然後你就能擁有一套基礎理論來創建一個更加個人化的表達形式。

繪畫材料

繪圖表面：

油畫布，76 公分 x 76 公分

畫筆筆刷：

4 號、8 號和 12 號豬鬃榛形毛筆，6 號尖頭貂毛或者合成纖維筆

調色顏料：

鈦白 (Titanium White)、淡鎘黃 (Cadmium Yellow Light)、深鎘黃 (Cadmium Yellow Deep)、土黃 (Yellow Ochre)、鎘橙 (Cadmium Orange)、淡鎘紅 (Cadmium Red Light)、深茜紅 (Alizarin Crimson)、喹吖啶酮紫 (Quinacridone Violet)、二氧化紫 (Dioxazine Purple)、群青 (Ultramarine Blue)、酞青藍 (Phthalo Blue)、酞青綠 (Phthalo Green)、鉻綠 (Chrome Oxide Green)、象牙黑 (Ivory Black)

其他材料：

灰卡紙、白粉筆、2B 鉛筆、可塑素描軟橡皮、松香水

靜物擺設的照片

佈置靜物，用取景框找出畫面中大體形涵蓋的動感，假如你正使用一塊布，花些時間來調整一下布褶，這樣在構圖中就能像現在這樣起作用。

畫面的架構和強調邊緣的速寫

大量的畫面元素被刻意安排來將視線引領到視覺中心；留意毯子上的褶皺所提供的動感。將參考照片與畫面作比較，毯子邊緣的流蘇、猛力向左拉起的布料、左上角毯子的設計及花朵都做了強化，使注意力朝視覺中心的銀碗和金屬罐引導。

很少有東西是真正純白色的，除非它們被強烈的光線直接照射。所以如果你正在用白色紙張，你有必要將所用的紙張加深，以接近你看到的明度。如果你使用暗調的紙張，許多的暗色調已經做好了，你只要使用白粉筆來繪製高光就可以了。盡可能多用暗調的紙張，這樣你就不需要完全用鉛筆和白粉筆來鋪滿畫面，這就是主要目的。假如在一本繪畫大師的人物畫冊中，你會看到他們使用暗調紙張，只強調表現陰影和高光，而保留大量紙張原本的顏色。

你也許不會樂於這樣使用暗調紙張，不過這也值得作為一種練習來嘗試，進而確定你可以如何處理陰影、中間調和高光。

1 開始起稿

使用取景器將畫面分成三個部分，用土黃色畫出構圖中的主要形狀。畫線條，將畫布分成三份，有助於確定位置。注意：條紋定義了條紋針織物的線條，所以仔細注意它們的外形，並且保持它們寬度一致。

用最簡單的顏色：背景的灰色。使用群青和鎘橙，再加上土黃和淡鎘紅畫出明亮的部分，在陰影部分加入更多的群青和二氧化紫。

左上遠景裡使用的顏料保持簡單，忽略大部分的構思。

儘管左上的大形在明度上是深色的，仍要找出每個顏色的大形。這裡以象牙黑和深茜紅為基本色，然後加淡鎘紅和鎘橙來起稿。

2 深思熟慮地創建邊緣

從簡單地起稿大形開始，動筆時小心地定出每個物體的亮部與暗部。當你起稿每個大形時，用土黃來勾勒線條；然後當填充線條邊的色塊時，如果有必要，再勾勒一下。線條只是為了做參考，反覆繪製它，是為了邊緣的完善。當你仔細繪畫時，你絕不希望因疏忽而在創建畫面邊緣時超過了參考線。

3 特別注意條紋布

布料上的條紋是紅色、橙色、深灰色和黑色的間隔。每個條紋布都有明亮的部分，一半光亮、一半陰影。如果選擇了像這樣的複雜物體，一定要留意。如果你上完所有的色塊，注意明亮和黑暗的色塊，也就是能產生神奇景深感的地方。

4 揣摩一下起稿

完成起稿後，停下來審視畫面，靜靜地坐著，耐心觀察。看看什麼起作用，以及哪裡需要調整。把強調邊緣的草圖、你的縮略圖，當然還有靜物本身來進行對比，觀察什麼已經起作用，並且能夠留在原處？畫中哪些部分吸引了太多注意力，需要調整一下？是不是有些顏色太強烈、或邊緣太銳利？畫面的架構有沒有引領視線離開視覺中心？感受一下畫面的架構，及色塊與畫面的關係。

在這一步，有兩件事情要做。第一，花朵將視線向上引領到畫面的頂部，遠離畫面的視覺中心。第二，前景布料的褶皺吸引了太多注意力，特別是左邊抓住觀眾目光的明亮區域。

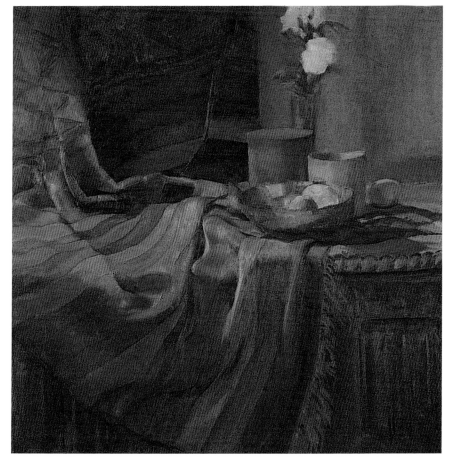

5 概略地調整

在對起稿的任何細節修改進行思考時，保持退後站立，揣摩一下畫面中的整體動感。從鏡中觀察畫面，那會顯示你沒有注意到的部分。然後做些必要的調整，感受一下視線在哪裡被吸引、在哪裡被分散，直到你對整幅構圖的動態感到滿意為止。另外，也要處理一下各個體塊間的關係和畫面中的動感。

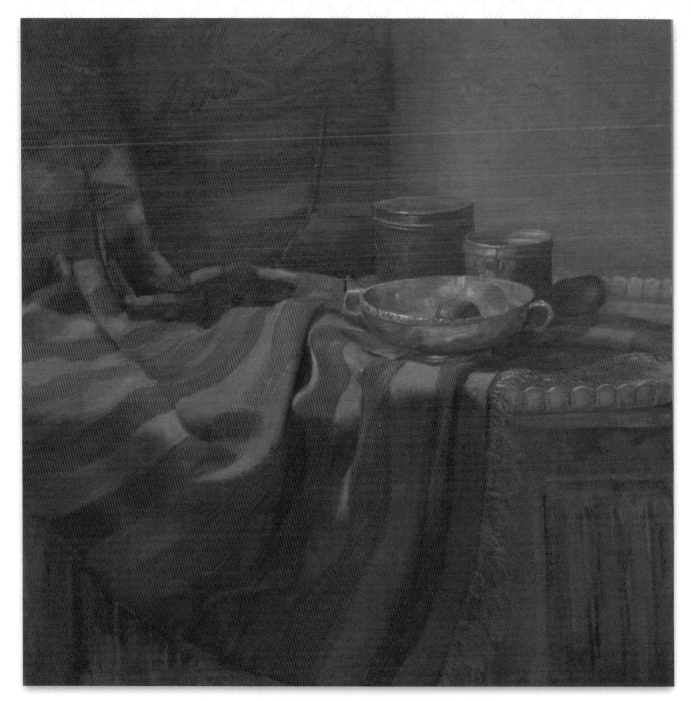

6 加上精緻的細節

當你感到視覺上對主要的大形和它們之間的關係感到滿意時，開始加上一些精緻的細節。這些主要是在視覺中心上做處理。如果畫面的動感起作用了，那麼離完成也就不遠了。你也許會繼續去找需要做調整的地方，加大或者減小那些地方，但是你現在主要該做的是將視線引領到視覺中心。

調整一些顏色和明度上的偏移、邊緣的過渡、明亮到黑暗的轉變。深入畫面的結構，光線、半光和影子的細微變化；不要考慮細節，只考慮這些較小的色塊和之間邊緣的變化。當所有的顏色和結構的細微差別，都表現得恰到好處時，最後再加上高光。在我第一次想像這組靜物的時候，我想用一個有紅邊葉子的植物放在背景暗處。當我開始繪畫時，植物看起來快要枯萎了，所以我換了插滿花的花瓶。當起稿完成時，我意識到花朵產生了一些問題，但我認為我應該弱化它們，直到它能不顯眼地存在於畫面中，吸引不了太多注意力。最後，我發現還是完全把花去掉的好，讓視線自然而然地集中到花瓶下面的視覺中心。注意背景上從右上到下方、視覺中心的柔和灰色漸變。

蘿拉的毯子
油畫（油畫布）76 公分 x 76 公分

116

考慮畫面的流動感

這個區域是我經常寫生的地方。我在一次繪畫之旅中拍了這張照片，這也就是在第二章（第 52 頁）中提到的那 "36 張照片" 裡的一張。畫面中的大形吸引了我的注意力：向著陽光照耀的遠景流去的清澈河流。

剪裁參考照片

假如你從細節的角度來觀察這幅繪畫，你會看到樹枝、樹樁和倒塌的樹……，各種分散注意力的東西。

然而，假如你退後一些，看看大形，你可以看到一些吸引人的抽象化大體塊，使得視線向背景中被陽光照耀的樹木方向移動，那裡正是視覺中心。

繪畫材料

繪圖表面：

油畫布，51 公分 x 51 公分

畫筆筆刷：

4 號、8 號、10 號和 12 號豬鬃榛形毛筆，6 號尖頭貂毛或者合成纖維筆

調色顏料：

鈦白 (Titanium White)、淡鎘黃 (Cadmium Yellow Light)、深鎘黃 (Cadmium Yellow Deep)、土黃 (Yellow Ochre)、鎘橙 (Cadmium Orange)、淡鎘紅 (Cadmium Red Light)、深茜紅 (Alizarin Crimson)、喹吖啶酮紫 (Quinacridone Violet)、二氧化紫 (Dioxazine Purple)、群青 (Ultramarine Blue)、酞青藍 (Phthalo Blue)、酞青綠 (Phthalo Green)、鉻綠 (Chrome Oxide Green)

其他材料：

松香水、繪畫紙、B 和 2B 鉛筆、可塑素描橡皮

強調邊緣的速寫

在開始繪畫之前，先關注強調邊緣的速寫上之明度變化，包括主要大形體的邊緣對比，和畫面上的色塊。假如你在這些方面有一些思考，然後在起稿繪畫時堅持不用橡皮擦，你可以參考畫面，然後將最初的想法調整到邊線上。很可能你在開始繪畫時沒有充分考慮好，所以你可以參照強調邊緣的草圖，思考是否要深入新的方向，或是將你的想法停留在最初。不管怎樣，這樣你就有了一個參考，可以將覺得要改變的部份加上去。

注意反光的樹上強調過的邊緣，和畫面底部中間那些雲的形狀。這是因為在那裡有次要的視覺迴圈，這樣整個視線的移動將不只是直接深入到遠景中。而是提供了一種可能性，將視線再次拉向前景、來到水中倒影的雲上，然後再回到畫面背景中。

縮略圖

　　消除所有的細節，將注意力集中在主要明暗大形的繪製上，你可以感受到這幅畫面上的各個體塊。

1 用最簡單的顏色起稿

　　用土黃混合一些松香水來繪製主要的大形。如果你對畫面的佈置和比例大小都滿意了（記住：這會在完成繪畫之前影響所有的東西，所以多花些時間）。選擇最大的色塊，用最簡單的顏色來繪製。 右邊背景中大塊的樹相當不錯，顏色很深，但是確切的顏色不是特別清楚（也就是明度相當低）。樹下岸邊草的色塊要淺一些、綠一些；樹木的倒影要比岸上的顏色更深、更暖一些。 一個接一個地畫出每個體塊：當你畫完每個體塊，就能很明顯地看到顏色不對，需要調整，當你注意到的時候，盡可能快速地進行修改，然後調整周圍的顏色來保持適當的色彩關係。如果你說："我以後會調整，我現在只想繼續畫下去。"你會發現，當你繼續下去的時候，會有越來越多的問題產生在新的顏色關係上，那是因為你在每個新加的顏色之間，所使用的是不好的參考點。這樣當起稿完成之後，你也看不出整幅構圖的相互關係。

2 加一些光線來確定明暗調子

到目前為止，所有的色塊顏色都很深。畫布上樹下的白色體塊跳到了前面。不過你現在可以繼續向著水面深入，例如，畫出主要光線和深色色塊以確定畫面的調子。如果這兩個區域：深色的樹和陽光照射的地面同時進行繪製，透過剩下色塊的相互關係，可以調整這兩個區域。

這個區域是視覺中心，所以你想用顏色將視線吸引到這裡，不過還是建議保持此處色調柔和，這樣就可以在你需要的地方加一些強調的色彩。

3 一個接一個地畫出每一個色塊

注意每個色塊跟它旁邊的色塊是有一定關係的。左邊的深色色塊的樹木和他的倒影，比右邊深色的樹木色塊要暖一些，但是明度是一樣的。水中倒影的雲也是相同的明度，稍後你可以在那裡加一些強調的色彩，以創造二次視覺迴圈。底部邊緣的樹木倒影弱化了，這是為了確保這些細節不會吸引太多注意力。之後，這些邊緣需要仔細繪製，但現在先保持邊緣柔和。

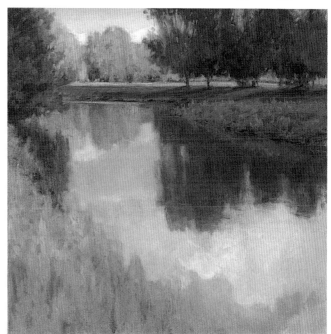

4 揣摩一下起稿

完成起稿之後，停下來休息一下。你可以看到畫面上大體的動感，從下面的河流到遠景陽光照射的樹木，按照強化邊緣的速寫進行繪製；其他的簡單體塊，則為畫面的動感提供輔助支撐。

現在，強化色彩、修飾邊緣，繼續思考視線在畫面上的動感，你正在使用的是一套基礎的工作流程。如果你加一個顏色或者邊緣，那會將注意力吸引到你原先設計的畫面動感之外，你可以很明確看到這一點。

5 完善色塊

開始刻畫色塊和邊緣。注意新加的顏色在明度上略微高了一點，深色的樹的色塊加上的顏色顯得強烈些。這提供了更多的定義，但是總體的感受在這些大形上是一樣的。右邊樹木空隙間的天空創造了不錯的吸引力，但比起起稿的時候，也沒有吸引太多注意力。

相對而言，邊緣和獨立開的陰影、及遠景地上的陽光，與第四步的邊緣是一致的。如果用一種溫暖的色塊來跟冷色色塊做強烈對比，畫出這兩種外形的顏色，使用接近你實際看到的顏色，然後當兩種形狀上完色之後，再誇大色溫，你可以繪製出富有活力的顏色對比，而不必調整整個色塊的色溫。

停下來審視一下

每十分鐘或者十五分鐘停一下，向後退站著，然後審視你繪製在畫布上的東西。從鏡子裡觀看你的畫作，視線還停留在畫面中嗎？是不是畫了一個特別的地方來吸引注意力？是不是有太多細節和資訊出現在沒注意到的地方？按你原本的構圖整體動感，做一些必要的調整。當你繼續的時候，保留這種趨勢，否則，你在畫了一兩個小時之後，可能會發現，已經看不到一直遵循的畫面結構，也不知道視線要從哪裡開始、到哪裡結束。

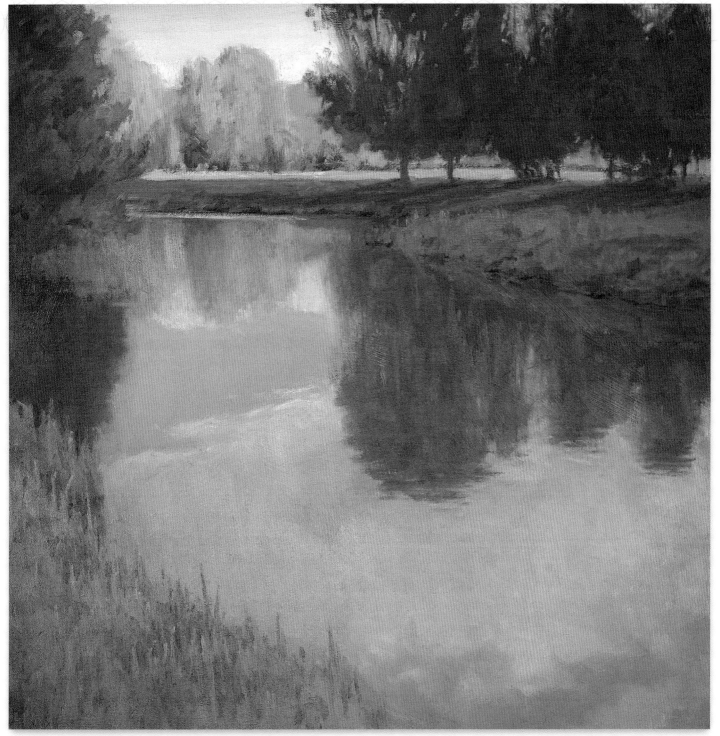

油畫（油畫布）61 公分 x 61 公分

6 最終調整

整幅畫面進行到第五步驟，大約要用上三小時左右。從第五步到現在這步，
又要用上三個小時。我把所有的時間花在調整前景的河岸線，和確定二次視線移
向雲彩的倒影是否起作用。有時組合一些東西很輕鬆，有時候一小片畫面上的區
域會不受控制。你也許常常對繪畫看起來的樣子不滿意，決定嘗試另做處理，勸
你要想個辦法試著修改一下，這樣的調整和再次處理要持續一段時間。

切記：不要打亂整體規劃，做一些誇張的調整來使畫面更令人滿意。只要安
靜地看著畫面，感受一下畫面還需要些什麼，然後試著加一些。並不時退後一下，
審視一下畫面；有耐心地在一段時間處理一個步驟，直到你將整個構圖凝聚在一起。

比格海德的夏天

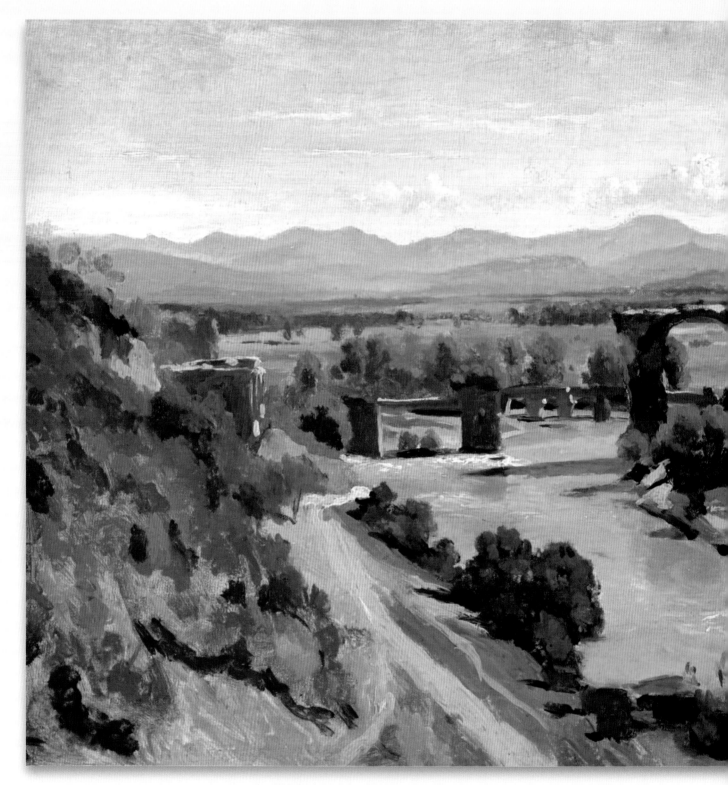

讓·巴蒂斯特·卡米耶·柯羅。《Nami, The Bridge of Augustus Over the Nera》（1826 年）。油畫（紙裝在油畫布上），34 公分 x 48 公分。法國巴黎，羅浮宮，Giraudon，布　奇曼藝術圖書館版權所有。

讓·巴蒂斯特·卡米耶·柯羅（Jean-Baptiste-Camille Corot）(1796—1875)

　　在他的藝術生涯中，柯羅畫了許多外光畫派繪畫，他在外光畫派方面的研究，一度不被認定為最重要的成就。然而，在 20 世紀，這些研究被認為是他最重要的成就，他慷慨地將這些理論讓其他的畫家來學習，這些繪畫作品在他的一生中都掛在工作室中。

　　看一看藝術家是怎麼把整幅風景詮釋成圖形的。天空和遠處的山是冷色，明度上相近；前景更大、更簡單的形狀將視線引領到較小、更複雜的橋的形狀。你會忍不住先看那個在水上有漂亮藍色投影的橋墩右側基座，然後向橋的左邊看，然後再轉回來。在 1853 年，提阿非羅·西爾維斯特 (Theophile´ Silvestre)，一個非常敏銳的評論家，評論柯羅的外光畫派風景畫時說："當他觀察顏色體塊的時候，通過一個接一個將它們表現到畫布上，建立起準確的風景畫之合奏，儼然就像一個各種馬賽克片的集合。"

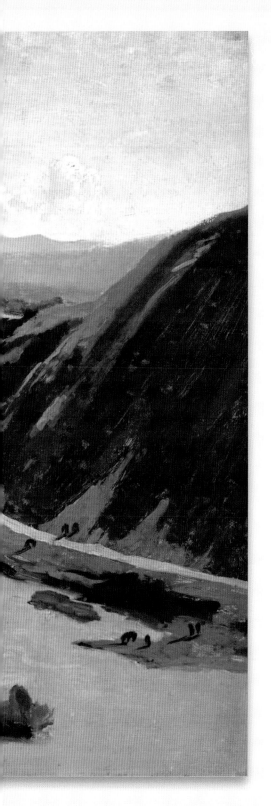

偉大畫作的展示

在任何事上，最好的能力提昇方式就是學習該領域中最優秀的佼佼者，這個方法對繪畫特別適用。直到今日，臨摹大師繪畫仍舊被認為是學習繪畫的最基本方法。

一個繪畫大師會使用所有必要的技巧，讓構圖以一個連貫和綜合的方式產生作用。在單項作品中，你可以看到結構清晰、偉大的圖形、顏色和邊緣的細微變化，所有這些會抓住或者釋放觀眾注意力的種種元素。

在繪畫培訓班中，我常會展示一些偉大構圖的幻燈片。在繪畫一整天，獨自與挑戰搏鬥之後，看看其他畫家是怎麼搏鬥的，這會使你深受啟發。

儘管我喜歡許多繪畫大師（委拉斯開茲、維米爾、夏爾丹馬上會在腦海中浮現），但我決定接下來跟你分享一些更接近現代的畫家。只有一位畫家—安德魯·韋思仍健在。其他的畫家都活躍在 19 世紀末期到 20 世紀之間。

具象派繪畫在前述時期蓬勃發展，作為嚴格的學院派繪畫，此派別從強調一個完成度很高的古典或者宗教題材，轉向繪畫風格更多元及個人化的方向。這些畫家大多都受過良好的學術訓練，他們所掌握的知識對現在的具象派畫家而言，仍舊有重大又令人興奮的影響力。

以下分享一些我最喜歡的畫家作品，有些畫家你也許暸解，另外一些你也許不太熟悉，但他們都曾經或仍舊掌握著極好的構圖能力，並且以一種看似輕鬆的全新視角來表達自己。

約翰・費邊・卡爾森（John Fabian Carlson）(1874─1945)

我書庫裡折角最多的書是《卡爾森的風景畫指導手冊》，那本書被我用三種顏色劃過線、圈註和星標，這本書幫助和影響了一大批當代風景畫家。遺憾的是，他的插圖在書中的黑白印刷效果屬於中等品質。你只能看到主要的抽象明暗體塊。

所以當我在華盛頓，偶然發現一個相當完好的約翰・卡爾森的繪畫時，我感到很驚訝。豐富和細微的顏色調得很細膩，我感覺得到，卡爾森就是那種喜歡在繪畫表面處理豐富細節的人。

這幅畫也許有四種明暗關係，然而，前景的樹一個接一個組合，使得畫面變得錯綜複雜。不過，每個東西是什麼、在哪裡，總是很清楚。右邊底部的小松樹很明顯引領了視線，那之後讓我們直接向著遠處背景深入。但我們的視線沒有立即移向那裡，當我們移回畫面時，我們的視線被拉向左邊，然後右邊，然後停住，然後解放。複雜的物件在畫面中能聚集很多注意力和控制視線移動。

約翰・費邊・卡爾森。《森林遠眺》（Forest Vistas）（據考證繪於 1932 年）。油畫（油畫布），102 公分 x 127 公分。私人收藏，布里奇曼藝術圖書館版權所有。

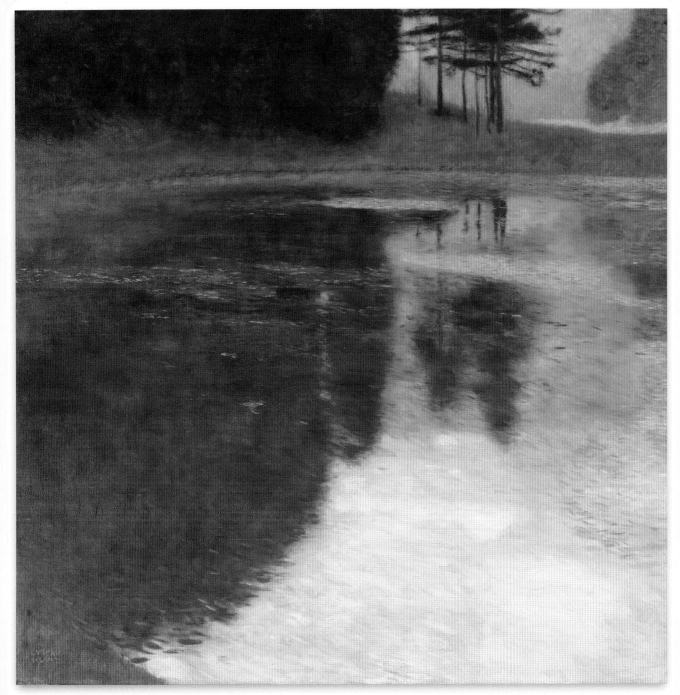

古斯塔夫・克林姆（Gustav Klimt）(1862─1918)

　　克林姆在職業生涯的後期才開始繪畫風景畫，所以他不是因為那些畫而聞名的。不管怎麼樣，在這些作品中的戲劇化場景構思，還是值得近距離欣賞的。

　　注意這些形狀的佈置和戲劇效果，小松樹上的邊緣和細節清楚地創建出視覺中心，然後可以看到水中的次要線條，池塘的倒影無論是大的還是小的物體之間，都有一個極佳的顏色範圍和對比。不管你看哪裡，都會發現迷人的顏色變化和細微差別，但是構圖（構思）是被明暗體塊所主導的，也就是明亮和黑暗的大塊面。

古斯塔夫・克林姆。《靜止的河塘》(Still Pond)（1899年）。油畫（油畫布），75 公分 x 75 公分。奧地利維也納，利奧波德博物館，Privatstiftung。

康斯坦丁·柯羅文（Konstantin Korovin）(1861—1939)

康斯坦丁·柯羅文。《雅爾達的咖啡館》(Café in Yalta) (1905 年)。 油畫（油畫布），44 公分 x71 公分。特列季亞科夫畫廊，俄羅斯莫斯科，布里奇曼藝術圖書館版權所有。

　　我從書本中研究過上個世紀偉大的俄羅斯具象派畫家：伊里亞·列賓（Il'ya Repin）、瓦倫丁·謝羅夫 (Valentin Serov) 和以撒·列維坦 (Isaak Levitan) 的繪畫作品，因為他們的繪畫作品沒有到西方展覽過。後來，我有機會去俄羅斯莫斯科國立特列季亞科夫美術館，和聖彼德堡的俄羅斯博物館。在那裡，我發現柯羅文的繪畫作品是多麼地令人驚喜，畫面新鮮、鬆散、充滿活力。

　　看看那種方式，柯羅文通過投影線條形成的結構和一點透視變化，引領我們進入畫面的景深感，這種處理讓視線回到左邊遠處白色通道的底部。在這種結構的深處，他把所有東西都詮釋成簡單的繪畫筆觸，有許多隱含的複雜性。我們被吸引到畫面各處，但是只要加入一點透視變化、平穩地賦予秩序和結構，就能把一切都聯結在一起。

　　看一看那種方式，柯羅文在畫面左邊遠景畫的樹葉和建築，明度很接近，純度也相近。他覺得沒有必要仔細定義這些形狀，因為他在畫面中所反映出的是他實際看到、以及畫面所需要的處理。

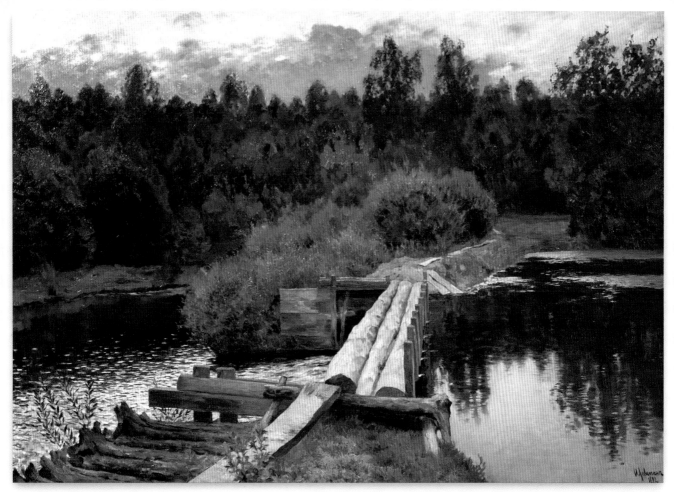

以撒・列維坦。《淺灘上》（At the Shallow）（1892 年）。油畫（油畫布），150 公分 x 208 公分。特列乎亞科大畫廊，俄羅斯莫斯科，布里奇曼藝術圖書館版權所有。

以撒・列維坦 (1860—1900)

　　列維坦是我在俄羅斯旅途中，使我深受啟發的畫家之一。你可以體會到他繪畫中的寂靜感，一種強烈的精神交流。想像他在漫步時，當他看到這個場景時停了下來，通過較大的明暗體塊中銜接精彩的小色塊組合，將他引領進遠景。那種結構讓我們的視線在畫布上各處移動，看看細節和微妙變化，但是也常常能將注意力從細節吸引回到主要的結構主題。

　　右邊底部水面的漸變，將注意力向上吸引到畫面中。那裡不會讓你的注意力再退回下方。你也可以看到列維坦在中景灌木上所使用的微妙明暗變化，看看橋末端灌木與灌木底部和下面的壩相比，在明度上有多麼接近。壩後面灌木頂部的明暗變化，在注意力散到右邊的小場地之前，牢牢掌控整個畫面的吸引力。在那個場地上，列維坦給你兩條視覺通道來跟隨：第一條將你向前吸引到右邊的水上，再然後朝向全景。第二條將你吸引到左邊大片的深色灌木，然後再移往前景；他在整個畫面中創造出一種律動。

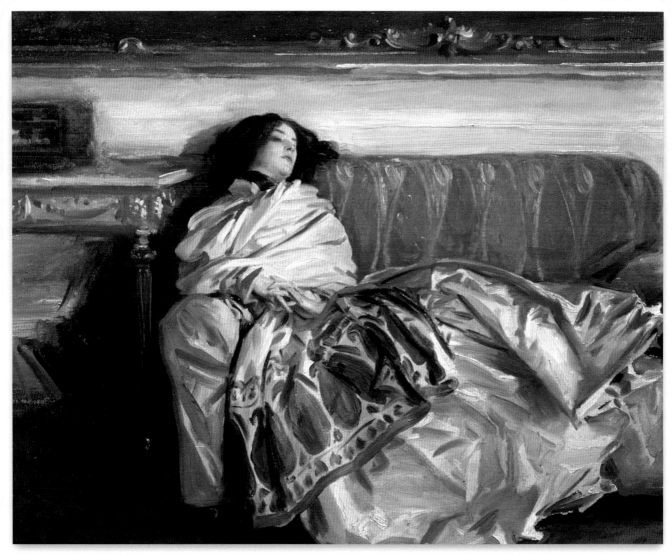

約翰・辛格・薩金特（John Singer Sargent）(1856—1925)

　　不愛上這幅繪畫是很困難的，這是薩金特最好、最藝術化的畫作，不是花錢就能畫得出來的畫作。

　　留意人物臉部兩邊不同的邊緣處理；視線會被女子的頭髮和她右臉的銳利邊緣吸引，左邊邊緣就柔和得多。看看那個垂直的畫面架構將視線引導到臉部，垂直向下到她右邊，然後再向下降到臥榻，與裙子形成精彩的形狀，還有那三條深色線條引領視線到她的手，然後到她右邊，回到她的頭上。這是一個漂亮又精心安排的構圖。其他圖形也會吸引目光：左邊的盒子、桌子上光線照到的一面上的細節、鍍金的框架邊緣、裙子上的褶皺和裝飾圖案。沒有一個會干擾到主要的視線移動。薩金特在人物安靜放鬆的姿勢，和裙子上充滿蓬勃活力的筆觸之間畫出了一個奇妙的平衡。

約翰・辛格・薩金特。《休憩》（Repose）(1911 年)。油畫（油畫布），64 公分 x 76 公分。國家藝術館，美國華盛頓，布里奇曼藝術圖書館版權所有。

**華金·索羅利亞·Y·巴斯蒂達（Joaquín
Sorolla y Bastida）(1863─1923)**

　　我知道沒有任何畫家比索羅利亞更能控
制著色的冷暖。事實上，你不可能在印刷品
中完全辨別出顏色的變化，因為印刷品會在
色譜上偏暗或者偏向另外一端。

　　這是一幅很大的畫作，超過 2 公尺高。
他的畫面簡單地使用大筆觸，留意他繪畫的靈
巧性、自信的筆法、色塊上顏色的精彩變化。
在色輪上前後移動的這些顏色，豐富卻沒有打斷每個圖形的完整性。

　　如果你有機會拜訪他在馬德里的家或者工作室（現在是個美術
館），你會陶醉其中。你也可以在紐約的西班牙社區看到一系列《西
班牙的省份》的大型作品（4.6 公尺 x69.2 公尺）。他似乎在整個系
列作品中使用筆觸時毫不猶豫，這些都是國家寶藏；還有，每當我
到那裡的時候，除了我和員工之外，總會有其他人也在那裡欣賞這
些繪畫作品。

華金·索羅利亞·Y·巴斯蒂達。《沐浴之後》（After the
Bath）（1916 年）。油畫（油畫布），201 公分 x 126 公分。
索羅拉博物館，西班牙馬德里，布里奇曼藝術圖書館版
權所有。

安德魯·韋思（Andrew Wyeth）(1917—)

　　我的一個朋友在幾年前跟我說過，安德魯·韋思是美國最好的抽象畫家。如果你把"抽象派"認為是"非具象派"，這樣會混淆概念。但是，如果你承認任何繪畫都是 2D 空間上的抽象，那麼繪畫的本質就是關於繪畫抽象圖形的本質，你會看到韋思真正抽象化和戲劇化的作品之奧妙所在，特別是風景畫。

　　等幾秒鐘，想像他正"看著"這個場景，被這個場景所吸引。想想保羅·瓦萊里 (Paul Valéry) 的表述："看的目的，是為了忘記所見事物的名字。"當然這就是從抽象化明暗體塊的角度來觀察。

安德魯·韋思。《賽道門》(Race Gate) (1959 年)。水彩畫（紙），36 公分 x 51 公分。私人收藏，安德魯·韋思版權所有。

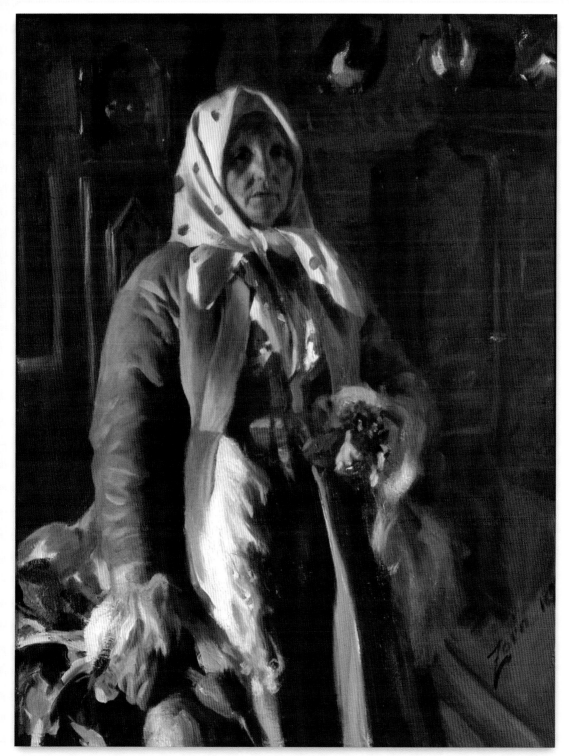

安德斯・倫納德・佐恩（Anders Leonard Zorn）(1860—1920)

安德斯・倫納德・佐恩。《蒙娜》(Mona) (1898 年) 油畫(油畫布)，108 公分 x 81 公分，瑞典莫拉，Zornsamlingarna 版權所有。

　　佐恩目前在北美不是很有名，但是這位瑞典畫家某個時期曾在美國有過成功的肖像畫職業生涯，當時他為許多人作畫，其中還包括三位總統。在上個世紀交會之際，"Zornish"（佐恩派）在俄羅斯被用來形容那些追隨他的俄羅斯畫家；就像薩金特和索羅利亞，佐恩創造出能將極其真實的表現效果與畫面結構結合，但又很省力的筆法效果。

　　不管你看繪畫的哪個地方，都可以看到絕對大師級的邊緣處理。看看蔬菜上的綠色葉子和頭上帕子的兩種明暗變化；輪廓很簡單，人物頭部非凡的藝術效果則源於兩組顏色對比，明和暗以及冷和暖。

　　在波士頓的伊莎貝拉・斯圖爾特・加德納博物館的收藏品中有一些佐恩的畫作。博物館還有一些佐恩的蝕刻版畫，同樣具有像他的畫作一樣大膽的、特有的線條，和對形式的掌控。

羅雷的天空
油畫（油畫布） 15 公分 x 20 公分

表達藝術語言

藝術的歷史，並不是那些能將事物描繪得最真實之人們的歷史。藝術的歷史是藝術語言的歷史。我們記得倫勃朗的自畫像，莫內的花園或者夏爾丹的靜物，不是因為它們畫得最真實；我們記得它們，是因為我們折服於藝術家們的想像力。

沒有人能向你展示你的靈感是什麼，或者告訴你想表達的是什麼。你可以選擇繪畫百合花或芭蕾舞者，用寫實的手法描繪他們，這樣沒有人會聯想到莫內或者德加的畫；又或者你也可以畫得讓所有看到畫面的人都聯想到這些畫家。

畫面語言並非"找到一種風格"，而是找到你想要表達的內容，自然而然地便會形成一種風格。發現你最感興趣的東西，找出能表現主題的體塊和詩意的色彩，你可以一次又一次地反覆繪畫。

但是你的藝術語言有另外一面的表達，那是技藝。你已經懂得，表達想法要建立在完整的技術和結構上，不管夢想如何崇高，沒有高超的技藝為輔助，就不可能達到：沒有畫面的結構（是的，你看得到它的作用）和構圖——將各部分整合成為一個光芒萬丈的整體，你就不可能完成。

當我們自身發生改變時，我們的藝術語言也發生了改變：我們都想拋開現有的認識，嘗試進入未知的領域，所有的藝術家都在為此奮鬥。經驗不一定會讓新的嘗試變得容易，我常常感到我想要表達的仍舊離我很遠，仍舊沒有被表達出來，仍舊難以捉摸。接下來的幾頁是我近期繪製的一些畫作，一些看起來漸漸接近我內心想法的畫作。

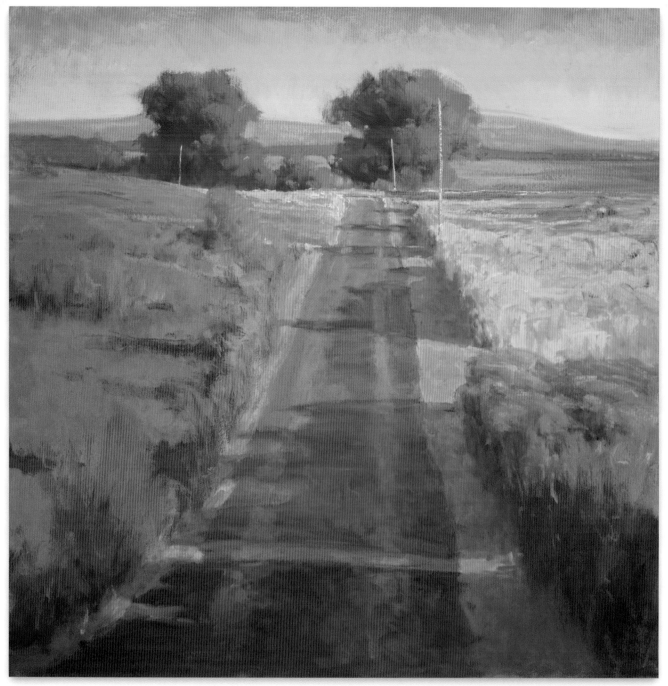

提高純度

　　這是我第一次刻意在一些畫中提高了純度。儘管這看上去是一條很髒的路，但這確實是加州南部的 1 號公路。我在一次繪畫旅途中，一次又一次地反覆畫這個地區。而且每次當我到這裡的時候，我總會意識到，這裡的風景能變成一幅偉大的畫作。畫面中的顏色跟我其他的畫作相比，純度要高得多，不過整個畫面純度是相同的。

托梅爾斯灣的傍晚
油畫（油畫布） 91 公分 x 91 公分

　　鳥叫聲會突然使我們在腦海中浮現出壯麗的色彩盛宴。我們可以看到風的迷人色調，聽到森林迴響著旋律和綠色的和聲，還有狂風大作的天空發出的節奏。

伊芙琳・恩德西爾（Evelyn Underhill）

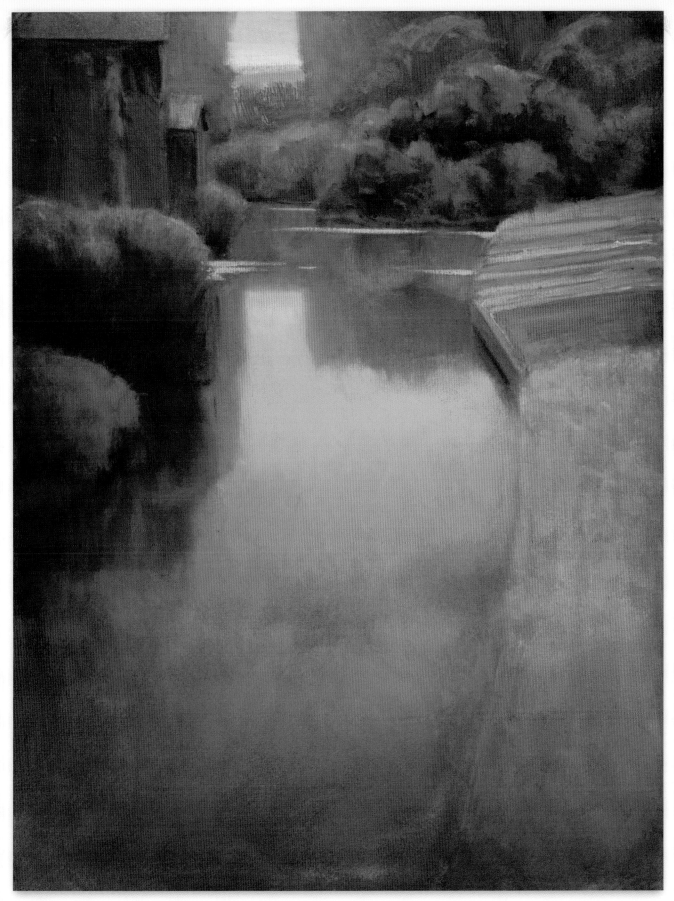

簡化外形

　　我在法國的盧瓦爾河那裡的一個小鎮畫了這幅外光畫派繪畫。我想畫一幅較大的畫室畫作，就根據它的主要體塊，也正是我所關注的部分。河上滿是睡蓮葉子，中景有一座橋樑，河的兩岸長滿高高的草，密密實實一直延伸到前景。所有的細節都需要被忽略，這樣我就可以只專注於簡單的大形。注意前景的漸變，這種處理將視線引入垂直於畫面之處。我決定不賣掉這幅畫，現在這幅畫掛在我的餐廳裡。

康特維爾的傍晚
油畫（油畫布）102 公分 x 76 公分

135

引領視線

　　這幅畫是臨摹我在托斯卡尼最後一天所拍的一張照片，那時我在那裡教授繪畫培訓班。柏樹的顏色相當深，創造出了這幅風景畫中最吸引人的體塊和輪廓。只要向左轉一點，或者看著右邊，依照物體的形狀和大小關係，根據光影在一天中的不同時刻、呈現出不同的效果進行繪畫，我就可以在這個地點畫上一個多月而不厭倦。

通往阿西亞諾的路
油畫（油畫布）91 公分 x 91 公分

　　每個人的畫作都只不過是艱苦通向藝術之路上的一小步，希望由此發現藝術的真諦。這些兩幅或者三幅簡單的圖像展現的是作者首次敞開的內心。

阿爾伯特・加繆（Albert Camus）

簡單和複雜的對比

　　我喜歡簡單的前景和稠密複雜的森林之間的對比。我想要感受到複雜而又豐富多彩的樹木向背景深入隱沒，而不考慮一棵又一棵樹等等枝節。我希望能提供足夠的資訊來表現複雜性，並讓觀眾的視線能夠感受。繪畫與太多事情相關：學習將需要的包含在畫面中，將不必要的排除在畫面之外。

樹林深處
油畫（油畫布）91 公分 x 91 公分

　　我認為每個人的藝術作品都是在抒發他內心深處的情感。除了這個，再也沒有其他的繪畫動機。

安德魯・韋恩

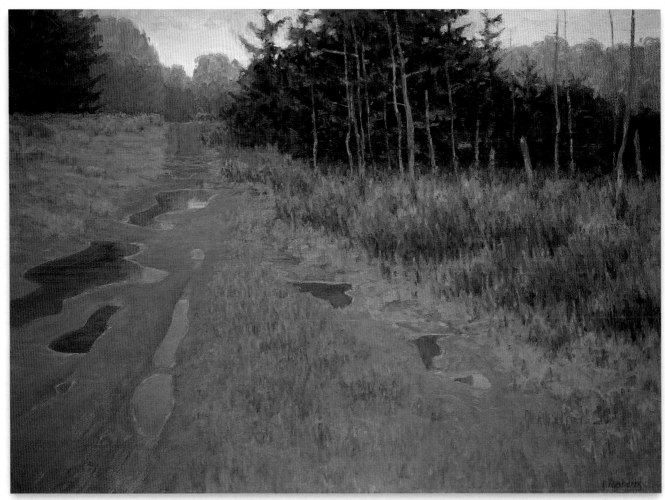

改變色彩溫度

　　我喜歡那一刻，當白天溫暖的最後一道光退到樹梢的時候，風景中其他地方盡是寒冷的深色。

小片的埃及沼澤
油畫（油畫布） 122 公分 x152 公分

將體塊向前或向後拖曳

　　黃昏時，大多數顏色都是從照片中擷取的。我為了繪畫而使用的照片，前景的樹只有主要兩種明暗大形。在傍晚天空裡，就算是再豐富的顏色，也會顯得相當平淡無奇，因此絕大多數的顏色都是虛構的。日常生活繪畫是一個偉大的老師，那是一個巨大的知識寶庫，可以讓你應用在繪畫中。

暮色
油畫（油畫布） 102 公分 x 152 公分

我要把自己的地方畫得最出色。

約翰‧康斯坦丁（John Constable）

總結

　　在某一期構圖培訓班上，一個勤奮的學生一邊擺著靜物一邊對我說："我要把這些擺得十分漂亮好看。"我認為在處理繪畫時，有這種態度很好。在處理繪畫時，會有許多影響畫面最終完成的狀況發生，要盡量減少消極的態度、務必盡力地避免，因為繪畫的時候是很容易不耐煩的。

　　無論如何，真正偉大的構圖作品，都是優美或神秘莫測地出現在眼前。有時那些體塊、比例與顏色融合得如此恰到好處，以至於畫面像歌曲般有了自己的節奏和韻律。你可以把那幅畫賣上十次之多，魔力不會每次都發生，但是我覺得你可以每次繪畫時都運用一些技巧，把每幅畫都當成佳作來處理。那樣你就會有一種一貫進步的畫風，你的手法也會磨練得更加令人矚目。只要做好準備，就大可接受"優美構圖"畫作自然而來的那一天。

　　在大多數情況下，保持你的繪畫技巧是最難的部分。假如你將一天一幅構圖的訓練一直堅持下去，那麼就不難。你瞭解你是願意這麼做的，但是當事情一件又一件接踵而至，等你反應過來時，已經是晚餐時間了。如果你打算每天練習的話，記住一件事情：開始的時候是最困難的。一旦你開始，拿起手中的紙筆，越畫越被吸引，你會驚歡畫畫的困難不過如此。

　　我在書中提到了很多觀念，我不是要讓許多條條框框來束縛你。我引用之前所讀到的一句話："天賜的並沒有錯與對。只有哪一方起的作用多。"藝術充斥著許多這類的例子。

　　這些觀點都是我的個人經驗，不過，我學到的經驗是經過一段時間的思考所總結的。本書中這些經驗通過練習會帶給你堅實的基礎與自信心，之後你可以根據需要來遵循，或者改變書中提到的那些既定規則。

　　當我十歲時，父親給了我一本很不錯的關於油畫的書，他在扉頁贈言："願此書能給你帶來許多美好的時光。"那本書實現了他的期許，我衷心希望本書也能給你帶來美好的時光。祝好運！

大頭山上的茱萸
油畫（油畫布）91 公分 x122 公分

索引

藝用人體結構繪畫教學

描繪人體結構必備工具書！教你如何塑造頭像與人體的最佳指南；人體攝影與素描實例交互對照，詳細解說人體肌理結構。以繪畫解剖學解析大師作品，幫助您培養犀利觀察能力，充分掌握人體造型重點。

作者：胡國強
頁數：288／定價：440元
出版日期：2012年7月

人物姿態描繪完全手冊

精確的人物姿態描繪，是決定漫畫與動漫小說作品良窳的關鍵要素。本書提供內容完整詳實、解說清晰易懂的人物描繪技巧，以及精采的漫畫圖稿範例，希望藉此激發漫畫創作者的靈感，提昇人物姿態描繪的能力。

作者：Daniel Cooney
譯者：朱炳樹
頁數：192／定價：560元
出版日期：2012年12月

構圖的藝術

世界上所有偉大的畫作都具有相同的特點，那就是：成功的構圖，本書提供了一系列通過證實的方法將繪畫過程中這個關鍵步驟的秘訣傳授給你，讓你無論何時都能在繪畫時設計出相當出色的構圖。

作者：伊恩・羅伯茨
譯者：孫惠卿、劉宏波／校審：吳仁評
頁數：144／定價：500元
出版日期：2012年11月

奇幻藝術繪畫技巧

這本實用的奇幻藝術繪畫指南，透過基本繪畫技巧的示範，教導讀者如何將想像力轉化為藝術作品、如何畫出奇幻世界中的人物與動物，是帶領讀者進入奇幻藝術世界的最佳參考書。

作者：Socar Myles
譯者：Coral Yee／校審：吳仁評
頁數：128／定價：520元
出版日期：2012年12月

人體與動物結構

引導讀者快速描繪人體與動物結構和輪廓的簡易方法。掌握刻畫人體細部與組合成形的技巧；傳授繪製動物身體比例、姿勢、骨骼和肌肉的要訣，並有國際級專業畫家講授繪製人體、動物的必備技巧。

編者：Claire Howlett
譯者：許晶・劉劍／校審：林敏智
頁數：112・定價：420元
出版日期：2012年4月

繪畫探索入門：花卉素描

指引觀察植物與花卉的奇妙構造和造形之美，大方公開能增進描繪能力之實用訣竅，涵蓋所有常見的素描媒材─鉛筆、炭筆、炭精、蠟筆、粉彩、墨水與水彩等。附有清晰的彩色示範圖，按部就班詳細解說所有步驟。

作者：Margaret stevens
譯者：羅之維／校審：周彥璋
頁數：128 (16開)／定價：360元
出版日期：2012年10月

動物素描

本書中作者通過43個循序漸進的練習和實例示範，教導讀者如何快速掌握大、小型動物的神態與身體結構、指點素描的技法與訣竅，附畫家速寫草圖示範，幫助熱愛動物素描的畫者創作出栩栩如生的作品。

作者：道格・林德斯特蘭
譯者：劉靜／校審：林雅倫
頁數：144／定價：390元
出版日期：2012年11月

繪畫探索入門：人體素描

全書搭配圖例示範，解說清晰，教導讀者快速掌握人體特徵與情緒，傳授如何解析人體與局部細節之秘訣，進而描繪出充滿生命力的人體素描作品。

作者：Diana Constance
譯者：唐郁婷、羅之維
頁數：128 (16開)／定價：360
出版日期：2012年10月

人物水彩畫藝術

介紹人物水彩畫的歷史淵源、作畫特點及創作類型等相關理論，將複雜的人體結構、面部特徵分解剖析，並推介多種人物水彩畫的材料技法、表現方法及步驟要領，兼具系統性與創新性，便於學生靈活掌握。

作者：馮信群、許晶
頁數：172／定價：420元
出版日期：2012年5月

繪畫探索入門：花卉彩繪

指導觀察植物與花卉的奇妙構造和造形之美，傳授有關室內與戶外寫生的構圖訣竅，指導如何選擇顏色與基本配色原理。清晰的色彩示範圖詳細解說所有技法實務。

作者：Elisabeth Harden
譯者：周彥璋
頁數：128／定價：460元
出版日期：2012年7月

繪畫探索入門：人像彩繪

本書囊括實用且簡易的技法、教導如何掌握透視等前縮法、比例等原則，並徹底瞭解光影效果；附有詳細的分解示範圖例，是彩繪人像初學者與進階者不可或缺的實用技法寶典。

作者：Rosalind Cuthbert
譯者：林雅倫
校審：王志誠
頁數：128／定價：460元
出版日期：2012年7月

繪畫探索入門：靜物彩繪

指導讀者依據需求，選擇最適切的媒材與工具；深入淺出地解釋透視、光線與構圖等各種理論實際應用；以精美的圖例與清晰的分解說明文，按部就班地示範每一個步驟，是一本圖文並茂、理論與實務相輔相成的工具書。

作者：Peter Graham
譯者：吳以平／校審：顧何忠
頁數：128／定價：460元
出版日期：2012年7月

國家圖書館出版品預行編目資料

構圖的藝術 / 伊恩‧羅伯茨（Ian Roberts）著；孫惠卿，劉宏
波譯 . -- 初版 . -- 新北市：新一代圖書，2012 . 11
　　面：　公分
　　譯自：Mastering composition ： btechniques and
Principles to dramatically improve your painting
　　ISBN 978-986-6142-27-7（平裝）

1. 繪畫技法

947.11　　　　　　　　　　　　　　　　101018253

構圖的藝術

Mastering Composition

作　　　者：伊恩‧羅伯茨 (Ian Roberts)

譯　　　者：孫惠卿、劉宏波

校　　　審：吳仁評

發 行 人：顏士傑

編輯顧問：林行健

資深顧問：陳寬祐

出 版 者：新一代圖書有限公司
　　　　　　新北市中和區中正路906號3樓
　　　　　　電 話：(02)2226-3121
　　　　　　傳 真：(02)2226-3123

經 銷 商：北星文化事業有限公司
　　　　　　新北市永和區中正路456號B1
　　　　　　電 話：(02)2922-9000
　　　　　　傳 真：(02)2922-9041

印　　　刷：五洲彩色製版印刷股份有限公司

郵政劃撥：50078231新一代圖書有限公司

定　　　價：500元

中文版權合法取得　未經同意不得翻印
◎ 本書如有裝訂錯誤破損缺頁請寄回退換 ◎
ISBN：978-986-6142-27-7
2012年11月25日　出版